Hermes
the origin of messages and media

Hermes 20

黃心健的XR聖經

從虛實展演到Metaverse的未來

Huang Hsin-Chien's XR Insights

作者：黃心健

特別感謝：曹筱玥、王慈瑄、陳仲賢、林寶蓮、羅士庭、林育德、洪小澎、李映蓉

責任編輯：江灝

美術設計：弓長甬

出版者：英屬蓋曼群島商網路與書股份有限公司臺灣分公司

發行：大塊文化出版股份有限公司

www.locuspublishing.com

臺北市105022南京東路四段25號11樓

讀者服務專線：0800-006689

TEL：(02) 8712-3898 FAX：(02) 8712-3897

郵撥帳號：18955675

戶名：大塊文化出版股份有限公司

法律顧問：董安丹律師、顧慕堯律師

總經銷：大和書報圖書股份有限公司

地址：新北市新莊區五工五路2號

TEL：(02) 8990-2588 FAX：(02) 2290-1658

製版：瑞豐實業股份有限公司

初版一刷：2022年6月

定價：新臺幣750元

ISBN：978-626-95194-9-1

Printed in Taiwan

國家圖書館出版品預行編目(CIP)資料

黃心健的XR聖經 / 黃心健著. -- 初版. -- 臺北市：
英屬蓋曼群島商網路與書股份有限公司臺灣分公司出版：
大塊文化出版股份有限公司發行, 2022.06
324面；17╳22公分. -- (Hermes；20)
ISBN 978-626-95194-9-1(平裝)
1.CST: 數位藝術 2.CST: 數位媒體 3.CST: 藝術設計學
956.7 1100163

黃心健的 XR 聖經

HSIN-CHIEN
HUANG'S
XR
INSIGHTS

目錄

從 VR 再現邁向元宇宙 XR 創作：
新媒體藝術的探索脈絡

> **"什麼是 VR？它是期待能夠傳達夢境的媒體。"**
> ——「VR 之父」傑容・藍尼爾（Jaron Lanier）

上世紀六〇年代末，歐洲爆發了所謂的「六八學運」。各大城市牆上出現了「讓想像力奪權！」的標語，除了呼應著前行的超現實主義運動，也宣示著一個新時代的誕生。但要讓想像力得以實現（乃至展現權力）不是件容易的事。在沒有實際的事物誕生前，其實沒有人、就連我們自己都不太清楚想像力真正落實的模樣。

就這點而言，VR 是一個讓想像力得以「民主賦權」的媒介，它是介於夢想與實踐之間的一個階段，我們可以透過創造一個空間：這邊放一個鍋子、那邊放一張椅子，大家進去的時候，每個人一起創造出共同的體驗—— VR 是我們共同做的一個夢。

但也正如詩人葉慈（W. B. Yeats）所言：「責任自夢中而生。」（In dreams begin responsibilities.）藝術家們創造出一個世界，這就像是邀請觀眾進入我們的腦子、進入我們的想法，而願意戴上頭顯體驗它，其實需要很大的共同信任。觀眾將身體交給我們，我們以美麗的清醒之夢（lucid dreams）回應他們，這是我作為 VR 藝術家的責任。

《一級玩家》（Ready Player One）是 2018 年上映的一部美國科幻冒險電影，電影設定於 2045 年，人們為了逃避現實世界的混亂，而投入虛擬網路遊戲「綠洲」，原意為虛擬化身，

在網路時代更延伸為使用者在網路上通行的「頭像」，是人類自身創造的另一個「自己」，亦將 VR 虛擬實境和元宇宙的概念發揮到極致。

大約在 2010 年左右，「VR／虛擬實境」一詞開始陸續出現在大眾視野中，隨著大眾娛樂、新媒體藝術創作與各行各業的應用，開始有更多人認識到這個新宇宙。為因應消費者市場，HTC、Microsoft、Oculus、SONY 等跨國企業分別推出不同的頭戴式裝置（VR-HMD），只要戴上頭盔與耳機，我們就能置身在「任何地方」！

確切地說，進入 VR 情境後，我們來到的是一個以感官體驗為中心的全新「夢境」——不同的是，在 VR 裡，我們得張開眼睛做夢——夢境中，我們被環境包覆，循著故事線前進、互動、進行遊戲，抑或單純體驗當下。

近三年來，硬體效能與互動的內容體驗大幅成長，拜發達的技術之賜，我們距離人人都是阿凡達（Avatar）的世界越來越近了，在藝術創作的路程上，我也因此降低了許多技術與硬體阻礙。

2021 年起，我們正式邁入元宇宙「Metaverse」元年，此一詞彙最早見於尼爾·史蒂芬森（Neal Stephenson）1992 年的科幻小說《潰雪》（Snow Crash）；在本書中，人類作為化身，在一個使用現實世界類比的三維虛擬空間中，與彼此和軟體客戶端進行互動。史蒂芬森用這個詞來描述一個基於虛擬實境的網際網路後繼者；而此安處於科幻小說中的情節，卻因肆虐全球的疫情得以體現。COVID-19 疫情暴發之後，隨著封城與居家隔離限制了現實中人與人的互動，元宇宙被認為是未來社群網路的一種型態。2021 年，有意發展並建造元宇宙的臉書公司（社群網站 Facebook 之母公司）將公司名稱改名為「Meta」，以納入公司的虛擬實境未來願景。元宇宙是一座虛擬世界，融合了來自影片會議、遊戲、電子郵件、虛擬現實、社群媒體與直播等不同的數位科技之面相。

VR 為我們帶來的是無可取代的沉浸感，在 VR 的場景中，使用者可以與環境互動，擁有比擬真實世界的控制感；我們可以像真實世界中一樣，選擇觀看視角、拿取、拋擲、操作各式工具，甚至可以調整姿態做出各種動作。這種控制感「欺騙」了大腦，使我們更容易相信眼前的夢境，沉浸感的「深度」正是由此而來，而 XR 的導入正可實現以上的各種想像。

但深度沉浸的世界也帶來了其他問題，例如進入實境後的「我」是誰？我是不是也被化約成了電腦參數？正由於 VR 太新，許多研究與討論還在未定之天。更有甚之，不只觀者，就連

「創作者」也妾身未明。在創作軟體迭代發展、創作者門檻不斷降低的同時，創作者不是唯一的造物主，有時更仰賴觀者共同創造內容。

活在現代，我們對新科技、新媒體、新藝術，所有冠之曰「新」的東西都不陌生，新的存在、進步，說明了當代社會共同的演進方向。在關切 VR 媒體發展的同時，我們也可以見到各產業、領域的專業人士伸手觸摸這個新媒介，無論建築師、藝術家、文字工作者，專業人士的獨到意境不再侷限於個人腦海，透過新工具，他們就能輕鬆將想法具象地與公眾分享，與現實互動，我稱之為「境界生活的數位時代」。

這是數位與網路使創作產生的質變，而另一項與傳統藝術有別的巨變來自 VR 的「民主性」。VR 早已不是掌握在少數專業人士手中的專利，它是開放的。例如日本有個 VR 創作平台「STYLY」供藝術家、設計師發表創作，但我們會發現其中不乏小學生的作品。只要經過一小時的說明、練習，就連小學生都能立即上手。投票都還要二十歲呢！

VR 就是這麼地民主、這麼地容易親近。這本《黃心健的 XR 聖經》揉合了我這幾年創作 VR 新媒體藝術的探索脈絡、與不同產業人士的跨界對話，以及在 5G 啟動的當下，我所看到的 XR 產業景況與想法。盼能藉由思維的舒張與經驗的反芻，為新媒體藝術創作的先進同好引路，踏出 VR 虛擬實境嶄新面向，一同奔赴前往元宇宙的追月之旅。

藝術創作史上的科技轉捩點

藝術創作不脫人類文明的範疇。以西方角度的藝術史觀之，我們大致能分為史前、古代、中世紀、文藝復興、巴洛克／洛可可、新古典與浪漫主義、1850 年至 1960 年的現代藝術，以及 1960 年迄今的當代藝術諸時期。這是我們以後見之明的眼光羅列出來的藝術史。藝術創作自然也是科技的一種（應用），但利用科技媒材／工具進行創作卻少在藝術史課堂上被提及。最多最多，我們只會聽見老師在介紹歐洲的大教堂時提及「建築工藝／技法」，又或者是印刷科技如何讓馬丁‧路德「離經叛道」的言論以前所未見的速度散布全歐洲，掀起新教運動，從而永久地影響、改寫了藝術創作主題。

相對於早期藝術史對「工具／科技」的視而不見，二十世紀初的未來主義（Futurism）則高舉科技大旗，多以汽車、飛機、工業化都市為題材，畫風立體、抽象，亟欲呈現現代世界的未來景觀。勒‧科比意（Le Corbusier）的「純粹主義」（Purism）風格以科技與

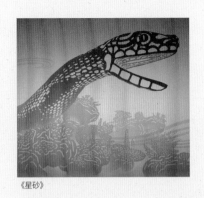

《星砂》

機器為創作主題；著重動作效果與時間元素的「機動主義」（Kineticism）也容易被誤認為屬於科技藝術的範疇。至於科技藝術，西方不乏開拓者，他們利用當時的創新科技，在不同領域中開創先河。像是 1837 年路易・達蓋爾（Louis Daguerre）發明了銀版照相術（Daguerreotype），從此開啟攝影藝術的嶄新歷史；又或者 1895 年盧米埃兄弟（Auguste and Louis Lumière）在法國放映了《工廠下班》、《火車進站》等電影，成為電影史上第一部無聲電影，目睹此景的觀眾無不目瞪口呆。1927 年菲爾・法恩斯沃斯（Philo Farnsworth）發明了電視傳輸技術，他傳送了全世界第一個電視影像：一條不動的線。到了 1929 年，他更精進了電視傳輸技術，從此電視開始可以播映動態影像。1960 年代可說是科技藝術發展的一個重要開端，當時黑白電視與攜帶式錄影設備誕生，讓錄像開始流通於大眾之間。影音技術的成熟也成為媒體藝術（Media Art）發展的一個契機。錄像藝術之父白南準（Nam June Paik）使用手提錄影機創作出第一件錄像作品並舉行展覽之後，錄像等電子影像不僅轉換了溝通方式，也改變了美學的面貌。從此開始，科技的演進深遠地影響藝術的發展，科技藝術也另形成一支新穎的當代藝術支系。

科技藝術中的虛實交織

我所認為的科技藝術，更貼近數位藝術（digital art）領域。藝術史在近二十年來，迎來了新的科技轉捩點，探討數位科技如何影響近代藝術創作，等同於回應數位科技為現代人帶來了什麼樣的人文性反思。

傳統與當代媒體藝術的分野，根據英國泰德現代美術館（Tate Modern）官方網站的定義為「（是否）使用數位科技製作或呈現的藝術」。我們從日常生活作息即能感受到二十年前後數位科技演變的明顯差異：手機遊戲從 Nokia 貪食蛇到眼花撩亂的 APP 手遊世界、數位儲存從 3.5 磁碟片到 CD／DVD，乃至於網際網路寄送電子郵件。現在學生交付報告都用 Line 傳雲端文件連結給我了！時至今日，整體當代藝術創作的發展歷程已明顯地脫離平面、立體甚至超越空間上的維度，著重於觀念上的發想與議題上的探討，因此媒材上固有的界線已經逐漸

模糊，超脫純粹的現成物（ready-made）創作或者裝置藝術（Installation Art）範疇；且作品所觸及的感官不再只停留於視覺而已，如今已能綜合刺激觀眾的嗅覺，甚至是觸覺。藝術品與觀眾的距離不再有博物館展示時既有的紅線隔閡，而是更進一步強調與觀眾之間的互動。科技藝術（Technology Art）便是主要的例子。

科技藝術作品仰賴電腦數位工具與其軟硬體的相對應設施來進行生產，藝術家不再需要依靠畫筆或顏料來完成作品，而是從本身想要探討的觀念出發，經由設計撰寫電腦程式，配合3D列印、動態展示、動態投影、互動感應裝置與虛擬實境的種種技術逐漸成熟，藝術家能以更敏銳的技術應用，形塑出當代藝術的全新感官語彙。藝術創作者對於科技變化的感受更加敏銳，數位科技做為藝術創作新媒材的一環，我主張藝術創作不應受限。我們面臨的是一個嶄新的領域，其中有藝術、科學與科技的應用與創作。科技以數位元素在不同領域匯流、分支，在2021年的當下，數位藝術的範疇難以限定其疆界，舉凡數位影視、360度全景拍攝、大數據歷史資料、物聯網與互動感測技術、全息影像（hologram）VR虛擬實境、AR擴增實境，以及MR混合實境等，甚至是生物的DNA序列，都能從中發現藝術創作的美感、記述，反思人性，因此揭露出「存有的真相」。傳統藝術需要載體，常常只是為了製造載體，而花費了無數的人力物力，然而VR卻只需要光學原理即能成像；當我們想要看到時，才需要打開VR設備，製造出映入眼簾的那道神奇之光。

而進入體驗經濟時代後，能帶來沉浸式體驗的VR／XR即成為消費者的首選。「體驗經濟」（Experience Economy）是喬瑟夫·潘恩（Joseph Pine）和詹姆斯·吉爾摩（James Gilmore）提出的概念，他們認為，繼「農業經濟」、「工業經濟」、「服務經濟」後，人類邁入了第四階段的經濟發展。雖說「體驗經濟」販售的也是「服務」，但因追求消費者感受以及重視顧客自我體驗的程度遠超過傳統服務或娛樂產業，因此獨立了出來，成為下一世代的經濟形式。「體驗」擁有極高的商業潛力，因其直接以感官經驗與思維和消費者建立關係，透過資料蒐集和平台服務，我們更可為每位消費者打造出獨一無二的體驗商品，增加消費者的黏著度。如同當初工業到服務業社會的轉型，體驗經濟也有賴整個社會系統維持，但由於仍是商品服務，轉變不若前幾次歷史來得大，消費者對體驗服務也有基本認識，這是一大利基。可以想見，在不遠的未來，人們的時間和金錢會從傳統服務逐漸轉向「體驗經濟」商品，作為轉型時代的創作者怎麼能不興奮呢？

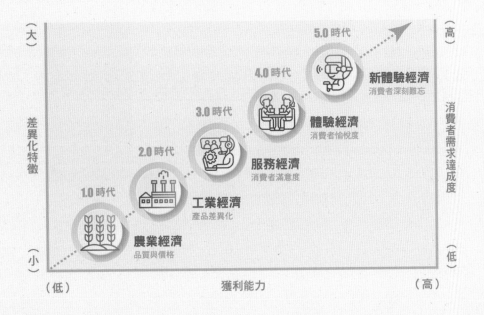

VR科技的競逐與游移

　　2016 年對全世界而言，是 VR 虛擬實境快速成長普及的一年，四年多以來，VR、AR 以及 MR 等沉浸式感官體驗技術匯流為「XR 延伸實境」的概念。談論沉浸式感官體驗，抑或是產業內的體感應用，我們都將之納入 XR 體感科技的範疇。

　　VR 虛擬實境在全世界仍屬於創新應用的科技，但我們要如何去追溯在新科技出現之前的沉浸式體驗呢？有許多科技先進紛紛提出他們的看法，而我認為我們每個人的沉浸式體驗至少必須提及兩件事：「夢境」與「心流」經驗。

　　2010 年好萊塢鬼才導演克里斯多福‧諾蘭（Christopher Nolan）推出電影《全面啟動》（Inception），透過虛擬奇幻的夢境、層疊設計出驚險的意識設定冒險任務，「盜夢者」利用潛意識進入他人夢境竊取商業機密，為觀眾留下深刻印象。當然，你我都會做夢，古今中外不管我們對於夢境的成因有何種解釋，相信我們睡眠時腦中上演的每齣戲碼，都會是我們生命中最深刻的沉浸式體驗。「心流經驗」（flow）則為認知心理學的專有名詞，描述一個人全神貫

注地投入某項活動，心理學家米哈里·契克森（Mihály Csíkszentmihályi）曾在 1990 年提出心流經驗的特徵，我認為也會是許多人常有的沉浸式體驗，包括「專心於活動中忘卻其他事物」、「全然自我控制的感覺」、「渾然忘我地失去自我意識」、「失去時間感」等，我們可以理解為作家靈感爆棚振筆疾書、舞臺劇演員在臺上入戲，或當我們回憶過去往事歷歷在目，深陷其中無法自拔，這也能解釋我們日常的沉浸式體驗。

《沙中房間》

對於 VR 虛擬實境的「預言」，早在十九世紀初的英國小說《美麗新世界》（Brave New World）便曾提及「頭戴式設備為觀眾提供圖像、聲音、氣味等感官體驗」，以及 1935 年美國科幻小說《皮格馬利翁的眼鏡》（Pygmalion's Spectacles），描述了主角只要戴上眼鏡，就能進入一個可以模擬視覺、聽覺、味覺、嗅覺和觸感的電影中。

過去這些文學藝術創作者的想像，也是目前公認對沉浸式體驗裝置的早期描述，讓 VR 虛擬實境在現今更為真實。VR 虛擬實境技術和電影製作先驅莫頓·海利希（Morton Heilig）自 1957 年起，開發世界上第一臺以 3D 技術設計的多感知仿環境虛擬實境體驗設備「Sensorama」，踏出了「VR 未來劇院」的第一步。

海利希先後發明了不少早期 VR 的裝置產品，包括 1960 年代獲得專利的 VR 虛擬實境裝置「Telesphere Mask」。美國計算機圖形學科學家伊凡·蘇澤蘭（Ivan Sutherland）在 1965 年發表了一篇名為《終極的顯示》（The Ultimate Display）的論文，內容提出現今「虛擬實境」的概念，他也在隔年發表了頭戴式虛擬實境顯示器。

即便如此，「VR 虛擬實境」一詞，普遍認為是美國 VPL Research 公司的創辦人傑容·藍尼爾（Jaron Lanier）在 1980 年代提出。他在 1984 年創辦了 VPL，隨後推出一系列 VR 產品，包括 VR 手套 Data Glove、VR 頭顯 Eye Phone、環繞音響系統 AudioSphere、3D 引擎 Issac、VR 操作系統 Body Electric 等。VPL 公司是第一家將 VR 設備推向大眾市場的公司，因此他也成為「VR 虛擬實境之父」名留青史。

所以我們也了解到，只進行科學研究的實作驗證是不夠的，要能推廣到市場上眾所皆知，進一步在不同領域獲得採用，將新技術與可能的使用場景推介給人的影響力更為深遠。

《失身記》

1987 年任天堂公司的「Famicom 3D System」率先在電視遊樂器中嘗試 3D 眼鏡，1993 年出現了首款無失真 VR 眼鏡「Tier 1」。在文學小說與影視工業對科幻主題的推波助瀾下，許多科技公司也都試圖搶灘 VR 應用的市場。1993 年波音公司使用 AR 虛擬實境技術設計出波音 777 飛機；同年，遊戲大廠 Sega 推出「Sega VR」；1995 年，任天堂再度捲土重來推出知名遊戲裝置外掛「Virtual Boy」；SONY 在 1998 年也跟上九〇年代遊戲公司搶灘 VR 市場的腳步。這些代表性遊戲公司都試圖透過 VR 技術在消費者市場取得領導地位，但囿於當時顯像技術與網際網路尚未成熟普及，最終未能如願。

進入二十一世紀，2000 年後的網際網路產業快速成長，接著面臨泡沫化。當時全球熱衷地歡慶智慧型手機時代到來，在上個世紀，提早起步的 VR 技術研發工作，歷經九〇年代的挫折後，仍篳路藍縷前行，持續與市場對話。SONY 公司在這段時間推出了三公斤重的 VR 頭盔，VR 產品先驅 Sensics 公司也推出了高分辨率、超寬視野的顯示設備「PiSight」。由於 VR 技術在科技圈積極擴展，科學界與學術界對其越加重視，VR 虛擬實境在醫療、飛行、製造與軍事領域開始獲得深入應用研究的機會。如 2008 年南加大的臨床心理學家利用 VR 技術治療經歷伊拉克戰爭的軍人，也證實沉浸式感官體驗對人類的心理與創傷後壓力症候群有明顯助益。

2012 年 8 月，十九歲的帕爾默‧拉奇（Palmer Luckey）將號稱「第一款真正專業的 PC 用 VR 頭顯」Oculus Rift 擺上了群眾募資平台 Kickstarter 的貨架，短短三十天即獲得了 9522 名消費者的支持，取得 243 萬美元的資金，使得 Rift 能夠順利進入開發、生產階段。而在兩年後的 2014 年，Oculus 公司被網路巨頭 Facebook 以二十億美金收購，轟動了科技與創投市場，讓 VR 硬體裝置市場重新上緊發條以加速度前進。

接著，各大公司紛紛開始推出自己的 VR 產品，2016 年 4 月，由宏達電（HTC）和維爾福（Valve Corporation）公司共同開發出「HTC Vive」，2018 年 StarVR 也推出企業級商用 VR 頭戴型顯示器；而 Google 釋出了廉價易用的 Cardboard，三星（Samsung）推出了 Gear VR 等，消費級的行動 VR 大量湧現，普及在教育與一般消費市場上。VR 虛擬實境的生態構成不只是研發者及頭戴型顯示器本身，GPU 與顯示卡的市場爭鬥更加速生態系的豐富底蘊。

若上網搜尋關鍵字「顯卡天梯」就會出現許多關於國際顯示卡大廠 NVIDIA 與 AMD 難分難捨的「顯卡激鬥史」。彼此坐擁不同粉絲一路追逐影像運算的最高規格，顯示卡型號從早期的 GT 730 與 HD 5550，一路到近來的 RTX 2080Ti 與 Radeon RX5700XT，都能輕鬆駕馭 1080P／144FPS 的影像內容。使用者流暢的影像體驗仰賴高度的運算能力支援。

VR發展年表

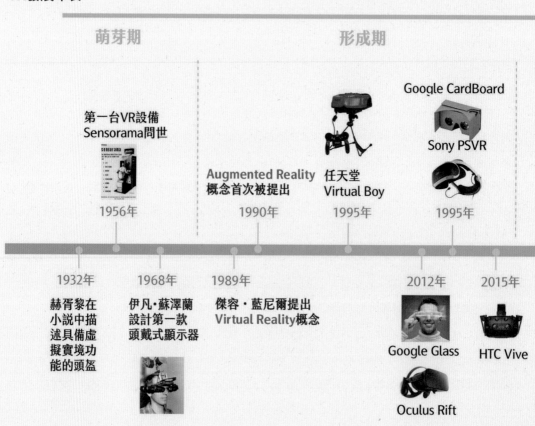

綜合 VR 虛擬實境頭盔的時間軸,回歸我前述的要點:「我們想要在頭顯中看見什麼?」然而,硬體裝置的興起,牽動更廣泛的數位內容風潮,除了工業、醫療、商務以及教育等使用情境,VR 科技還能帶給我們什麼樣的體驗?

成長期

MR代表產品
HoloLens

Oculus Rift

2016年:XR"元年"

2017年

蘋果發佈基於
"AR"技術的
iPhone X

高通推出擴增
實境(XR)
專用平台
Magic Leap

2018年

2019年

5G雲XR
產業元年

全球XR內容
電信聯盟成立

2020年

2021年

業內預測從
2021年起XR
市場強勁增長

圖片來源:引用自未來智庫"http://www.vzkoo.com"

播下內容的種子：數位與科技藝術創作的沃土

　　VR 虛擬實境的內容呈現形式包含 720° 全景圖像，其視角超越人類正常可見視域；以及 360° 全方位影片。目前市面上拍攝環景影像的工具越來越多，大都主打在裝置內進行影像縫合（stitching），社群媒體、串流頻道等。Facebook、YouTube 等平臺也開始支援此種影像進行分享傳布，這是屬於實景拍攝——播放的部分。

　　作為數位內容產製媒介的 VR 在 CG（電腦圖像，Computer Graphics）領域有更多的揮灑空間，無論遊戲、漫畫、影視以及藝術創作，其中不乏以 3D 建模與引擎製作即時呈現的虛擬場景。與實景內容不同的是，3D 的體驗性不受真實世界影響，可以為使用者創造更多仿真的沉浸感體驗。VR 頭顯裝置在快速發展之際，相對地 VR 內容的需求更為強勁，如前所述，HTC VIVE 在 2016 年上市之時，已有 124 個遊戲支援 VIVE 使用。

　　以電腦動畫製作為內容創作來看，現今電腦動畫可分為 2D 和 3D 動畫。2D 動畫採用平面繪製，畫出主要人物的動作影格，再由電腦填補中間動作。使用傳統 2D 動畫表現景物，必須把景物依遠近分為多層作畫，利用近景移動較快的原理拍攝，產生距離的透視感，但其細膩程度有限，至多只能做出多層次的平面空間。

　　3D 動畫則需要先建立 3D 模型，設定表面材質、燈光、動作等，再進行拍攝，就像在 3D 虛擬環境中搭建一個場景，再於場景中拍攝。除了可以擬真的方式創造幾可亂真的畫面外，也可以創造非擬真的動畫，例如類似卡通的色塊上色或是抽象的光影變化效果。

　　VR 虛擬實境則是科技在媒材上的全新發展。VR 可以讓人沉浸在虛擬的世界中，並與虛擬世界的物件環境互動，AR 擴增實境則是將虛擬資訊結合在現實空間，並可讓使用者和虛擬物件互動，是一種能將虛擬物件置於現實世界中觀看其效果的技術，它將想像轉換為真實畫面，從而讓使用者理解虛擬物件在真實世界中互動的樣貌。

　　MR 混合實境是介於 AR 與 VR 間的綜合型態，也是在現實世界中產生虛擬物件，但不同於 AR 擴增實境，MR 可讓現實世界結合更多的虛擬物件、場景，並與之產生更多互動。在 MR 中，使用者可以透過在現實世界的動作改變虛擬世界，也就是說，現實生活的變動會間接影響虛擬空間。如微軟在 2015 年展示的 HoloLens 智慧眼鏡即為 MR 目前較為人所知的顯示裝置。

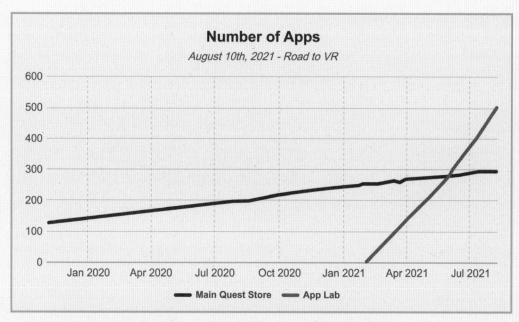

Number of Apps

August 10th, 2021 - Road to VR

— Main Quest Store — App Lab

▲ Oculus的Quest App Lab發展速度驚人，自2022年2月起，平均每天推出2.7個新APP。
圖片來源：https://www.roadtovr.com/oculus-quest-app-lab-100-apps-best-rated-most-popular/

　　數位科技在藝術創作中不只代表有趣的表現手法，更重要的是它開啟了一種新的感官體驗，讓普羅大眾可以參與其中，引導使用者參與互動、思考和想像。不過科技藝術並非意在取代傳統藝術的表現形式，而是要讓藝術的語彙能夠更豐富多變。

那些看起來無法做到的事

　　串流影音服務平臺 Netflix 上最著名的原創影集之一《黑鏡》（Black Mirror）有段引人入勝的設定，片中的未 來生活科技應用十分教人興奮，如自駕車、物聯網、仿真機器人等，還有小如米粒般、可隨時進入連線遊戲中，抑或翻找過往影像記憶的 VR 虛擬實境裝置，穿戴相當方便。

　　這樣的世界對於現今的 VR 系統整合與開發者而言，還沒辦法透過裝置達成，然而在無邊際的未來想像中，那些看起來無法做到的事，誰說就不可能呢？讓我們靜觀後變。

脫下頭盔：VR 創作的評論與對話

回顧我在新媒體藝術的一路探索，如前言所述，VR 媒材解放了思維蘊含的能量，突破傳統藝術作者論的圍欄，更加大膽邀請觀看者進入創作中成為座上賓，但這只是我從創作者端出發的想法。回過頭來，我也想問問你們：從頭盔中，你想看見什麼？脫下頭盔後，你會有何種感受？

在我開始創作之初，VR 科技正在世界的某處吐出新芽。站在人類文明的洪流中，應用新科技、新媒材進行藝術創作者不在少數，我嘗試梳理這些蹤跡，在可見的未來科技發展中，相信你也能預期，數位科技完全改造了藝術創作的邏輯，解構並重組我們對於美的感受，或是記憶、情感的排列理解。

之前我曾看過以 DNA 序列構成的畫作，它將我們的身體以微觀視角呈現出來。這些你我未曾察覺的影像事實，在在讓身為人類的我們覺得自己在浩瀚宇宙中顯得微不足道。人生在世，吐納於天地間，意識轉瞬，又能留下些什麼與後世對話？

VR 科技鋪陳了敘事的感官新視界，也肯定是沉浸式體感科技的濫觴。日前韓國 MBC 電視臺幫助一位媽媽透過 VR 的方式再度「見到」因病逝世的七歲女兒。儘管此舉引起了一些倫理爭議，但 VR 的影像再現能力對人類充滿刺激。反觀中西的藝術發展史，科技的躍進總一次次為文化演進創造奇異點，我相信 5G 時代能夠加速 VR 科技在各領域的深化，讓 VR 藝術創作更加蓬勃發展。

在近年我所觀察的 VR 創作中，有應用、有影視、有藝術，也有紀實。觀看其它創作者的 VR 實作，幫助我得到更多創造靈感與無垠想像。每個創作者都是說故事的人，VR 沉浸式的主觀體驗，能超越文字、平面、3D 的詮釋力；最重要的是，要能邀請觀看者進入這處創作者打造的敘事場域，共同定義藝術的新維度。

我從 1994 年左右開始與美國多媒體藝術家蘿瑞・安德森（Laurie Anderson）合作，除了《沙中房間》，許多合作過程都為我帶來不同層次的啟發。藝術創作是敘事的感官呈現，蘿瑞罕見的全才觸角，讓跨域創作更顯自如，如同在不同的媒材之間翻山越嶺。她曾提到，VR 與藝術的結合是絕佳的說故事方法。先前因《沙中房間》接受媒體採訪時，蘿瑞說：「我做藝術，就是因為我想要自由，並且了解『我是誰？』」比方說我幫你拍了一張照片，拍得眼歪嘴

斜，你會說：『不不不，那不是我，透過我自己的眼睛往外看出去的那個人才是我，我不是你用照片拍下來的那個影像。』我和心健要讓你體驗的，就是擺脫身體束縛、完全自由飛翔的心。」

這是 VR 科技藝術主觀性強烈帶來的創作門檻，與其說是門檻，更是 VR 的媒材特質讓「我」在敘事中的意義被突顯出來。在脫下頭盔後，我們能留存下什麼體驗？科技躍進力促使我們更快地反思身而為人的本質，透過對談與評論，創作的詮釋能夠更舒服地伸展。回到臺灣後，我一面進行 VR 創作，一面也重新思考：「脫下頭盔的我是誰？」以我過去的經驗，以作品為文本，以科技說書人的角色，敘述人性與人類生命形式被科技改變的故事，並以科技藝術增進人們的生活意趣──或許就是我此刻暫時的答案。

在這個章節中，我想重現在一些公開的對談場合，我跟許多創作者交流不同意見的評論內容，包括沉浸體驗的設計、VR 影視拍攝中的音訊技術層面、VR 影視製作的市場發行議題、與林強老師跨界合作《失身記》的對談，如何運用 VR 視野的主觀性，以及其它我們必定會遭遇到的種種問題。希望透過本章的對談內容，能讓讀者一窺 XR 創作的靈光片羽。

《輪迴》

1

XR 作品
個案剖析

Immersive
Storytelling

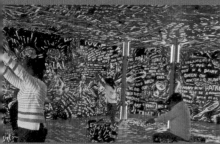

1 沙中房間 La Camera Insabbiata

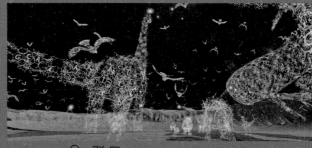

2 登月 To the Moon

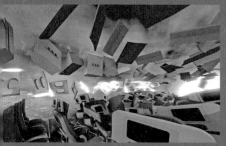

3 高空 Aloft

4 失身記 Bodyless

5 繪聲造影 Phantasmagoria

6 望鄉三態 Home Gazing

7 星砂 The Starry Sand Beach

8 輪迴 Samsara

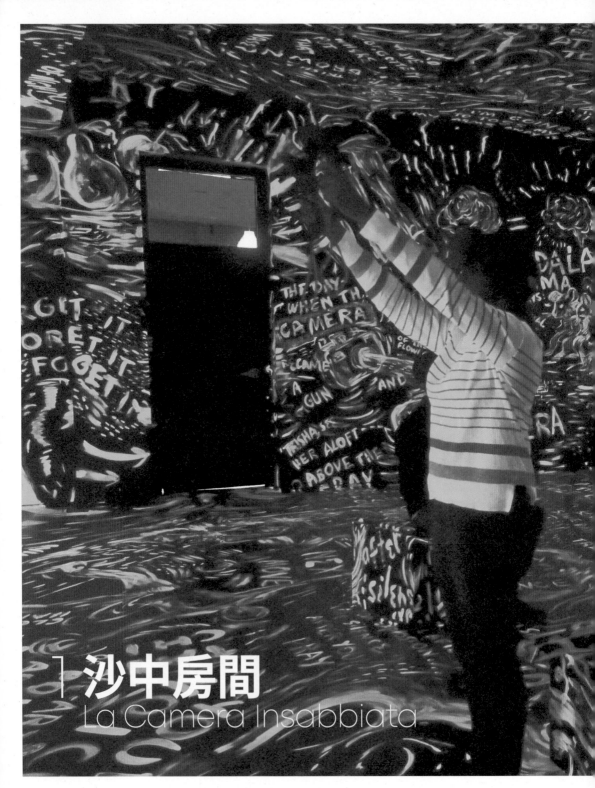

沙中房間
La Camera Insabbiata

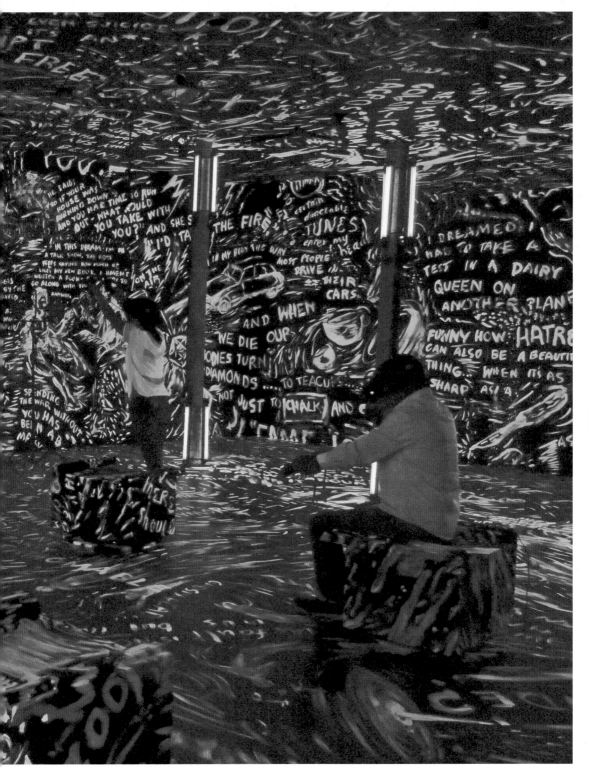

23

「又此中有，惟得生緣」
——《沙中房間》緣起

　　《沙中房間》是我與美國多媒體藝術家蘿瑞‧安德森於 2017 年一起合作完成的 VR 作品。我們刻意在《沙中房間》視覺的敘事文本中，加入更為豐厚的音樂肌理與人聲配音的厚度，亦有別於其他虛擬實境作品所追求的炫目效果。因此在《沙中房間》的視覺設計上，我選擇了一種冷冽而沉穩的黑白風格，來強化《沙中房間》作品中最核心的概念，也就是「死亡」與「記憶」的交詰。然而，會有如此沉重的發想起源，主要是來自於創作《沙中房間》的時候，我與蘿瑞也正處於生命經驗的岐點。我們同樣面臨親人與摯愛即將離別之時，這深刻地引發我們對於生死觀的反思與再探索。因此，我反覆研究了許多宗教與哲學的生死觀，而來自西藏的「中陰身」（Bardo）宗教概念吸引了我。《瑜伽師地論》有云：「又此中有，若未得生緣極七日住，有得生緣即不決定。若極七日未得生緣，死而復生，極七日住，如是展轉。」「中有」指的就是「中陰身」，是人在過世後、轉世前的一種過渡狀態，在七天之內，既有的現世意識與記憶將會逐漸消散，靈魂才能再進入下一個轉世的輪迴。

　　而《沙中房間》所呈現的「黑板世界」（Chalk World），也呼應了「中陰身」提及人死後的七七四十九天，意識與記憶逐漸消散在天地之間的過程。當這項計畫開始時，我嘗試讓觀眾感受瀕死的體驗，搜尋文獻發現，人在死亡的過程中，最先失去的是視覺，然後是聽覺與味覺，而在失去視覺時，我們首先失去色彩的辨識力，整個世界從彩色變為黑白。這也是《沙中

房間》以黑白呈現的理由。使用黑板這個符號，是因為黑板是人類記憶的象徵，雖然可以不斷地擦拭覆寫，但舊有的記憶卻殘留不去；我試著以《沙中房間》呈現出人類意識與記憶消散的現象，希望作品中的視覺動態能做出反覆浮現、聚散來去的效果，藉此連結人類不斷覆蓋與更新的記憶特性。我聯想到黑板在擦拭之後所殘留的痕跡，很符合人類記憶的特質，就像那些將要抹去或是稍有忘卻的記憶，但在人類腦中始終會留下一些無法完全擦淨的痕跡，在「中陰身」狀態下繚繞不去。

　　這也就是我們為何會選擇黑白作為《沙中房間》畫面主視覺的原因，黑白世界驅離了作品本身帶有的科技感，消解了觀者對於自我體感的存在。除此之外，我希望觀者可以仔細觀察那些像粉筆灰的灰燼底下，我在當中又暗藏了更細微的文字符碼，在四處散落的英文單字與阿拉伯數字中，以及在背景所口述出的呢喃回憶的總合，其實都能實際對應到人類死亡後的僅存之物，也就是「回憶」。

在黑白的記憶房間飛行：八面自我觀照的鏡子

我在《沙中房間》的初始設定上，便是讓觀者透過 VR 控制器來飛行，此飛行的形式，可讓觀眾在這虛擬的空間瞬間擺脫重力移動、翱翔穿梭在類似貨櫃塊狀所拼組出的內在世界間。我希望觀者盡可能在十五分鐘內探索《沙中房間》內的各個角落。在飛行作為軀體移動的前提下，我最大目的就是想要觀者首先忘卻身體的物理限制，完全去除熟悉的體感，猶如做夢，又或是像進入回憶的狀態一般，才能純粹地追逐感官和想像上的自由。

在《沙中房間》的八個主題房間內，這些視覺設計與劇情文本的連結，都來自於我與蘿瑞兩人的生命經驗，在共同發想的基礎下，我們利用 VR 虛擬實境的平臺，將創作概念逐漸發展成龐大的世界觀。我在各個房間貫串黑板的書寫元素，以不斷書寫與擦拭做為主要的視覺印象，進一步乘載著由蘿瑞手繪的文字、圖像、符號與聲音等種種元素。觀者在房間與房間之間，都可以自由選擇停留、徘徊或匆匆瀏覽。

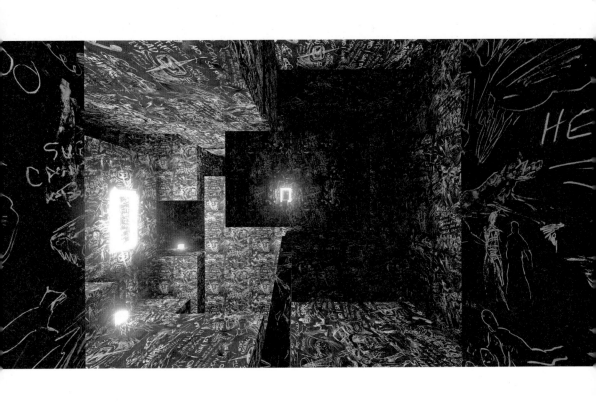

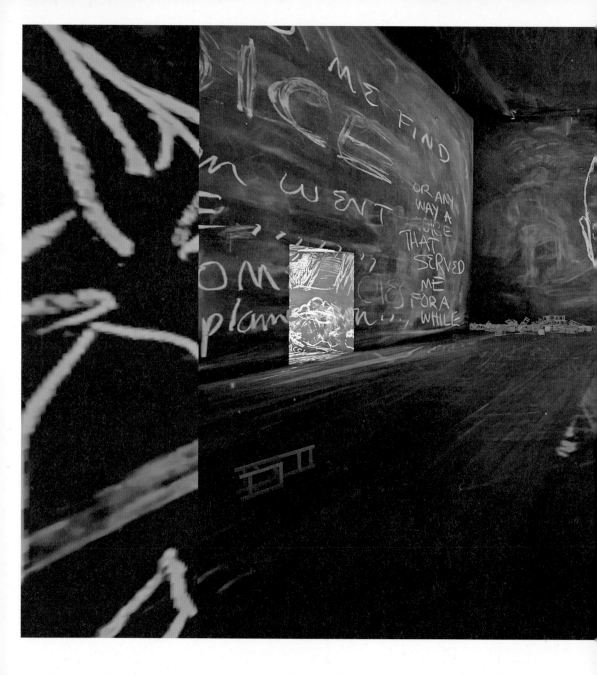

黑板粉筆任意門、轉換虛擬空間任翱翔——八個房間的細節介紹

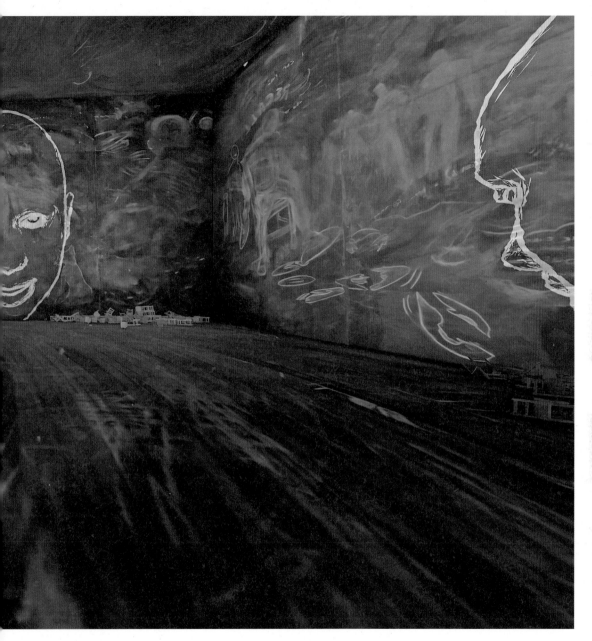

● 【字謎之房】

在字謎之房中，眼前飛舞的文字一觸即碎，旋生旋滅，一如人生之謎；而由蘿瑞充滿魔性的聲音在房間內講述著一段故事，更讓參與者們都成了「中陰身」進而面對「沒有身體、卻有感官」的自己。

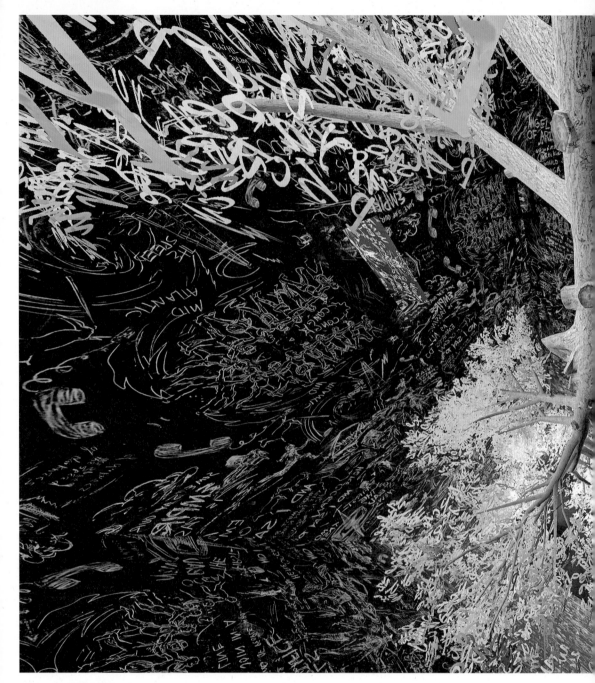

● 【樹之房】

矗立著一株龐大的數碼巨木，根系與樹頂同樣寬廣，文字組成的紛紛落葉自上、自下飄落，我

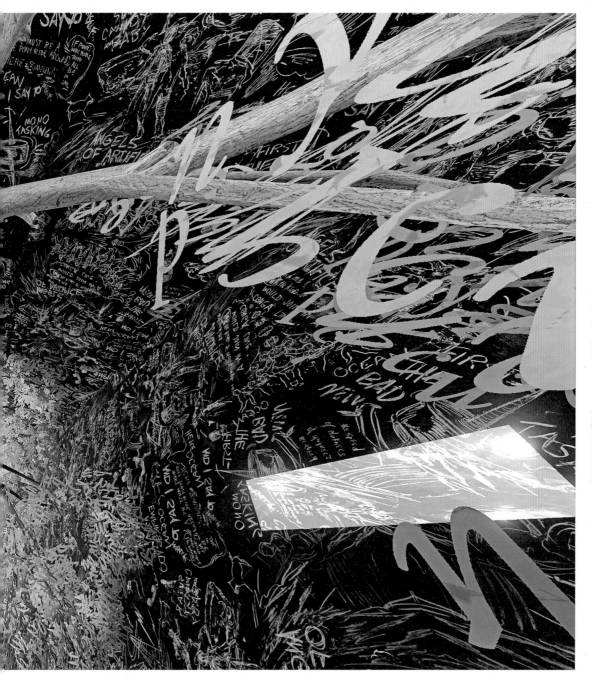

們分不清哪端才是意義的源頭，又或者意義本就是循環；觀眾在此可以飛上飛下、穿越其中，更可在 VR 樹下停留和悟道。

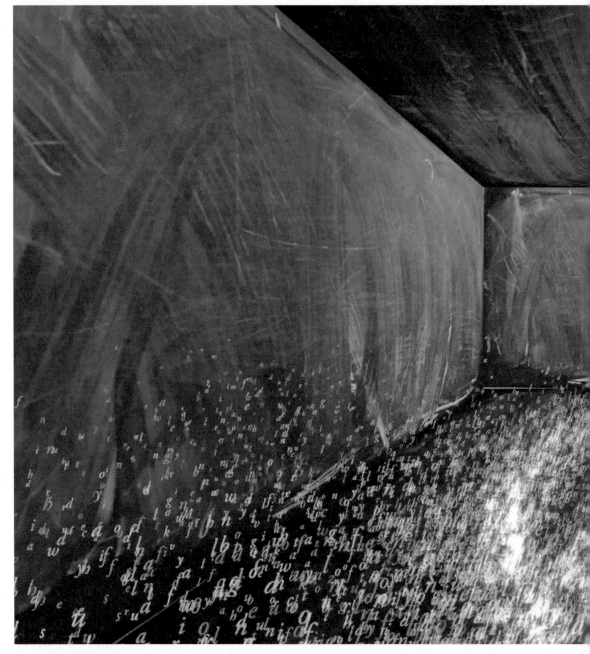

● 【粉塵之房】

虛擬實境的空間中，佈滿砂礫一般的粉塵，看似由字母組成的銀河星雲，有時聚集、有時離散，聚攏的時候會形成文字符號，散落的時刻會幻化為零落虛無；而這些由文字星雲形成的巨

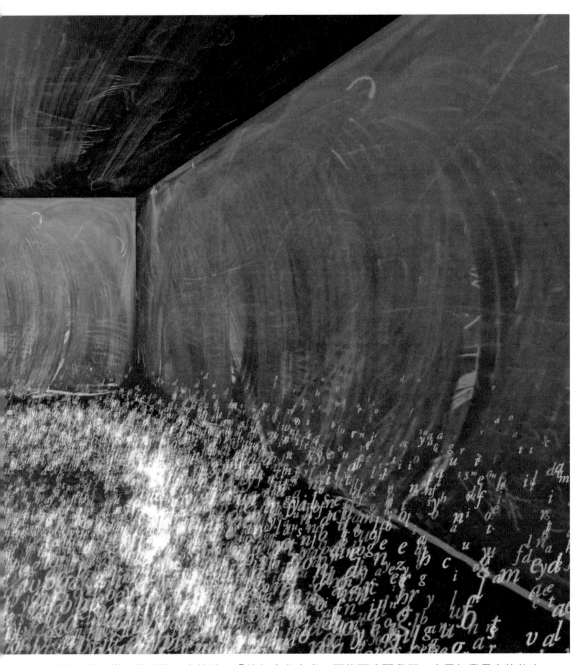

大記憶團塊，搭配蘿瑞的口白敘述：「為何會有白晝，因為要喚醒我們，它是無盡長夜的休止符；為何有黑夜，為了能穿越時間掉進另一個世界。」讓觀者重新去思考曾經歷過的情感經驗片段。

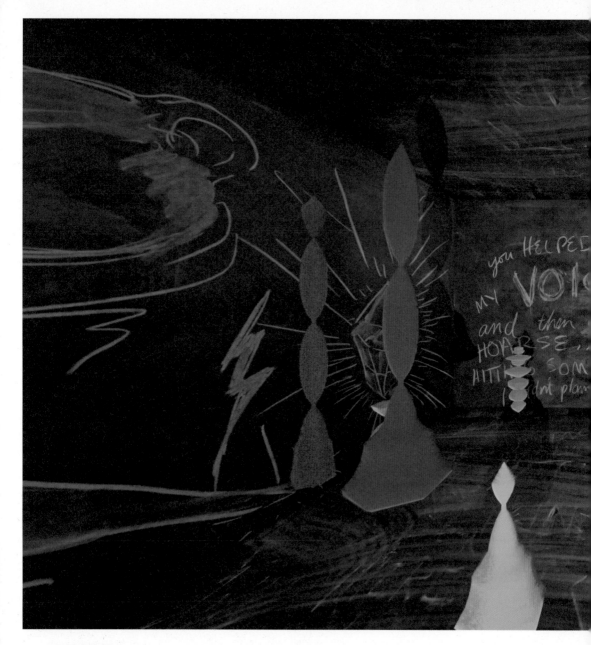

●【聲之房】

在「聲之房」裡,我嘗試讓體驗者的聲音在此被記錄,並轉化為 3D 虛擬物件;觀眾可對著手上的控制器進行發聲,就能即時看見自己的聲音變成幾何雕塑音柱,其形狀、大小亦會隨著聲音的不同而改變,亦可使用控制器化身的鼓棒來敲打音柱後,聽見自己的聲音,也能聽見前

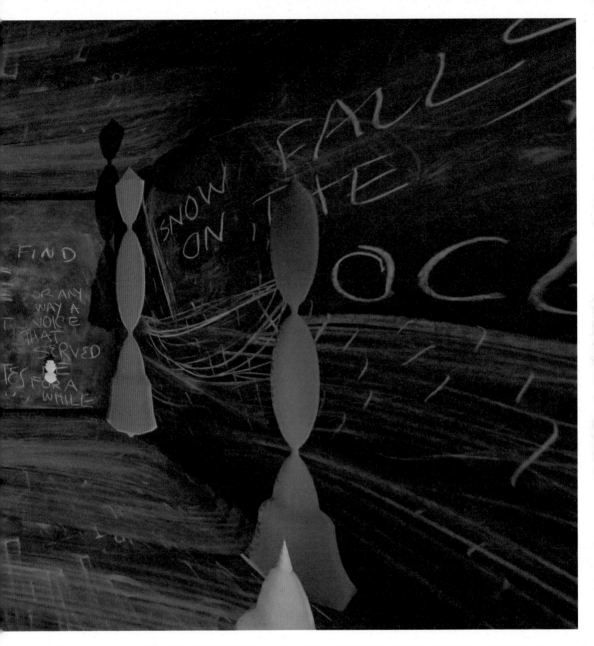

人的留音，與上一場次觀者所殘留的聲音產生對話。觀眾透過音效與虛擬實境本身的敘事方式，讓時間從抽象概念變成具象化的影像，視覺化「發出的聲響」不僅以空間影像記錄當下分秒的流逝，也讓觀眾看見平常隱形、不可見的時間軌跡，在重複播放的過程中，讓過去不斷重返當下。

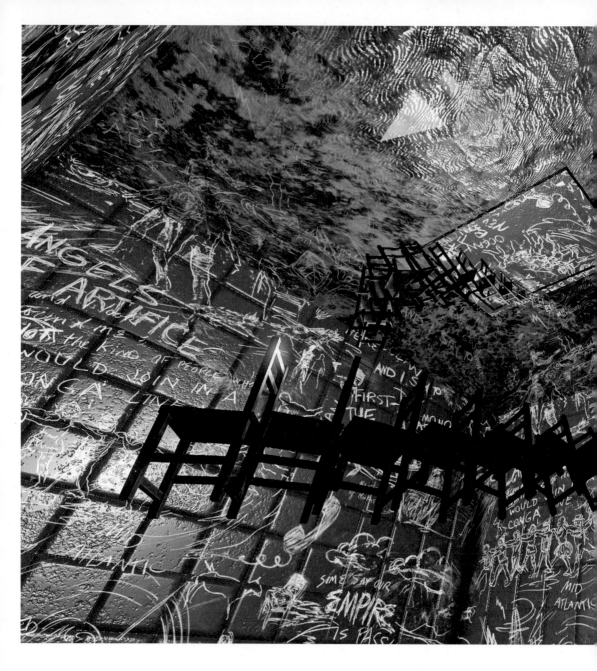

● 【水之房】

在鋪滿瓷磚，彷如達文西漩渦素描的水之房內，我們隨之漂流，沉入水底即可聽到蘿瑞在此
低吟，為觀眾講述故事。

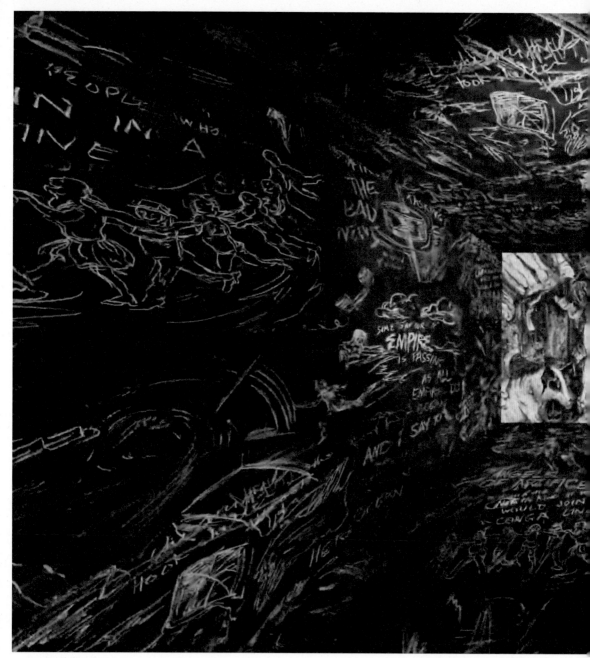

● 【犬之房】

進入犬之房，我們會看到蘿瑞的愛犬佇立在房底，但「飄近」一看，牠卻一剎那化成了文字，飄散於宇宙中；犬之房的狗與樹之房的樹雖然皆由字母所組成，卻並非是可供觀眾解讀的文

字，我先以三維的方式，呈現其過世愛犬身影的碳筆畫作品，再轉化為文字組成來呈現具象轉抽象的瞬間，記錄回憶消逝的吉光片羽。

● 【寫作之房】

運用控制器來發射字母，觀眾可以在此發射出一連串的文字與詩句，到了最為私密的書寫之房，寫下的文字隨著肢體變化流動，彷彿文字乘載了我們身體、記憶與意義的不定性。

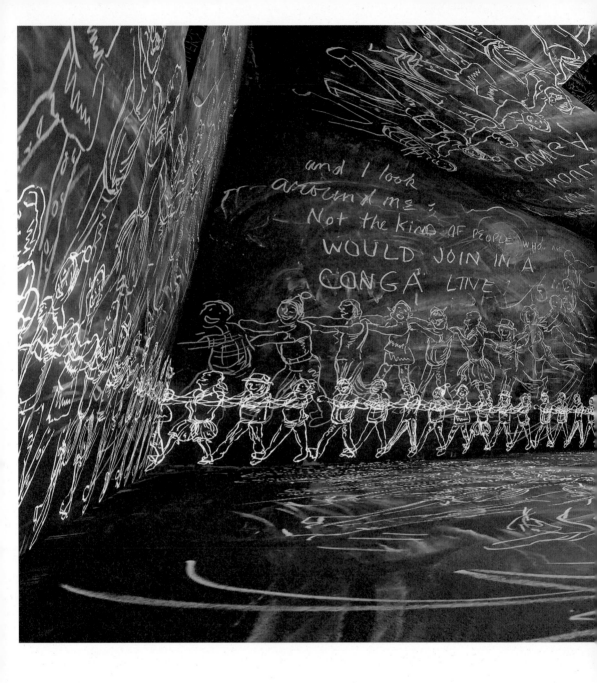

● 【舞蹈之房】

在此房間中，我們將遭遇一個個相連跳著團體舞的手繪小人群，在充滿童趣、粉筆繪製的舞蹈

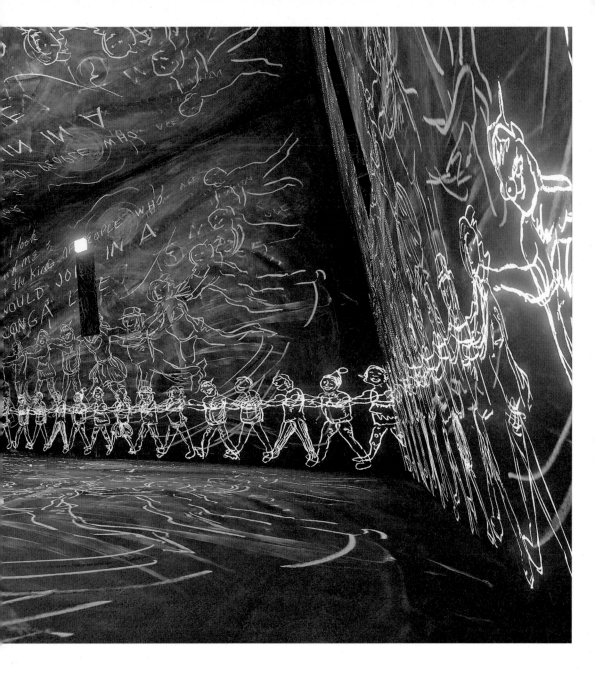

之房中，那圍成一圈的孩子恍若在印第安音樂結合西藏梵音的厚重樂音中，翩翩起舞。而八個房間在 VR 中亦各自存放了不同的回憶與想念。

VR 突破了空間，一件我最想讓你知道的事

　　我嘗試讓《沙中房間》不僅只是一個可供觀者進入的虛擬空間，而是在提供高互動自由度的前提下，讓觀者的肢體與聲音可以和房間的狀態有立即的反饋連結，並且讓觀者的互動體驗結果也成為《沙中房間》的一部分，作為一種當下性的存在，並且有著延續時間性的象徵。藉此，我讓《沙中房間》維持在一種無限更新與重組的輪迴狀態中。

　　同時，觀者在進行單一房間的駐點觀看或是反覆停留間，有著絕對的主動性，這點賦予觀者超越時間與空間的超能力，這就像我們在腦海回憶過往的過程中，時常處於錯綜複雜而不穩定的狀態，我想這能促使觀眾完全沉浸於由記憶組成的虛幻世界。因此，觀者完全依循影像與聲音兩者之間所產生的直觀性，在每一個看似離散無垠、但相互串聯的房間中穿梭，猶如八面自我觀照的鏡子，藉此創造出屬於觀者的主觀世界。

▲《沙中房間》獲頒第74屆威尼斯影展虛擬實境
最佳體驗大獎

情感能夠數位化嗎?在0與1之間,複寫記憶,再創新局

事實上,在我與蘿瑞於《沙中房間》數次的工作會議中,大多是思考著如何將對親人的回憶進行有效的轉化,要將如此抽象的情感透過虛擬實境的媒介來乘載,是一項艱難的任務。最終,我們將這些情緒化為一種可以觸摸、甚至可以得到回饋的物體,進而產出肢體動作成為文字流動、聲音變成場景雕塑等視覺效果。我們連結了有形與無形、具象與抽象之間的界限,可說弭平了維度上的單一表現性;也可以說,我們有意地造成觀眾感官上的迷走,誠如大部分觀眾首次飛行的體感經驗一樣,完全憑藉直覺來嘗試,甚至是衝撞、挑戰物理法則;但這樣的視覺與動作設定,並不表示《沙中房間》是為了所謂的「趣味性」而譁眾取寵,我與蘿瑞仍努力地從各個房間的劇情文本中,創造一種具有情緒起伏的語境,就像一首優美的歌曲,而觀眾也可將自己的即興創作融入其中,讓這首美麗的歌越唱越長。

整體而言,我從《沙中房間》展場實體的佈置,再到虛擬實境中的視覺設計上,無不強調虛實空間兩者間得以銜接而延展的特性,並且刻意以黑白兩色貫穿其中,模擬出感官上類似「瀕死經驗」的游離感。我想透過《沙中房間》再現人類對於記憶離散而再聚合的浮動過程,《沙中房間》完整演繹出我與蘿瑞對於生死觀的思辨過程,以 VR 的載體來突顯記憶存留的爆發力與表現性。

房間與沙

　　「房間」最有趣也最神奇的地方是，當每個人心中浮現這個詞的時候（甚至可以是任何語言的使用者），腦中所開展出來的畫面，除了具體空間，必定還疊合了時間與情感，加上記憶與回憶，進而產生彼此相似又相異的深刻感受。然而，當我們談到記憶與回憶，不可不提的是記憶術中最古老也最廣為流傳的方法「羅馬房間記憶法」（The Roman Room System）——在想像出來的房間中，擺放各式物品、產生連結，達到大量記憶資訊的目的。這麼說來，「房間」的概念恰好完全具備了所有我們在 VR 領域所追求的要素！而我們透過科技、想像力與藝術力的實踐，打造一個又一個獨特且可讓更多人體驗的 VR 經驗時，實際上，我們正在做的，也正是打造一個又一個充滿故事魅力的房間。

　　在《沙中房間》裡我試圖呈現記憶消散與聚合、覆蓋與浮動的樣貌，就像自然景物中不斷擾動重塑的廣袤沙丘，人類從中得到靈感，在玻璃製品裡重現這個過程，於是我們有了沙漏，不只重現了美，更能夠用來測量時間。

　　如今我們更用 VR 再次試圖捕捉這一切，就像詩人威廉‧布萊克（William Blake）的名句「一沙一世界」（To see a world in a grain of sand.），每一名觀眾在《沙中房間》的體驗，

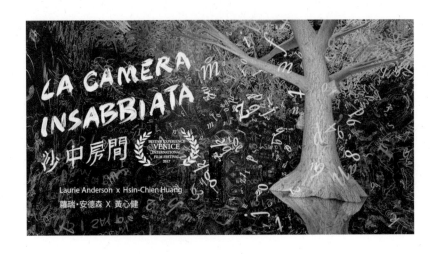

都是獨一無二的沙粒。而無論觀者或創作者，在房間裡體驗的所有共感與個人感受，最終都會回到如同偉大作家維吉尼亞‧吳爾芙（Virginia Woolf）所說的「自己的房間」（a room of one's own）。而每一個自己的房間，在 VR 的經驗的交互編織下，聚沙成塔，又共構成一座巨大的、通往人類心靈集體潛意識的集體房間。當我想起 VR 和房間與沙的種種巧合、命中注定，這實在是浪漫而美好的一件事啊！

《沙中房間》以手繪、古老微明的視覺構成，探討人類記憶的迴返；作品中牆壁般矗立的巨大黑板象徵著人類的記憶，即使記憶可加以擦拭覆寫，但舊有的記憶仍在我們的腦海中盤桓不去，我們即以此為引進行 VR 創作，在讓觀者透過 VR 技術進入這處虛擬空間時，其實某種程度便進入了藝術家構築的某種情感記憶巨觀寫意空間中，換言之，這項作品即是透過視覺感知的最大化，讓觀者完全浸淫在創作者描繪出的、曾經歷過的片段情感經驗。黑板世界是一個龐大的虛擬空間，由無數的巨大黑板所構成，有如巨大的記憶迷宮；參訪者可以有如身在夢中一般，在其中自由飛行，裡面有八個獨特的房間，像是如同星雲旋轉的文字銀河，或是參訪者的聲音會凝結成聲音的雕塑，畫作逐漸轉化為文字，消散於空氣中……

這些獨特的互動房間，將抽象的符號轉化為具象、可供互動的實體，讓參訪者探索文字與記憶的連結。透過 VR 的第一人稱探險，更打破了傳統電影的線性連續時間軸，讓觀眾不再只是聽故事（story-telling），而是真正進入到可以自己創造故事（story-living）的主體位階，更讓想像力得以在此盡情馳騁。

VR的重要影響

最後，我想附帶一提的是，《沙中房間》在第七十四屆威尼斯影展得到了「最佳 VR 體驗大獎」的殊榮，這對於我與蘿瑞有非比尋常的象徵意義，感謝蘿瑞與我在創作過程中的共同努力。然而，這座金獅不只給了我在 VR 創作歷程上的肯定與信心，也是作為我對已逝父親最佳的悼念，我想將這個獎項的榮譽獻給父親，也希望國際能夠透過《沙中房間》看見臺灣於 VR 軟硬體開發與創作內容上的堅強實力，期許我與臺灣的 VR 能夠一同前行，努力邁進。

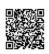

請掃QR Code，沉入「沙中房間」

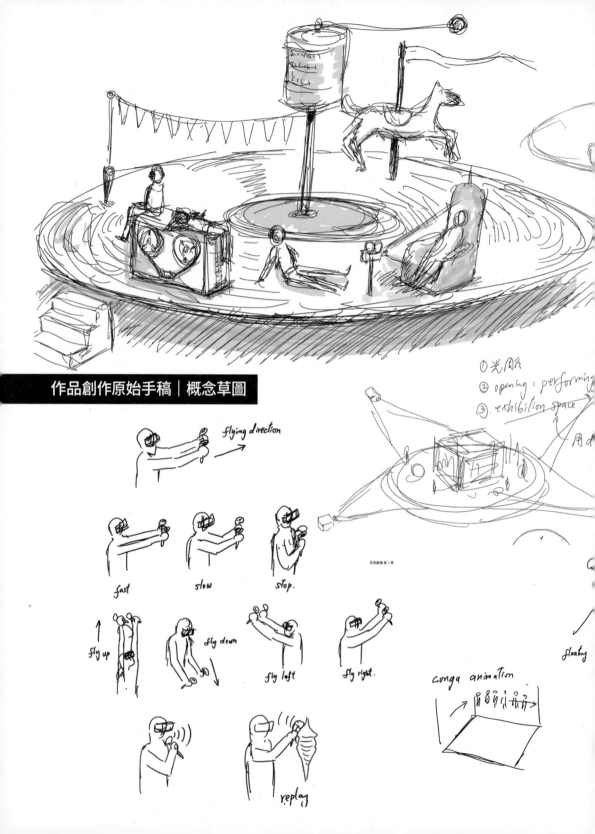

作品創作原始手稿｜概念草圖

flying direction

fast

slow

stop.

fly up

fly down

fly left

fly right.

replay

① 光閃
② opening : performing
③ exhibition space

floating

conga animation

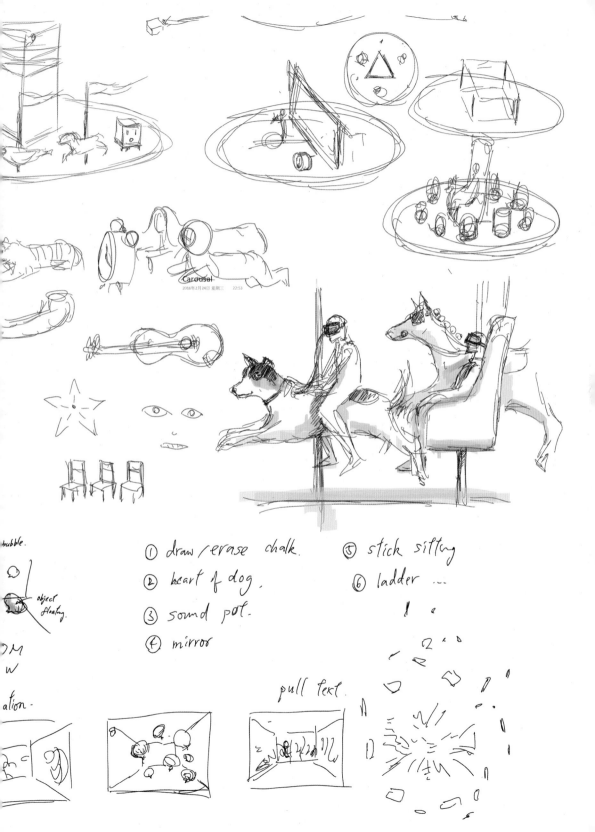

Carousel
2016年2月24日 星期三 22:53

① draw / erase chalk. ⑤ stick sifting

② heart of dog. ⑥ ladder ...

③ sound pot.

④ mirror

bubble.

object floating.

pull text.

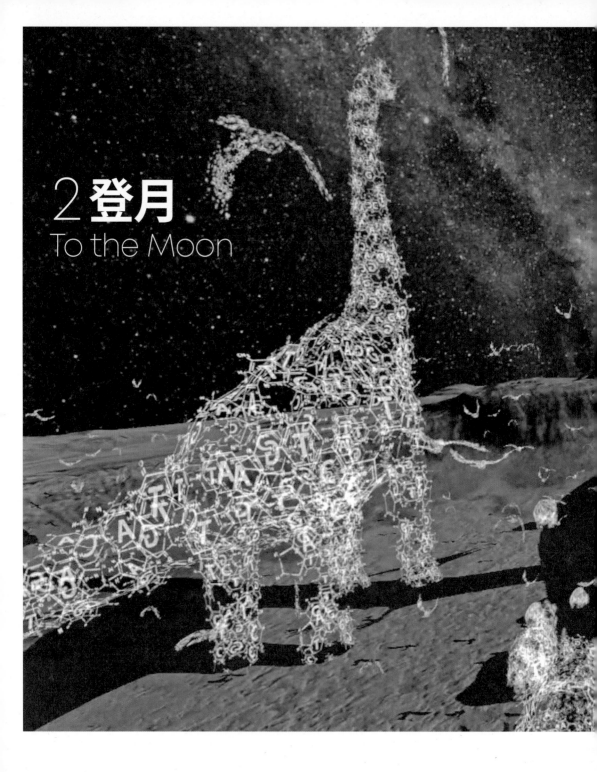

2 登月
To the Moon

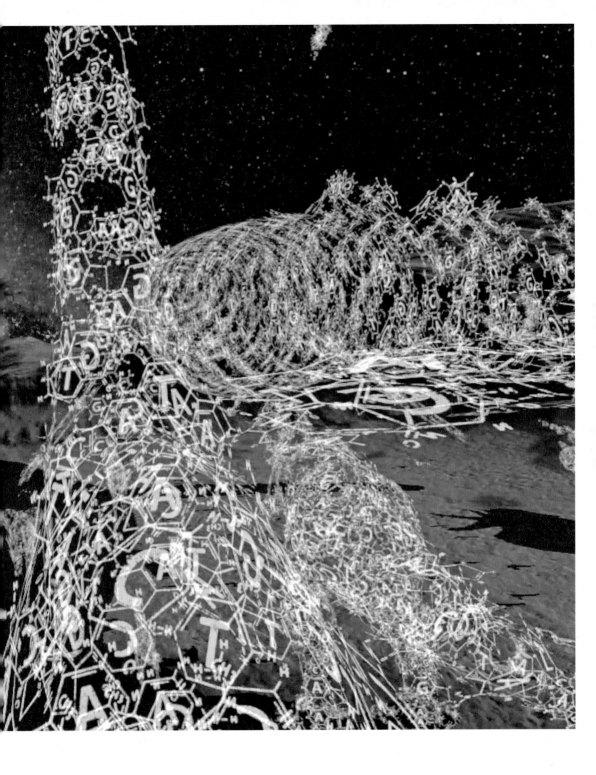

登月：追尋自我起源的渴望

　　1960 年代，時值美蘇冷戰高峰期，美蘇兩國除了在政治與軍事版圖上的明爭暗鬥外，也積極進行太空競賽；最後，美國在 1969 年 7 月 21 日搶先登月，人類的腳步於是步入了宇宙。「阿波羅」登月計畫的成功，對人類歷史來說，意義非比尋常，宏觀來說，這壯舉超脫了人類於地表上的權力鬥爭，同時表露出人類前往未知探索的渴望。在探尋未知維度的同時，也是一趟試圖找尋自身生命起源的寂寞之旅，而遙望可見的月球，儼然成為這場漫長旅程的第一個中繼點。

　　現今月球之於地球的關係，有諸多科學研究與說法。其中一種說法是，在遠古時期，有一顆巨大隕石撞擊地球，噴發出去的碎片在太空中因重力重新凝聚成巨大的物質。也就是說，月球可能與地球同根而生。這番推論引導我認為，地球與月球之間，存在著一種猶如大哥與小弟的親密關係。

　　時至今日，人類社會隨著科技急速演進，閱聽月球的資訊來源，從以往的收音機轉播與映像管電視機跳脫出來，人們現在隨手都可藉由網路搜尋，看到由超高解析度的太空遙測望遠鏡所拍攝下來的照片及 4K 影片。而 VR 技術的出現，也成了另一個很好的「登月點」。我與蘿瑞繼《沙中房間》後，於 2018 年再次攜手合作，希望藉由新的創作載體與觀看模式，建構出一件以「登月」為主題的作品，呼應人類五十年前首度登上月球的里程碑。

月球是自由的許諾

　　創作《登月》這件作品，比較像是重新思索「月球」這巨石在我生命中的意義。計畫初期，我們做了許多相關研究，從圍繞著月球的眾多故事及各種事物出發，諸如：探討月球的起源；我們亦汲取了俄國犯罪小說的元素，是關於我們看不見的月球背面，卻由俄國人先看到了那一面，而俄國人也為它們取了這些絕妙的俄國名字，稱為「月球背面」。對此，我們用難以捉摸的符碼來呈現，將「月球背面」納入了《登月》劇情內容之一。

　　而在構思 VR 的觀看視角時，我則參考了諸多空拍美國大峽谷的俯視影片，從中獲得許多視覺呈現的重要靈感；此外，我們也試著將地球與月球做出更多連結，例如可在《登月》中看到地球上的植物、動物或是一些人造物。基於以上這些有趣的思考，最重要的體感核心則是聚焦於蘿瑞在某次工作會議中所提到的：「我們生而自由，但為何總是囿於智慧，我們應該可以試著透過這隨之而來的自由，去領悟某些飄渺虛無的體感。」是故，我嘗試在《登月》的開始，便刻意將觀者設定在失重的體感狀態下，開闢一個高自由度的情境基礎，並藉由龐大星空的視覺衝擊、踩踏或觸摸月球表面的觸覺想像，來達成身體感知的複合刺激。希望觀者在如此的觀看狀態與場景氣氛中，貫穿由我與蘿瑞共同編織的劇情節奏；整體而言，我想《登月》可說是

一臺穿梭在月球與太空視角中的遊園列車。在此虛擬實境作品中，觀眾可以從神話、政治或文學等不同觀點來體驗，而在這當中，你亦成了太空人，登上了月球。

月之暗面，人之惡欲

《登月》中第一個章節是〈星座〉，我將觀者的初始點安排在月球表面的隕石坑，起身即刻能看到由星斗與光軌組成的文字與動物圖像，當中我以正在面臨滅絕危機或是已滅絕的生命物種為主，例如北極熊與蜜蜂，甚至是暴龍，強調一種稍縱即逝的消散效果。而這些物種在接續的章節場景中都會再現，其中我暗藏了驢子作為彩蛋，為《登月》的劇情發展埋下一個伏筆。

接著，觀者將騰空於月球表面上，第二章節中的〈DNA 墓園〉出現眾多古生物，例如巨型腕龍、迅猛龍與翼手龍，當中我也刻意安插了鯨魚、長頸鹿與大象等現代動物，觀者可自由飛行或穿越這些由 DNA 符號製成的龐大骨架。我大大改變了生物外表的樣貌，重新以 DNA 組織進行微觀檢視，企圖解剖物種間各自的異質性與同質性；不過在另一方面，在既有的形體消逝後，也就是在 DNA 序列的重新排列之下，生物變成一輛凱迪拉克轎車。不難想像，DNA 的型態翻轉，意味這些生物如今成為今人使用的化石燃料，我欲藉此反映一種生命狀態的演變，以及人類對於地球資源強取豪奪的人類中心主義心態。

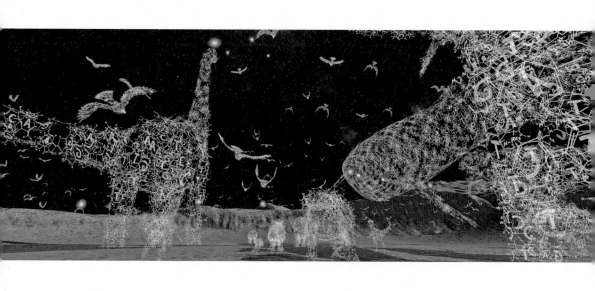

▲ 15 分鐘的「登月」體驗，是一場極為詩意且安靜的個人旅程。

在第三景的〈垃圾山〉中，我延續資源損耗與掠奪的議題，將月亮的表面想像成一個堆滿塑膠、電子垃圾與核廢料的垃圾傾倒場，觀眾在望向地球的同時，用長長且凹曲的鱗狀觸手行

走，如同外星人觸手般用力敲碎前方的阻礙物，又可隨著碰觸到的太空垃圾一同滑行。我嘗試
在此殘破不堪的月球表面場景中，再度把觀者的體感抽離開來。

　　除了體感的抽離以外，意念的抽離亦相當重要；第四段中，我對〈石之玫瑰〉的靈感來自法國文學小說《小王子》中的玫瑰，它看起來雖帶有浪漫的美感，卻是一塊超大型的化石玫瑰，

玫瑰上頭也有著與月球表面同樣的隕石坑。它獨自在無垠宇宙中飄蕩，周圍的行星與觀者都圍繞它一同旋轉，似乎成了全宇宙記憶的引力軸心。

結束了〈石之玫瑰〉的記憶探索與其抽象的蔓延，我們回到了正在自轉的月球，觀者會看見月球背面的空洞，接著被吸入其中。此處有一座漂浮的巨山，也就是第五章節的場景〈雪山〉；觀者逐漸向山頂前行，遙望整個星光熠熠的宇宙空間。不過，在此我讓觀者於逐步邁向山頂時失去控制，直到看見自己將太空人的軀殼脫離下來，戲劇性地自高峰向下墜落。在太空人逐漸漂向宇宙時，我標註了一則簡單的旁白：「我們不知道我們從哪裡而來，我們不知道我們是誰。」這時的身體以一個最大的質數來構成新的軀殼，太空裝的手套轉化為數字手掌。〈雪山〉的概念主要來自一個中國畫家的傳說，據說他花了畢生心血繪製一幅山水巨作，正當要完工之時，他選擇拋下畫筆，走入了自己創造的世界。就如同《登月》本身，我們創造了一個想像的世界，然後我們戴上頭盔，拋棄既有的軀殼，進入這個世界。

　　隨後，觀者走入最終的篇章〈騎驢〉，我們騎乘著一開頭〈星座〉上的彩蛋驢子，展開在月球上的最後漫步。途中有許多隕石砸向地面，而爆炸後所產生的隕石坑，卻一一矗立起美國與蘇聯的國旗，暗示美蘇兩國過去太空競賽的象徵，我以直接的圖像意涵將觀者拉回人類歷史的現實，告誡著人類的貪婪隨著好奇心一同抵達了月球，也將探索的意義導向人類自我反省的內質。最終觀者失去了身體，在星系中飄浮著，看著一顆顆恆星開始像煙花一樣爆炸，並且噴發出許多雪花結晶，走向盡頭。

《登月》於 2019 年在丹麥·路易斯安那現代藝術博物館（Louisiana Museum of Modern Art）進行首展，而後開始世界巡展，包括香港巴塞爾藝術博覽會（Art Basel Hong Kong）、美國紐約自然史博物館（American Museum of Natural History）、英國曼徹斯特國際藝術節（Manchester International Festival）、法國坎城影展（Festival de Cannes）等。

▲《登月》不只呈現了我們最熟悉的太空鄰居如何勾起人類想像的潮汐，也藉月之暗面反思人性之惡。

▲《登月》VR於「2019文化科技國際論壇」展出，時任文化部鄭麗君部長蒞臨體驗。

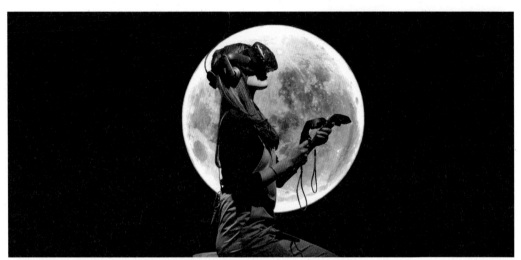

▲ 在《登月》的虛擬實境作品當中，透過手把控制 VR 運作，讓體驗者的身體感知上也模擬登月太空人身著太空服的感受。

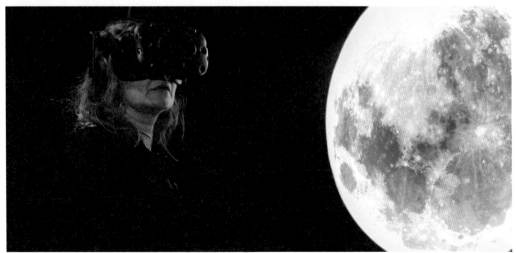

▲ 《登月》以 15 分鐘的精細製作，紀念美國太空船「阿波羅 11 號」登陸月球 50 週年的歷史創舉。

▲ 《登月》導演黃心健於美國麻州MASS MoCA展覽現場
進行對位調整

從月球回到地球

回首〈星座〉、〈DNA墓園〉、〈垃圾山〉、〈石之玫瑰〉、〈雪山〉與〈騎驢〉的六個章節場景，我認為《登月》所闡述的重點與其他作品不同：月球雖距離我們數十萬公里之遙，但在上頭卻駐足了許多人類歷史與日常文化，觀者可以在《登月》中體驗到人類歷史洪流的軌跡，感受到自己的渺小與無力，或許這也與我當初所設定的「失重」狀態有關。我與蘿瑞一同引導出觀者內心的恐懼，重回歷史的脈絡，試著反諷人類野心的版圖擴張，透過不斷地再現與重現的視覺穿插，聚焦《登月》這件作品的意義所在，也就是我在其中亟欲傳達的理念。

回應藝術史亙古以來的一個重要命題——探討人的身體，而在這虛擬實境中，我建構了一具 VR 中的身體，讓觀眾在一開始取得一名太空人的身體，但到了最末的體驗處，你又將失去這具太空人的身體，而轉為由最大的質數所構成的新軀體；而此時所獲得的新身體，手臂會變得超級細長，宛若外星人的觸手一般。

「你知道為什麼我這麼喜歡星星嗎？

因為我們不能傷害它們，

我們不能將它們燒毀，不能將它們融化或讓它們流淌。

沖不走它們，無法把它們炸毀，

也無法驅趕它們。

但是我們可以向它們伸出手。

我們正朝它們伸出手。」

── 《登月》，蘿瑞・安德森口白

　　透過身體質變的奇幻體驗，我意圖探問，人是否覺得自由？人雖生而自由，卻常囿於自己的心智，或許這是老生常談的話題，但我始終對「探索身體的開放性」抱持好奇。對部分人來說，虛擬實境是場惡夢，他們討厭它、甚至感到暈眩想吐，尤其是 VR 頭顯、VR 手套、VR 背包目前都相當笨重；但對我來說，這些都不重要。在此，你就像是一名太空人，舉步維艱、身受束縛，卻因想像力而獲得跳躍、讓身體自由的契機，這隨之而來的自由，才能超乎物外，亦是此作品的精髓所在。《登月》呼應了梅里耶（Georges Méliès）的經典《月球之旅》（A Trip to the Moon），呼應了科幻電影所有對於未來與太空的想像，觀眾使用手上的控制器，向前伸出雙手，就能往想去的方向飛去，在作品中體驗腳下的萬丈深淵，抑或仰望無邊遼闊的星空。

國際合作的心法

對我而言，跨國合作並不是一件容易的事，與蘿瑞合作的那幾年，我大概一年要去美國紐約二至三次，每次需要待上一到兩個月；面對面的共同工作，逐漸地溶解、調和雙方更深層的思想，然後再進行互動測試，所以我們那時候合作的方式是，我們在紐約蘿瑞的工作室工作一段時間，然後我們再回到臺北，跟我們的團隊再持續工作，但還是會把做出來的這些模組寄給蘿瑞，然後我們再討論，這對我來說是一個很重大，且非常重要的學習。

與國外的團隊合作，首先，我們需要去了解我們與其他地區的人到底有什麼不同的觀點。像現在全世界的創意內容，例如握有眾多影片資源的 Netflix，或是像現在韓國的影視，以及他們打進美國主流的 K-POP音樂，都說明了大家其實對於不同的文化抱持著非常大的好奇心。再者，我認為這些異國的文化也需要國際化呈現，也就是「越在地，越國際」。這點Netflix做了很好的示範，他們幫一些劇集做了多國語言配音，一個美國人在看《魷魚遊戲》的時候，甚至不會意識到這是部韓國片，而很自然地接受了劇情中的韓國元素。要將在地文化搬上國際舞台，其實其中有很多隱藏的轉譯與轉化過程，這也是我從中學習到很多的地方。

請掃QR Code，一同「登月」

make your own moon

pirata

作品創作原始手稿｜概念草圖

out of body. V1 2018. 1

tai chi form.

ghost image.

music: hudson river

dinosaur. particle forming.

walking.

breaking. piece going up.

jet pack.

10 x bigger

step out. in.

moon rose.

sway: tree ring, star trail.

sound. record playing

water. refraction ...

surgeon leave.

real over

glove ?
goggle.

selection.

inbetween kisses

water
sea horse ...

music.
underwater sound.

kinect. 2-3 person.
real time looping action.
distant vision

moon light on earth.
the birth of moon.

Tree light

cube falling
catch. examine it
 on both side

breaking. shattering.

plane crash.
 seat more real. captain ask to sit down proxy robot

seat. arm
 city moving underneath
 go thru cloud tunnel.

Danger

link to world
that to challenge
people.

go thru cloud tunnel.

rain.

vertical move.

heart surgeory

heart of a dog. words → chalk room

Sept., 2018
— 19

chalk room

particle → words.

floor : edge of the world

if we can change
the grid wall.

edge of
the world

chalk room blow

Japanese Pot. needs a context.

mirror demo → talking
puppet plastic quality.

← 4 people.

Oxygen mask

mirror

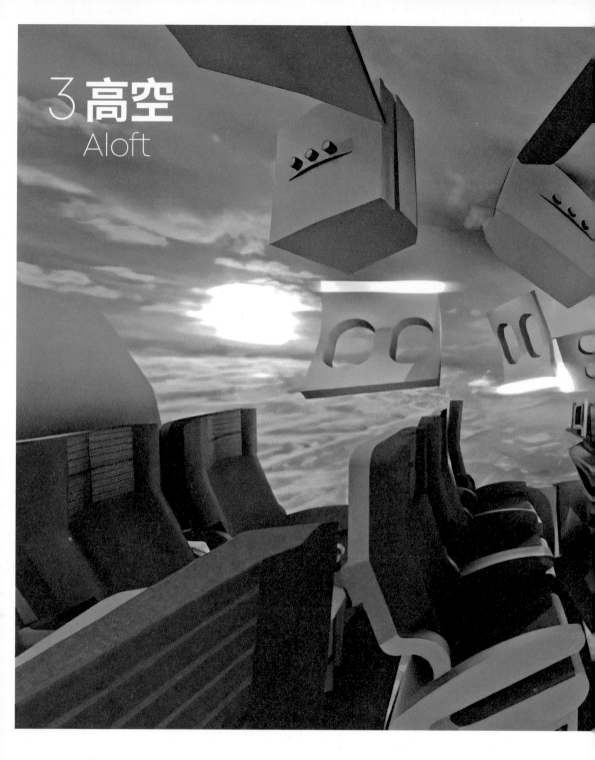

3 高空
Aloft

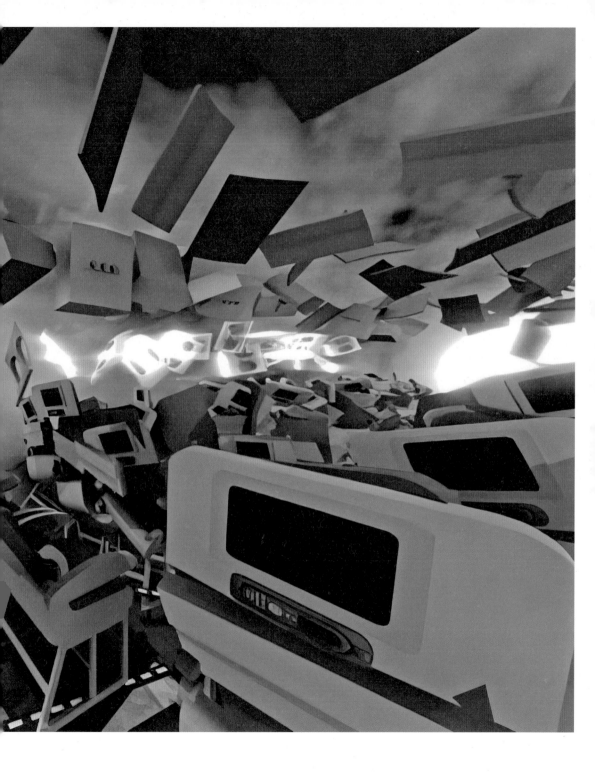

▲ 《高空》以一個在紐約上空解體的飛機機艙為舞臺,觀眾體驗在生命盡頭,宛如時光隧道走馬燈的奇幻時空中,空難現場漂浮著各種象徵意義的符號物件,帶來一個又一個的微小故事,觀眾互動將會影響到不同的故事結局。

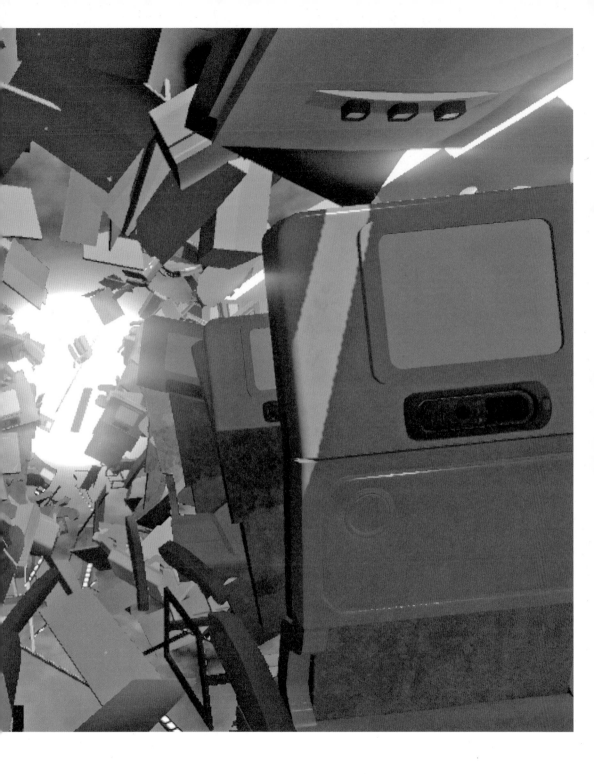

以「高度」作為生命的尺標

　　《高空》是我與蘿瑞合作的第三件VR作品；在此VR中，我們模擬一架飛機飛越紐約上空的場景，同時安排了一個極具震撼力的走向——空難。以這架在紐約上空解體的客艙為舞臺，觀眾將體驗在生命終端盡頭，如同時光隧道走馬燈的奇幻歷程；在發生事故的數萬英呎高空上，飄浮著數種蘊含各式意義的符號、物件，這些可能是觀眾生命故事中一個又一個的微小部分，拼湊著我們截至現今的人生，而觀眾的互動將引導故事走向不同結局。

　　我曾讀過一本英國作家朱利安・拔恩斯（Julian Barnes）悼念亡妻的傷懷之作《生命的測量》（Levels of Life）。在書中，他藉由「高度」以及「墜落」，比擬我們生命中的雀躍與傷慟，也警醒著我們，幸福的高度，可能只是意味其後更加粉身碎骨的墜落。其中，他寫到了一段關於熱氣球的歷史：在十九世紀時，巴黎紳士淑女間最流行的時尚活動是一同搭著熱氣球升空，飽覽奧斯曼子爵改造完成的巴黎——那是以凱旋門為中心輻射展開、區域井然、市容光潔的全世界第一座現代性之都。接著，當然少不了運用當時的最新科技「照相機」拍張紀念照，於是一行人得一動也不動地僵笑八分鐘，才能得到珍貴無比的照片。

　　我看著其中一張老巴黎照片，不由得揣想當人們面對新科技帶給他們的新高度時，會懷抱怎樣的心情？他們有想過從幸福的高空一夕墜地的可能嗎？而我們這些新媒體藝術家，就像當時發明銀版攝影（Daguerreotype）的達蓋爾（Daguerre）先生一樣，我們要在人類都已上了

太空，甚至未來有可能登陸火星的此刻，重新帶給眾人與兩個世紀前相同的感官震撼及生命反思。這樣「有高度」的問題，當然只能透過VR來回答。

擬真是魔鬼：如何避開VR中的恐怖谷效應？

《高空》的創作靈感十分有意思。我記得那時還在紐約工作，有一天，蘿瑞問我要不要和她朋友一道吃個飯。我回答沒問題，但當我問起那位朋友是誰？她卻神祕兮兮地賣關子，不肯明說。到了餐廳入座，經蘿瑞介紹，我才發現對方是大名鼎鼎的小說家薩爾曼‧魯西迪（Salman Rushdie）。這位小說家當年因《魔鬼詩篇》（The Satanic Verses）這本小說中對先知穆罕默德的描寫，被伊斯蘭世界視為褻瀆，除了販賣這本小說的書店遭到破壞，甚至還有官員頒下了「格殺令」。因此魯西迪先生總是隨身帶著保鑣，也從不讓人知道行蹤，以防萬一。蘿瑞接著向我說起了《魔鬼詩篇》張力十足的開篇：一位印度神劇演員，在一場空中解體爆炸的飛機意外中，無盡地向下墜落、墜落。過程中，他竟發現自己逐漸長出了羊角、獸爪，宛如《聖經》中的撒旦形象，接著他陷入了回憶之中……

這個故事有兩點勾起我的興趣：首先是「瀕死體驗」對我們的誘惑。我記得前陣子有篇報導，日本推出了一款「斷頭臺」VR，觀者被置於視角有限的斷頭臺上，耳邊聽到了群眾的喧

嘩以及罪狀宣讀聲，冷汗直冒地等待頭上的利刃落下。據說，曾有心臟病史的觀眾因此身體不適，這款 VR 也因此引發了道德討論。

　　確實，VR 有能力帶給觀眾這種「刺激」的體驗，其擬真程度猶如納粹曾實施過的殘酷人體實驗：蓋世太保在矇住雙眼的實驗者手腕上用「鈍刃」輕輕劃上一刀，接著滴上溫水模擬血液流出，一陣子後，他們發現實驗者真的死了——死於他們所相信的現實。我們絕對有理由相信，VR 有能力帶給人類比擬「現實」的體驗，很可能一不小心、甚或有人會故意越過模糊的倫理界線，造成憾事。畢竟，若是將目標放在追求感官刺激，人世間有什麼比死亡更加刺激的事呢？因此，雖然透過 VR「讓觀者體驗一回死亡」這個念頭教我很感興趣，我還是在接下來的原型製作中，試著避開「恐怖谷效應」。但我依然需要某種程度的沉浸感，以帶領觀眾進入下一階段。

　　第二個階段是「變形」。毋寧說，主角的變形正是他對自身「後解構」形象化的再認識——說來有些拗口，或可說主角因為空難才認識了真正的自己吧。主角演了一輩子的神，到頭來卻發現原來自己的真面目是個念誦詩句的魔鬼，除了諷刺，也教人警醒。現代人很少有機會（或時間）認識自己，在異化的日常生活中，我們扮演好自己的家庭角色、工作職位，卻鮮少如莎翁筆下的李爾王般自問：「我是誰？」——我是好人，還是壞人？全國上下沒有人不知道他是

▲ 《高空》將觀者置身在四萬呎高空中，在極度刺激感官的環境下，最末時刻回歸平靜，
聆聽著蘿瑞吟唱的故事內容。

▲ 戴上頭顯，觀者伸出雙手體驗自高空墜下的感受

國王，但李爾還是免不了有此一問，正因此刻他身處在「排除一切日常」的極端情況下，這種時候，我們的目光投向何處都是虛無，也唯有在這種時候，我們的目光最能誠實地看向自己。

《高空》因此誕生了。我思考著一聲爆炸後，從四萬英呎高空墜下究竟需要多少時間？而與現實時間相較，又該如何呈現這段漫長的心象時間？這兩者之間的「時差」需要一個「物理引擎」轉換，而透過《高空》，我發現我可以透過空間的扭曲、再現、倒敘，以及耳邊縈繞迴旋的吟誦聲，重新調和兩者的時間感，賦予觀者一座觀想自身存在的奇妙時空。

伸出雙手的驚喜

蘿瑞在紐約的同事之一，名叫吉姆，長期的勞累工作讓他的手部關節罹患了萎縮症；然而在測試 VR《高空》手部開合的過程中，他的手指卻不自覺、配合 VR 畫面的變化慢慢張開，而藉由 Leap Motion 手部辨識器的追蹤與記錄，在工作室的我們一同見證了這一刻。我想這就是 VR 與傳統媒體最大的不同，觀眾得以享受高度的自主性及互動性，作為 VR 導演，我僅能完成作品的一半，而另外一半則必須由觀眾使之完整。

請掃QR Code，飛向「高空」

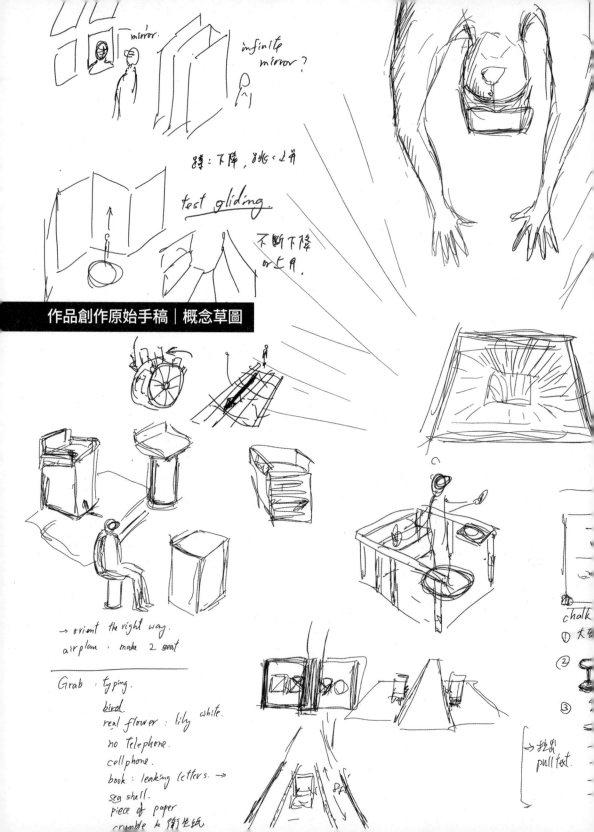

mirror.

infinite mirror?

時：下降、跳く上升

test gliding.

不斷下降 or 上升.

→ orient the right way.
airplane : make 2 seat

Grab : typing.
bird.
real flower : lily white.
no telephone.
cellphone.
book : leaking letters. →
sea shell.
piece of paper
crumble k 衛生紙

chalk
大
① 大
②
③

→ 拉引
pull text

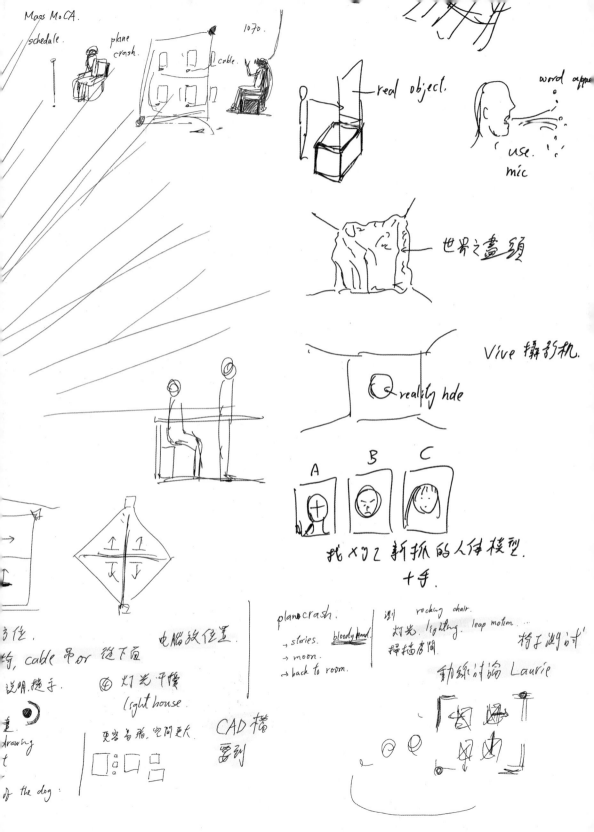

Mass MoCA.

schedule. plane crash. 1070.

cable.

real object.

word appe

use. mic

世界之盡頭

Vive 攝影机.

Q reality hde

A B C

找 XYZ 新抓的人体模型.
+手.

plane crash.
→ stories. bloody hand.
→ moon.
→ back to room.

测 rocking chair.
灯光. lighting. leap motion
扫描房间

将于测试

动线讨论 Laurie

方位.
路, cable 吊 or 從下面 电脑放位置.

说明.接手. ④ 灯光平接
 light house.

更省钱. 空间更大 CAD 档
 要到

drawing

of the dog.

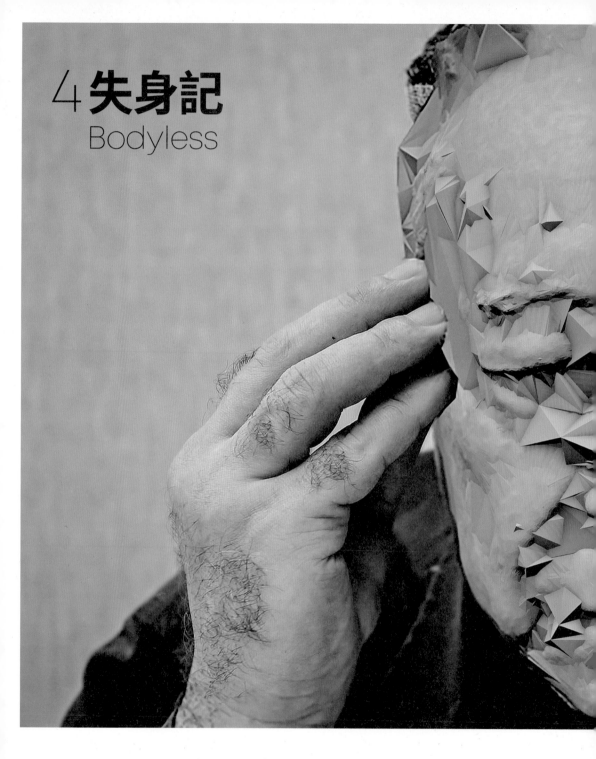

4 失身記
Bodyless

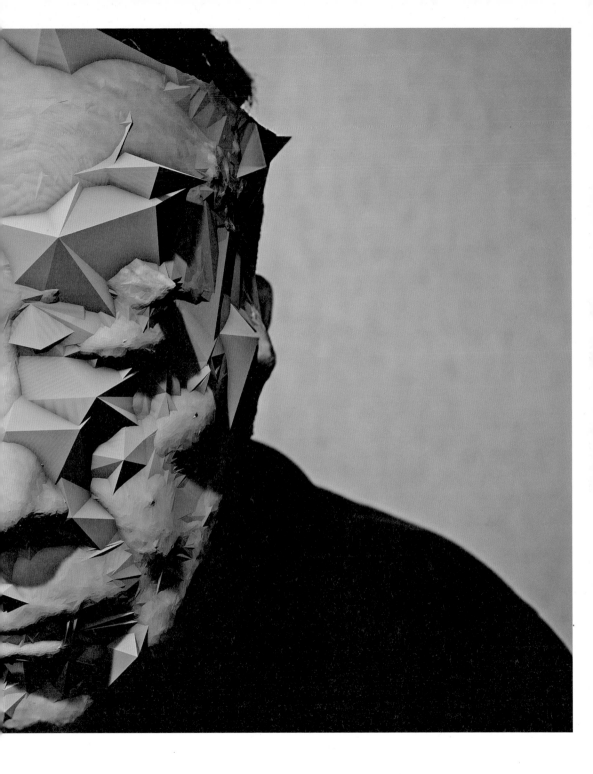

失去的不只是身體：
那個什麼都有可能失去的年代

　　《失身記》是以我親身經歷的一段臺灣本土歷史作為 VR 文本，時間軸得回溯到民國六〇年至七〇年代；當時的臺灣正處於戒嚴時期，一個所謂「白色恐怖」的時代。我想以此為起點，深入討論關於政治、外來殖民文化的對立與衝突，並以時空跨距之姿，重回當今數位時代中所見到的制約狀態，將其轉化為一條超現實的故事軸線。

　　故事內容講述統治階級隱藏在核生化防護服後、身邊親友被定罪為政治犯、人民被威權監控與羈押的歷史。小時候母親常與我們訴說臺灣戒嚴時期的親身經歷，她年幼時曾因接濟在大陸的祖父而被國安局跟蹤，無時無刻生活在恐懼中，在母親得了失智症之後，她的口述歷史變得飄渺而奇幻，理不清現實與夢囈的交界。她對腦海中的記憶深信不疑，對我們一遍遍地重複訴說，隨著時間流逝，講述的內容也逐漸修改。剛開始我總是莞爾聆聽，但對於部分講述的記憶總感覺荒腔走板，但一次又一次地聆聽之後，漸漸發現其中隱藏符碼的意義與其編織的情節。或許對母親而言，重複地講述是一種自我醫治，它正在緩緩癒合母親的傷痛。又或許對於曾受迫害的臺灣人而言，隨著時間推移，恐懼的記憶逐漸成為生活印象中的一部分，而他們的精神歷史，便源自於腦海中逐步修剪的記憶。

　　撫今追昔，雖然我們常以為過去這些高壓統治的戒嚴狀態早已遠離，但隨著數位科技興起，在我看來，其實又是落入同樣的循環當中。政府利用各項數位監控、大數據、AI 人工智慧，

甚至是假消息等科技工具來監視、混淆社會大眾；另一方面，雖然現代人類有了高效率溝通的能力與工具，並且可藉由科技將人性的特質鉅細靡遺地記錄下來，但整個社會卻被網路世界架空，人性與文化又開始遭到簡化，身體與身分層面同樣面臨到當代的真空危機，如同在社群網路上，我們也開始以某一種制約化的標準來看待他人，甚至產生鏡射來看待自我，這就是我想透過《失身記》講述、呈現的一個重要現象。

威權體制下的個案？脫離肉體，找回生命豐富性的自由

《失身記》的開場即是讓觀者進入一個被囚禁的狀態，面前有一位老者倒臥在地，老者的面容與身軀同時隨著配樂聲響的頻率共振，時而清晰、卻又時而扭曲，在以幾何圖形拼湊出來的軀幹下，其實暗喻在制約體制下的肉體形式。我認為肉體單一化、規訓化，其實某種程度上符合政治高壓統治的管理需求。生命的本質不再需要多樣性，只需統一而制約的形式即可，相對於牆壁上綠意盎然且清晰的樹藤枝葉與飛蟲，我們的生命可說是乏善可陳、面目模糊；於是乎，我製造出一個強烈的對比，對比著生命力匍匐前行與正在消逝的詭譎感。

在觀眾以第三人稱視角伴隨老者死去後，正式進入死亡的初始階段；觀眾開始轉移至第一人稱的老者視角，穿梭在華廈大樓的天井上下，透過窗戶中的殘影一瞥其他正在受困的軀體與靈

圖片來源：本書作者拍攝

魂。我想，這時藉由天井的轉場，觀眾所拋離的不僅是進入 VR 媒介之後的平凡軀體，同時也是讓觀者自我迷走的身分認知，以此作為一個觀賞《失身記》的共同基點，我認為這是精神與肉體上蛻變的必要之舉，也是老者與冥界維度開始連接的起點。

前面提及的《登月》作品，以美蘇冷戰的軍事擴張作為歷史背景；而《失身記》則以我自小生長的臺灣歷史為根，以童年記憶為幹，臺灣的民間信仰為枝，輔以沉浸式劇場（immersive theater）概念為題，組織虛幻與現實中的悲與喜，帶領未經歷或鮮少了解戒嚴時代與臺灣民間信仰的觀者，以第一人稱方式沉浸於充滿臺灣味的故事中。

《失身記》的背景，取材自我童年居住的那個與自然共生的老家。在我的真實記憶中，童年老家是一個與家人有著美好記憶的有機體，遮陽板上長出茂密的植物、時常撞見迷路的昆蟲、處處可見爬行的蝸牛、抑或是在屋簷下築巢的燕子等。與現代都市的鋼筋水泥不同，老家承載著一個萬物共生的環境，彷彿能聽見生物再生、存在與滅絕的聲音。

一如老家承載的生命循環，《失身記》除了探索戒嚴時代的集體記憶外，死亡與再生的概念亦是發想主軸。一如墨西哥的「死者之日」（亡靈節），在臺灣民俗信仰中，農曆七月（鬼月）地獄之門將敞開，鬼魂能重回人間拜訪家人。《失身記》中講述一名接受政府祕密實驗的老者，以政治犯身分在獄中孤獨死去、並在鬼月重返陽間的故事。觀者戴上 VR 頭顯，躍身成

圖片來源：本書作者掃描繪製

為故事中老人的鬼魂，體驗老人逝世後成為孤魂野鬼，墮入冥界之中，並在農曆七月以鬼魂型態重回現世，經歷開心地化妝打扮（開臉），並經由孫兒的指引尋找歸家之路的過程。重回陽世後，經歷現實記憶與 精神中的交錯，體驗迎神賽會、八家將、開臉、七爺八爺、燒王船祭典、酬神戲、放水燈等臺灣民間祭典，並在舊報紙堆與回憶中尋找魂牽夢縈的家人。然而，身為一個失去身體只剩下頭顱的鬼魂，無法對現實世界做出任何改變，僅能作為一名旁觀者，獨自承受悲傷。

《失身記》的屋中場景以父親的舊報紙堆收集為依據。觀眾進入屋中，可以看見樹枝與報紙交錯的場景。戒嚴時代，所有資源優先灌注於反共復國，在常民生活物資長期缺乏的狀況下，報紙是最豐富、最公民化的媒體材料。只需十元，從難以啟齒的性病治療，到警告逃妻的家庭私事，每個人都可以在分類廣告欄擁有一席之地，與國家大事及明星花邊並列。依稀記得父親生前熱衷剪報，每日孜孜不倦地將紛亂的世事整理成一本本由他核准的私人歷史。

報紙作為戒嚴時代的重要物資，在缺乏玩具的貧窮童年，躍身成為 DIY 的最佳材料：紙糊燈籠、塑像人形與紙屋、流浪漢夜裡用來保暖、貧窮人家當成壁紙、打蟑螂、包油條。報紙身兼多種價值，從戰備時期的政治宣傳到常民的民生物資，它成為生活的一部分。在《失身記》中，報紙成為精神世界的構成物質，其上緻密的資訊形成了常民精神世界的代表符號。

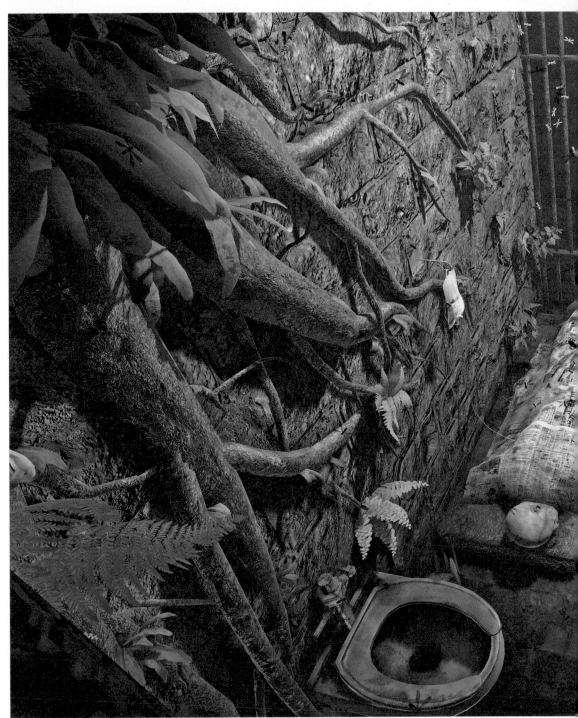

▲ 《失身記》是一個沉浸式的虛擬實境體驗，以一位政治犯老者死後的視角，
看盡一幕幕交映著舊時社會的戒嚴統治。

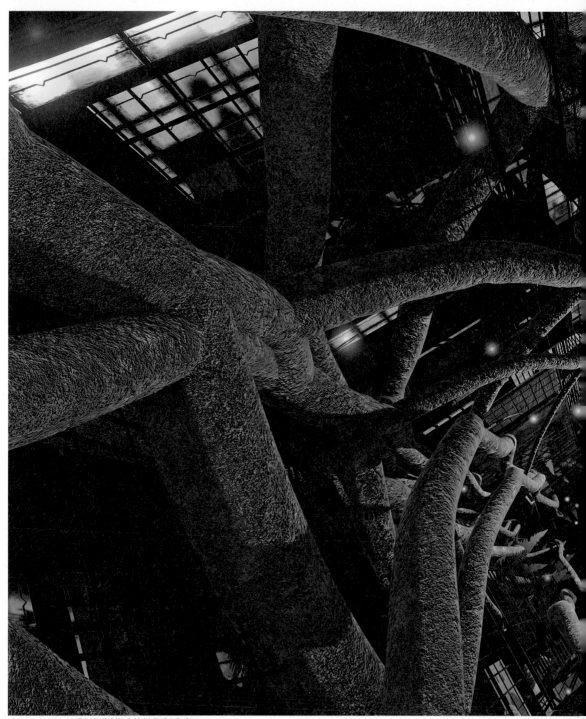

▲ 用 VR 重新模擬舊時的社區與公寓。

VR中的轉型正義：藉由虛擬實境，書寫我輩歷史

沉入冥界之後，場景進入農曆七月鬼門開，我們被一個八家將所喚醒，一瞬間重回大樓天井，跟隨一副副的面具一同衝向天井之上，似乎世上所有魂魄都一齊匯聚到猶如大型祭典的現場，四處都是冥紙紛飛，而七爺與八爺於兩旁列隊，中央的王船正在大火中燃燒著；接著，我讓中國傳統架高的戲臺裡長滿許多芒草，開放觀者隨機去觸碰不同的戲臺後，便會立即催化「紙人唱劇」的動態，企圖產生一種回憶追溯的象徵，隱含著記憶被觸及與再現的涵義。我想藉由層層鋪墊的儀式感以及快節奏的轉場設定，呈現出一種過渡的交錯狀態，最終隨著紙蓮花的飄盪來去，重新銜接現世。

燒王船、七爺八爺、八家將與陣頭等相關形式，皆起源於傳統歷史上那些遭遇不幸的人；但在這些民間信仰的維度裡，這些不幸的境遇，反倒映襯出祂們人格上的偉大與不凡之處，於是先人便運用自身信仰與想像的力量，將祂轉化為一個具體的神明形象；所以，我覺得民俗信仰的這一環，相當於在一個社會機制當中，「將不公正轉換為公正」的一個過程。

觀者在經歷重返人間的過程中，除了舊報紙堆的記憶外，亦將體驗一連串的臺灣民間信仰活動。迎神賽會是信眾在節慶或神誕中進行的遊行儀式，儀式中，信徒會將行身神像請進神轎

裡，然後抬出廟宇沿街巡遊，接受民眾的香火膜拜，表示神明到民間巡視，保佑合境平安。遊行沿途可能會有八家將、舞獅、舞龍、踩高蹺、電子花車、酬神戲等娛神表演。在國家機器之上，人民以信仰在精神世界中建立了另一個更加正義的想像神話政府，神明公正地管理人民的各種生計，信徒透過共創與分享超自然的神話故事，度過現實中不公義的磨難。

在節慶遊行時，由年輕人扮妝的八家將在主神轎前擔任開路先鋒與隨扈，某種程度上可視為臺灣最初誕生的「Cosplay」。然其相異之處在於，多數從事八家將的年輕人處於社會邊緣，被原生家庭與社會拋棄，進而在迎神的祭典中，以八家將詭異的化妝，踩著誇張如鬼神附身的舞步，表現出自己內心的精神狀態，藉神明附體的想像與儀式，將自身重新納入社會中。八家將臉孔彩繪的過程稱為「開臉」，以凡人肉身，繪上神靈之面容，成為神靈在人間的容器。

說到民間信仰，眾所皆知的七爺八爺亦出現在《失身記》的 VR 旅程中。祂們原本是衙門差人，有一次因押解的要犯脫逃，二人分頭尋找，約定在橋下會合。到了約定時辰，八爺因大雨耽擱，無法趕到；七爺在橋下苦等，因身材矮小，河水暴漲，不敢因離去而失信，最後溺斃橋下。後來八爺趕到，見七爺殉難，痛不欲生，於是上吊自盡，因此八爺身高舌長。閻王爺被他們深厚的友誼及品德感動，命他們在城隍爺前捉拿惡鬼。

▲ 傳統喪葬走進 VR，出殯的路隊與西樂隊環空繚繞。

▲ 農曆七月，鬼門開，歸家的路途如穿越時空。

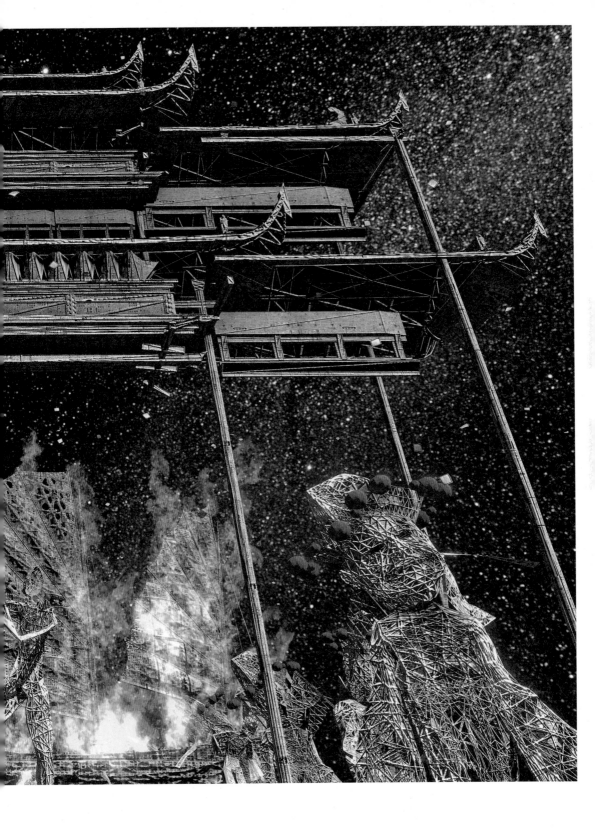

城隍爺原有六位將軍，這兩位加入後排名第七與第八，所以大家就稱其為「七爺」、「八爺」。在臺灣民間信仰裡，將善良正直的悲劇歷史人物變為神靈，並在想像中的天庭獲得應有的職位與榮耀，如同重複敘述恐懼經驗的母親一般，是民眾撫平歷史傷口的另類方式。

「燒王船」祭典盛行臺灣西南沿海，是臺灣最盛大隆重的廟會活動之一。原意是送瘟神出境，在傳說中，疫鬼的巢穴是在海中飄渺的海島。人們每三年舉行大規模的祭祀慶典，熱情款待瘟神之後，糊以紙船，雕塑瘟神模樣，奉其為王爺，再將其置於船中，焚燒王船，送其回歸天庭，希望祂們不再回來。在統治階級眼中，藝術家是類似疾病或瘟疫的存在，應以監禁、處決等方式處理，當無法限制其散播時，便採用祭祀方式架空。

酬神戲主要為了娛神或答謝神祇，故戲臺往往搭在廟宇正面，觀眾不許太過靠近，只可在兩旁或後方看戲。在《失身記》中，場景裡的戲臺已被荒草淹沒，當鬼神靠近時，才褪去塵埃，重現往日時光。臺灣農曆七月十五中元節的放水燈祭祀，常見於江、河、海、湖、池等水域祭祀中；放流燈火，替亡魂照路，邀來同享香火。此舉除表達對亡者的思念與安撫溺水鬼魂外，也有照亮冥河的意思。宋朝周敦頤《愛蓮說》中提到：「蓮出淤泥而不染，濯清漣而不妖。」水燈常做成蓮花的形狀，信眾相信蓮花具有淨化的力量；佛教《阿彌陀經》記載極樂世界的人民皆由蓮花中化生，因此極樂世界又被稱為「蓮邦」。在那個世界中，潔淨美麗與污穢醜陋伴

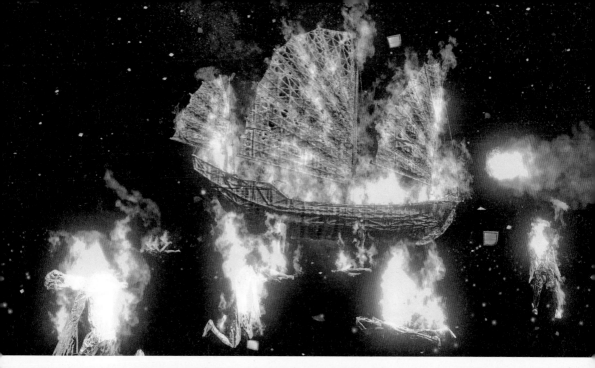

隨著生長、死亡與苦難，往往成為自由與超脫的養分。在《失身記》中，扮演老人的觀眾會透過 VR 沿著冥河水燈溯源而上，轉身卻發現思念的老家與親人沉沒在冥河之中，成為冥界蓮花的養料。

而後，在一瞬迷濛之中，觀者進入閱兵分列式進行曲的起奏，老者重回現世，但卻身處一個超現實狀態裡，餐桌與牆壁上滿是庸庸碌碌爬行的昆蟲，餐盤裡有著電線桿與大廈，電視仍放映著領導人正在閱兵的過往影像，而電視旁的遺照，仍殘酷地提醒我們死亡的事實。我在此處將現世與現實作出很明確的區隔，並強化這些具有歷史性的社會記憶，所有常民文化的精神與自然所組成的運作定律，不因單一個體的死亡而消逝停滯，始終在時空的恆流上持續運轉。

在臺灣的戒嚴時代，政府只關心人的少數面向，如愛國、忠誠與勤奮。我曾以為這樣的氛圍早已過去，社會已然進步，新的數位科技會讓人們更方便與完整地互相了解。

但隨著監控技術、大數據與人工智慧的出現，數位科技反而更方便讓統治階級忽略對人性的關懷：全世界最強大國家的領袖，以 144 個字母的社群推文與世界溝通，數位監控系統計算人民對國家機器的貢獻，並祭出獎懲；過往統治者的鬼魂，藉由數位科技捲土重來，無形無質、亦無孔不入。

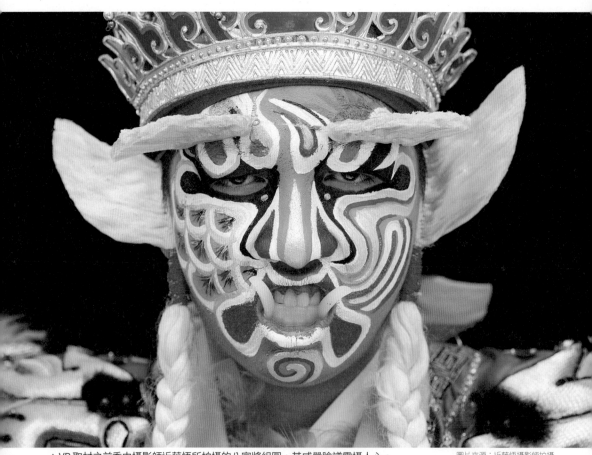

▲VR取材之前委由攝影師近藤悟所拍攝的八家將組圖,其威嚴臉譜震攝人心。

圖片來源:近藤悟攝影師拍攝

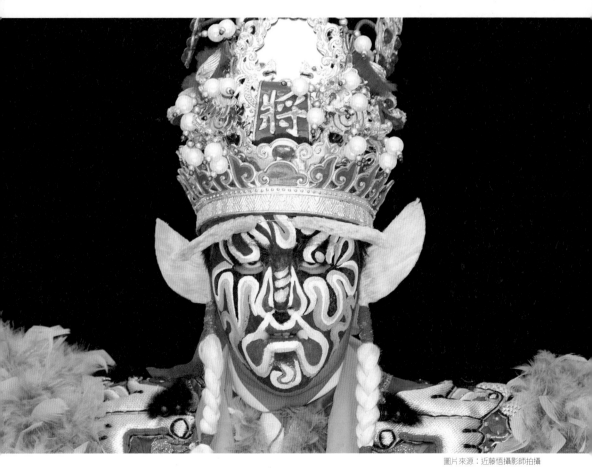

失身記　113

▲ 觀眾化身為亡靈,在 VR 裡面飛行、又如鬼魂一樣漫遊。

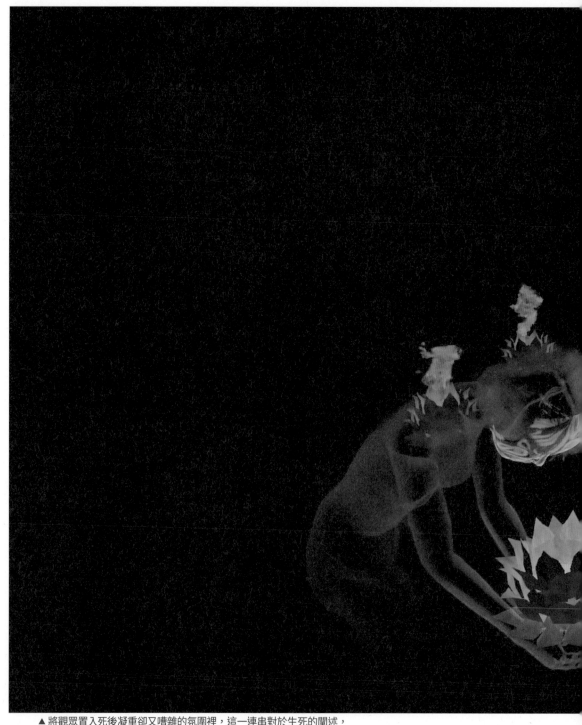

▲ 將觀眾置入死後凝重卻又嘈雜的氛圍裡，這一連串對於生死的闡述，
　 如描繪世事荒誕又真實的全貌，厚重卻又輕描淡寫。

▲ 牆上覆蓋著舊時民國報刊，周圍滿爬枝枒、苔垢和藤蔓，滿屋盤繞的白蟻抑或是飛蛾，更讓人無所適從。

▲ 這是一個屬於我的私密作品。整個世界充斥著假新聞,而對於我來說,
用 VR 實現腦海裡的畫面與幻想,就是我所想要的真實。

《失身記》作為具歷史背景的敘事性題材，觀者透過 VR 形似擺脫過去威權統治壓迫，然而卻轉為被新的數位科技統治，數位工具監控思想層面，用偽造文字與影像修改歷史與人民的記憶。

在《失身記》的最後，觀眾扮演的鬼魂想逃遁到象徵記憶的照片中，卻發現連照片中的記憶也被數位科技所侵占，最後，老人的精神也如同肉體，消失散落於虛空之中。

回歸到個人的生命與軀體狀態，老者只能一處處地藉由照片與報紙的視覺連結，以紅線作為串接，尋覓自我定位與認知的真實歸屬，但如此尋找歸屬的過程，依然擺脫不了身體與身分上的真空，魂魄的無力感持續延伸至孤寂的監獄廊道，整座空間充斥著失去重量的幾何軀殼，在這樣的空間裡，血肉之軀成為最無足輕重的殘存；我刻意將所有的人類形體與記憶形體做到最極致簡約，使其變得統一而不具差別。藉簡單的幾何形狀，鋪陳出受制約化後的社會狀態。

被數位制約的人性

在監獄廊道盡頭那端，所呈現的是一整個充滿無限數碼所組成的世界，我想讓觀者去見證一個時代與社會制度的激烈演進，將過往的戒嚴統治與當代的數位科技時代合而為一，進而形成人們生活與信仰的深沉反差，甚至是壓迫感。隨即，我們的視角貫穿了各個窗櫺、房間與大樓，視線轉移至開闊之地時，看到的卻是身穿全套防護服的巨人，正在向我們的世界不斷噴灑

大量的字元，猶如有毒物質般餵養這個社會。最終，我們的形體又將再度消逝……近年來，隨著今日 VR 科技快速演進，作為一名 VR 創作者，我相信我們會開始面向「過去」反思。就另一方面來說，不同方式的回顧也會影響我們的認識與感受。因此我也並不諱言自己在《失身記》中加入了非常濃重的個人主觀意識，並運用自己的大部分情感，試圖重述與轉譯這段故事，接著再向觀眾分享，以期讓觀眾以自身的血肉之軀去感受那段時光的壓抑，慢慢體悟出我在《失身記》中蘊含的情感，這種過程對我來說相對重要。

此外，在《失身記》的配樂工程上，我很榮幸請到了國際知名電影配樂製作人林強合作，在我們兩人密切合作的過程中，頻繁地討論如何以音樂與 VR 視覺的角度打造出更深刻的複合體驗，快速催化出觀者那些尚未啟發的想像力，或是能夠更確切地接收到我的作品想傳達的某些訊息；因此，林強也試著從中將原本較為形而上的抽象音樂風格，做出更能貼合視覺化的演繹效果，讓觀者不僅在視覺感上遠離現實，且藉由配樂的從旁輔助，促使《失身記》的氛圍營造更加完整。而這一切努力，只因我始終謹慎地思考著「我們的歷史」，那不是屬於我一個人的歷史，也不該是只存在於我腦海裡的歷史。

該如何運用新媒體的媒材來重新回應、召喚歷史，是我在這部作品中想要傳達的意念，也盼望能拋磚引玉，藉此讓大家在歷史的洪流中「失身」一回，從而反思此刻的我們，究竟從何而來。

關於《沙中房間》與《失身記》的死亡敘事

　　相較於創作《沙中房間》期間，我面臨了父親死亡的悲痛，我將那一瞬間的感悟拉長，並轉化為「中陰身」，再將對於親人的思念和死亡的起承轉合包埋進去。《失身記》則是我家族的一段私密歷史，我將它轉變為這樣一種 VR 體驗，所以它承載了家族歷史的記憶；另一方面，也是因為我母親在父親離世之後，開始出現失智症狀，因此我想透過將她從前經常對我們講述，但如今已記不得的歷史，再次呈現在她眼前。像是裡面有一幕繪製了老家的廚房，我終於有機會把她說給我聽的故事，重新回饋給她。

請掃QRCode，經歷「失身記」

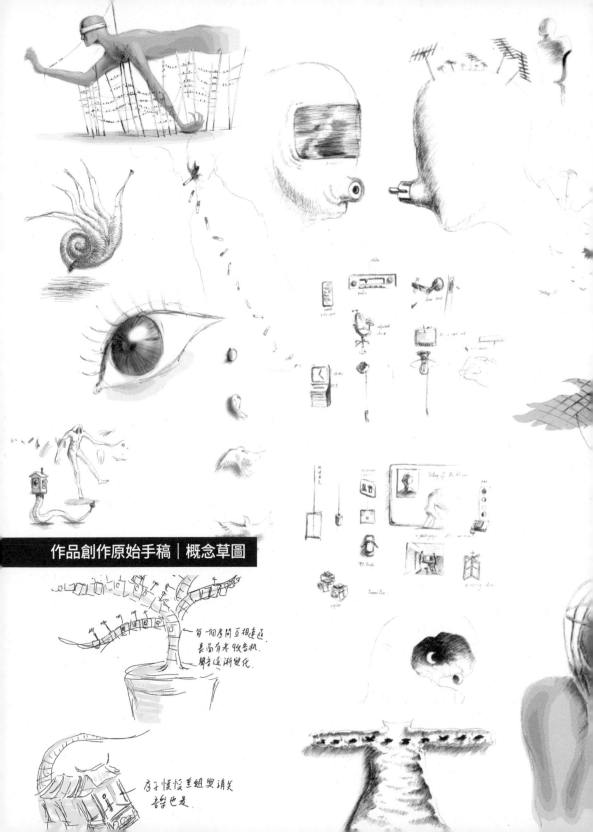

作品創作原始手稿｜概念草圖

文字生成 20 sec.

走下

假人

假物件右飛

畫腦海.
實際演出.

看觀眾席

做文字

① 點+線. →模型
模型→抽像

自由飛行
音樂會隨空間

→動影片

有趣.
水里遊望. 生長.
游水 影片

男→女.

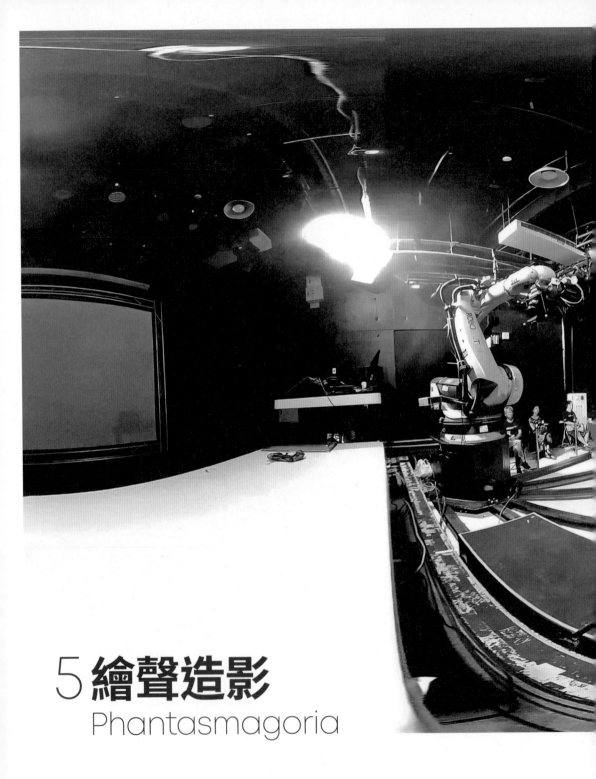

5 繪聲造影
Phantasmagoria

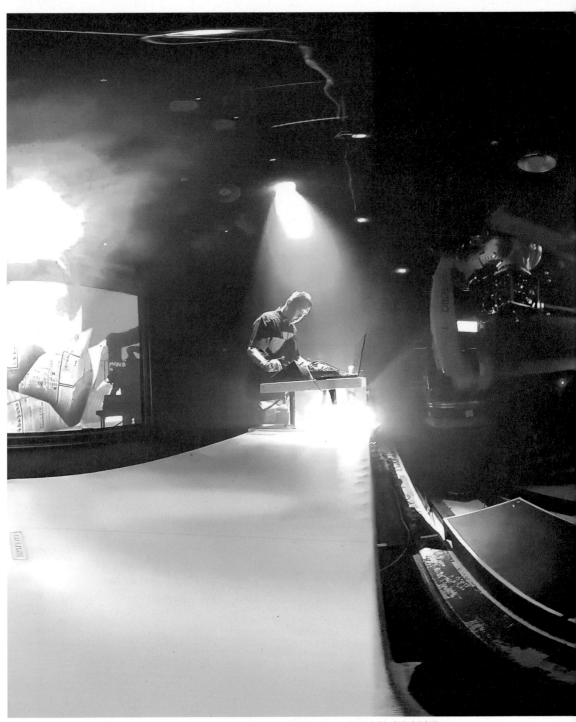

▲ 延伸《失身記》所創作的沉浸式音樂會《繪聲造影》，嘗試用魔幻、超現實的手法來編織。

不再當局外人：
探索沉浸式觀影體驗

在製作前篇提及的《失身記》時，我同時思考 VR 作為中介以外的傳遞手段。接著我想起在早期VR、AR 開始興起時聽過的一則笑話，它貼切地解釋了 AR 與 VR 的差別：「VR 是觀落陰、AR 是陰陽眼」。這對於初聞這二個名詞的人起了很大的輔助作用，可以馬上聯想起對應的畫面。不過，這也許僅限於華人文化區才能了解，VR 是戴上一個東西，帶你去一個地方，和觀落陰時在眼睛套上紅布的邏輯一模一樣；而 AR 則是在裝置畫面中看見真實場景中未曾顯現的東西，該情境就像眼睛能看到異度空間的事物一般，我認為如此的比喻就和《失身記》中靈魂漫遊的形式不謀而合。接著，猶如劇場式的感官藍圖在腦海中呈現，它將是一場邀請多位觀者一同感受並參與的慶典。

《繪聲造影》由《失身記》脈絡發展而出，採用《失身記》的歷史背景與場景為創作主軸。在《繪聲造影》中，我與知名音樂家林強合作，在高雄 WareHouse 舉行「繪聲造影：林強＋黃心健·擴增實境與機械手臂電子聲響演出」，以擴增實境方式提供觀者沉浸式劇場的體驗。《失身記》中的個人敘事、臺灣民間信仰與「中陰身」體驗，搭配林強的配樂，為《失身記》原來的敘事性增添神祕多元的色彩。這次合作亦是林強多年配樂生涯以來，首度挑戰 VR 製作，對於我們雙方都是一項嶄新的體驗。經過多次討論與溝通，兼具視覺、聽覺與想像火花的《繪聲造影》就此誕生，成就從 VR 視覺擴增至人體多樣感官的擴增實境作品。觀者將以嶄新角度體驗、沉浸於戒嚴時代那股壓抑不安的氛圍裡。《繪聲造影》以觀者為中心，在觀賞同

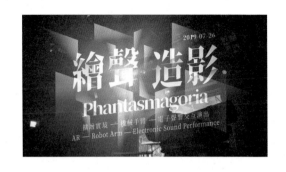

時亦將觀者融入情景中。對觀者而言，其身體感如何與周遭影像連結，是謂「觀其影而聞其聲」，卻又無法觸及幻物。倘若過往歷史與記憶是一種傷痛，傷痛已埋藏在眾人的集體潛意識中，那麼這場沉浸式的演出，就是提供觀者回顧噤聲時代的橋樑。

　　長年以來，我的作品環繞「中陰身」、「對於神祕未知的探索」、「人類的飄渺」、「身體承載記憶」、「科技與自然的抗衡」等核心。《繪聲造影》則以《失身記》的本土歷史脈絡及民間傳統作為文本，回顧臺灣過去那些未知或已知的歷史。唯一不同的是，在《失身記》中，觀者戴上 VR 裝置進入我所設定的歷史，以個人經驗連結的方式進入我所鋪陳的場域；而《繪聲造影》則是將《失身記》中臺灣戒嚴時代的超現實虛擬實境，轉換為實體感官的現場演出，這也是首度以沉浸式劇場形式進行展演。

　　除了林強卓越的音樂設計外，德國 KUKA 機械手臂亦為這場音樂會增添許多風采，它掌鏡並捕捉現場空間，更透過即時運算，融合虛擬影像與現場環境，讓想像的精神元素投影到現實當中，以電子音樂為介質，傳送觀者進入AR，體驗現實與虛擬之間的幻境。投影畫面中時而呈現《失身記》中的場景：父親的舊報紙堆、盤根交錯的樹根、農曆七月的鬼界熱鬧、燒王船的喧嘩、監獄中的無助、鬼魂的開臉、統治階級的壓迫等；時而呈現展演現場與文本場景的融合，在現實與虛幻之間、在聽覺與視覺之間，疊加林強精心設計的音樂，體驗陰身下冥界、農曆七月返人間、放水燈的寂靜思念、燒王船的喧囂熱鬧，以及對老家的沉靜念想。

就時間的特性而言，《繪聲造影》作品中的時間交疊時而疏離、時而緊密。VR 播放的貫時性與現場實境的人事物交融，層層疊疊的時間交錯，呈現 1960 年代臺灣戒嚴時期與現代臺灣的共時性，以及《失身記》鋪陳的歷史與集體記憶交融。隨著時空交疊的變化，觀者透過現實與虛幻的交集，親身參與富含文本的沉浸式劇場。

「沉浸式劇場」是一種有別於傳統的劇場形式。觀眾不是靜靜地坐著看戲，而是打破演員與觀眾之間的場域／身分關係，觀眾的互動會影響劇情發展，演員也可以和觀眾「對戲」。近年美國紐約有個非常著名的沉浸式劇場《無眠之夜》（Sleep No More），觀眾可以在五層樓、一百多個不同房間、二十多名不同演員（他們也會在各個場景間穿梭）自由移動，拼湊出劇情全貌。我朋友就曾遇到一位扮演孕婦的演員拉著他進入一個小房間，演了一段獨角戲，他後來上網搜尋，不見網友分享相關劇情，於是他趕快和大家分享這段暫時只屬於他一個人的沉浸式體驗。

同時「沉浸式劇場」也從傳統的劇場空間解放，無時無地、所有的社會場域無不可以是展演空間，演員／觀眾的界線在沉浸式劇場中幾乎不存在，或者也可以說，大家都在演一齣大戲。在《繪聲造影》裡，我們正是在沉浸式劇場的概念下，跟隨表演者的帶領，引領觀眾參與臺灣本土歷史文本，一同體驗我的自身經驗、戒嚴的恐懼記憶、臺灣的鄉土民情，以及機械力量對文化根柢的腐蝕。

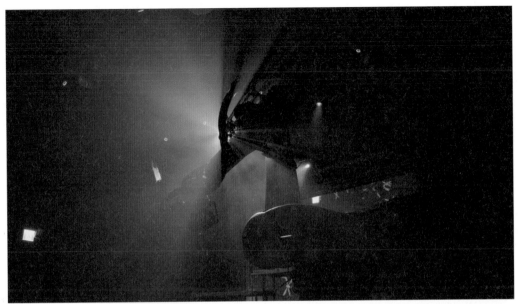

▲ 擴增實境與機械手臂電子聲響共同演出

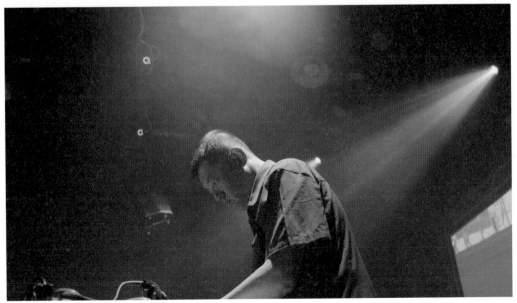

▲ 《繪聲造影》邀請到林強進行現場演出

「捨卻懷疑」是構成相信的力量：擴增實境與傳統信仰共譜的協奏曲

「繪聲造影」的英文取名為 Phantasmagoria，意思是「千變萬化的情景」。與團隊討論後，我們想到以機械手臂操控攝影機，結合擴增實境的方式呈現這場音樂會，將機械手臂作為整場表演視覺體驗的推手，使用它精準地操控攝影機即時拍攝與合成虛擬 3D 模型，讓想像的精神元素投影到現實中。

再談回擴增實境，它會使真實世界場景與電腦生成的圖像融為一體，數位科技就像魔法一般，存在魔幻小說、電影文本中，讀者、觀者願意相信在那個世界觀之下，魔法、精靈存在的真實性，他們自願走入虛擬世界，為其中的英雄喝采，為不曾有過的夥伴哭泣，更隨著主角的視角經歷一段奇幻冒險。

當文本中描述的奇幻事物出現在現實世界中，在觀者的螢幕裝置上展示它的姿態時，就像魔法在真實世界出現了一般，觀者能夠持續前進，也是因為名為「相信」的這股力量不斷運作，驅使觀者保持與它的互動。2016 年，精靈寶可夢遊戲在全球掀起一股狂潮，有多少人全心全意投入在抓寶行動中？這些玩家相信遊戲的價值，才能從與虛擬精靈們互動的過程中，不斷增加邊際效益，願意投入更多時間從事這項活動。所以我們可以說，要享受遊戲、小說、電影帶

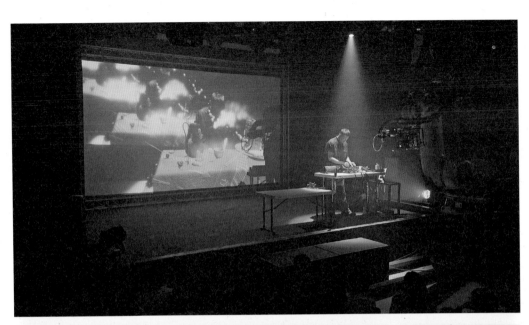

來的娛樂效果，首先必須捨棄懷疑的念頭，十八世紀詩人柯立芝（Samuel Taylor Coleridge）也在他的自傳中強調讀者閱讀超現實小說時，需要抱持「懸置懷疑」的想法：「我試著在作品中傳達一種真理的假象，為這些想像的影子帶來捨棄懷疑的意願，因此，在某個時刻，便構成了詩意的信仰。」[1] 對於一段擁有真實表象的故事，不論它如何違背常理，讀者都能夠相信、能夠一度將虛構的內容視為真實，放棄以真實觀點評判這段敘事。

擴增實境技術正好為《失身記》敘事提供了一個最佳的溫床，對任何一種劇場體驗來說，這種虛幻的「詩意信仰」極為重要，沒有這種信仰，觀者只會看見視覺圖像不停地堆砌、聽見電子音樂在場域中縈繞，卻無法真正參與。

解讀擴增實境與信仰，我覺得二者有一種微妙的契合，我們的精神信仰相信現在我們所處的世界中，仍存在無法被我們看見的另一個部分，即使看不見，我們也視作這些部分存在於精神層面中，相信冥冥中有鬼神主宰、善惡有因果輪迴，回顧歷史時，人們甚至將過去一些生平不幸的英雄烈士神格化，即便他們的肉身早已消散，但他們的人格會一直延續，被後人所崇敬，其精神將活在我們的信仰中，讓這些人格得以繼續傳播下去，我想這是一種社會撫平創傷的過程。

1.原文如下：I try to convey a semblance of truth in my writing to produce for these shadows of the imagination a willing suspension of disbelief that, for a moment, constitutes poetic faith.

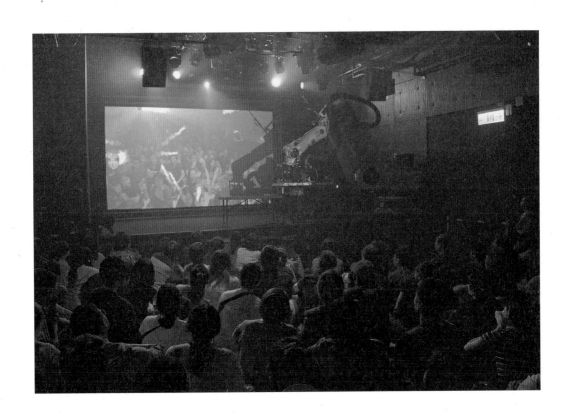

致過往：以聲光回顧噤聲的年代

　　我的母親在我成長的過程中陸續講述了許多與家族有關的故事，這些故事有些牽涉到戒嚴時代、白色恐怖等議題，《失身記》、《繪聲造影》二者的初始機緣也都來自我想將母親的這段回憶以新媒體的形式保存，不論是帶給新一代年輕朋友們、或者近年偶爾出現失憶症狀的母親，我想這都是一種回顧的儀式。也許母親不再記得這些故事，但可以讓她從觀者的角度去聆聽由我轉化、詮釋的故事，理解我寄託在其中的情感。

　　每思及此，我便十分慶幸在如今的數位時代裡，能以不同以往的形式將所思所想或者上一代的經歷轉換成互動內容。我們將事實轉變成明喻或暗喻，甚至是幻想。在《繪聲造影》音樂會中，新媒體作為介於噤聲時代的生命故事與當代觀者之間的橋樑，轉譯、傳達有形的視覺形式與無形的氛圍感受，觀者圍繞在舞臺四周，凝神觀看、傾聽、參與我們的演出，虛擬與現實的融合交錯，兩者在輪轉迴旋的折衝點，交織人性、文化與自我的輪迴起伏，期許以此形式撫平舊事刻畫下來的傷口。

請掃QR Code，編織「繪聲造影」

切成一中的房間
隨著辞節變化

crash
dummy

燒王船.

← 紙船

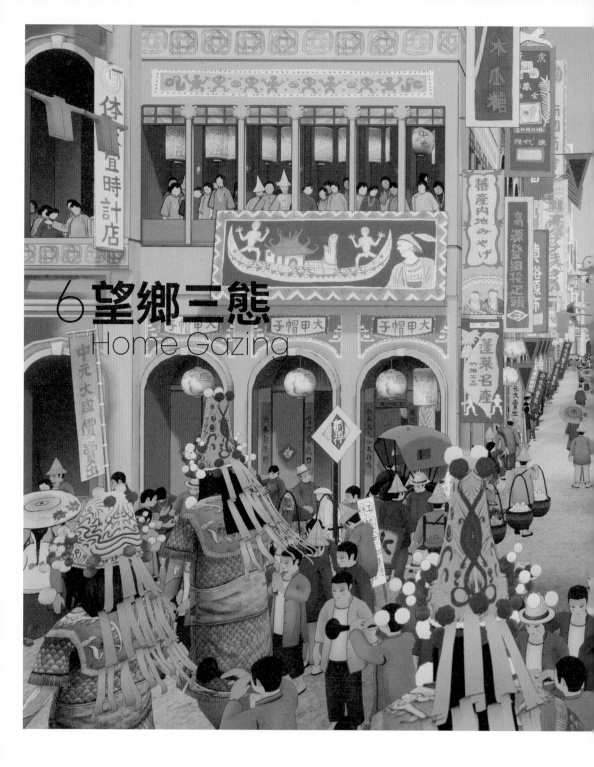

6 望郷三態
Home Gazing

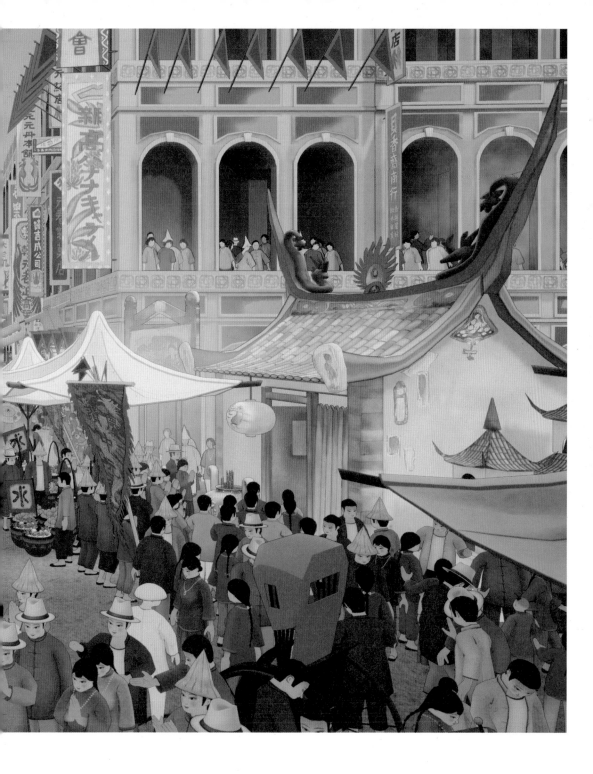

精神與想像上的歸鄉旅程：
數位再現郭雪湖的鄉情

　　喧鬧沸騰的人聲，城隍廟的鼎盛香火，瀰漫在空氣中爐煙裊裊，混雜著中藥行藥材或雜貨鋪的雜貨氣味，放眼望去，由遠而近，各式招牌堆疊林立，旗幟隨熙攘人群飛舞，時至中元普渡，南街上小市民們無不忙碌籌備著……這是郭雪湖〈南街殷賑〉畫中的景象，透過 VR，觀者戴上頭顯即能回到畫中時刻，讓地方記憶與當下重疊。

　　2020 年，我與張文杰導演合作了《郭雪湖：望鄉三態》，藉由郭雪湖的三幅重要知名經典畫作〈赤崁樓暮色〉（1986）、〈淡江泊舟〉（1982）、〈南街殷賑〉（1930），創造出「空間」、「時間」、「體驗」三種混合實境互動方式，讓觀眾親身走進二十世紀初的大稻埕南街、城隍廟、觀音山、淡水，以及臺南府城等景致，感受畫家郭雪湖的望鄉之情。藉此，我想要談談 VR 對於傳統藝術作品的改作，以及為何要改作，改作又會對原作帶來何種質變與新詮。

審美的場地與規則限制

　　以繪畫作品為例，透過 VR，我們能將傳統二維的平面作品轉化為三維空間，觀眾只要戴上 VR 頭顯就能真的「進入」畫作本身。想像一下，有一天我們在羅浮宮漫走，不小心就跌進了蒙娜麗莎的畫裡，她的微笑可能會因為你這名不速之客變得有些僵硬，於是你禮貌地和她握握手，再穿過畫框回到羅浮宮裡，繼續你的遊覽行程。在我請各位想像的這個情境中，有兩個隱含要素：第一個，我稱之為「審美的場地規訓化」。無論是從小的教育或是後天養成，我們總

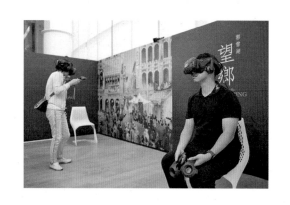

有個「會出現在美術館裡的就是藝術品」的既定想像。事實上，早在 1917 年，馬塞爾·杜象（Marcel Duchamp）就在美術館中放了一座小便斗——取名為《噴泉》（Fountain）——沒有經過任何加工或藝術修飾，僅靠著藝術家的「選擇」，便將一個現成品定義為藝術品。這是一個對審美場域及藝術史變革的巨大挑戰，但我們會發現，一百年過去了，場地的規訓似乎仍未鬆綁。大家或許在 YouTube 或一些社群軟體上看過這樣的情境：有些人把 Ikea 的商業複製畫作偷渡進美術館，而當他們去訪問觀者時，所有人都評論得頭頭是道，其中不乏資深的畫廊常客，而請他們估價時，他們無不開出了離譜的高價。又或者另舉一例，之前有個著名的藝術事件，一位藝術家拿了現成的電氣膠帶，將現成的香蕉黏在美術館的牆上，而後，這件作品也喊出了驚人的價碼——即便旁邊附上但書：「這件作品是會腐壞的」——這件藝術品甚至「本真性」都不具備，我們隨手就能找根香蕉如法炮製，但收藏家仍然趨之若鶩。

我認為 VR 的誕生打破或補足審美場地的限制，我們「走進」藝術作品中，只為了真正地享受這件作品，而非受制於規訓，從而做出不合理的審美評價。當然，傳統的藝術場域仍具備它的價值，其帶來的「身體經驗」也非 VR 所能完全取代。但 VR 改作的跨越時地的易接近性（accessibility）與沉浸性，能讓大家更簡單地親近，或者以與傳統截然不同的角度，重新欣賞、認識、體會藝術作品之美。

VR 能夠帶來的新藝術詮釋

從這點出發，我們就更能了解情境中的第二項要素：「作品本真性的鬆動與消解所帶來的創造性詮釋」。的確，每件藝術作品都是在特定時空背景下創作出來的，也昇華、凝結出某種藝術性的永恆，但隨著時代演進，審美背景的變化，所謂的「永恆」毋寧是一枚不斷擴充的記憶體，容納了一代又一代的記憶與思考。而跨學科研究者的詮釋也讓審美這件事變得愈來愈有趣，例如之前有數學家以碎形數目分析梵谷及高更的螺旋筆觸，結果意外發現他們畫中無不充滿了緊緻的數學結構。又或者創制十二平均律的巴哈，說起來，要得到這十二個頻率，必須解出偏微分方程式，但巴哈光靠著耳朵，就完成了如此複雜的計算，真可說是奇蹟。這些科學分析帶給我的啟示是：無論科學或藝術，最終依然殊歸同途。若是透過新科技、新媒材、新研究方法，我們就能夠以不同的眼光重新去認識、審視從前的藝術作品，創造出獨屬於我們這個時代的新詮釋，就像是附加在藝術史上的「區塊鏈」，一條條地鏈結，賦予作品源源不絕的時代新意義。而我相信，VR 改作，就是新詮釋的推力之一。

《望鄉三態》：以新媒體的目光，望向新的理想鄉

　　郭雪湖基金會邀請我與張文杰導演合作的《郭雪湖：望鄉三態》VR 作品，必須先從郭雪湖先生跌宕起伏的背景談起。郭雪湖是臺灣日治時期重要的前輩藝術家之一，以膠彩畫聞名，很早便嶄露頭角，與林玉山、陳進合稱「臺展三少年」。郭雪湖出身臺北大稻埕，他住過臺灣、日本與美國，去過中國、菲律賓等地，可說他的一生皆為實踐畫家這條路堅持不懈，後因 1971 年長子郭松棻在美國（松棻先生亦是臺灣小說文學的重要人物之一）參與保釣運動，遭點名為共匪特務、列入「黑名單」，當時郭雪湖先生憶起二二八及白色恐怖時期好友畫家陳澄波、作家呂赫若死後，全家仍遭監控，決定舉家赴美，移居舊金山。

　　晚年郭雪湖舉家移居美國團聚，但他心中依然掛念童年時期大稻埕的黃金歲月。歲月迢遞、人事荏苒，旅居美國的郭雪湖往舊金山宅第「望海山莊」的窗外一望，眼前的舊金山竟宛然肖似老家的觀音山……在這樣的背景下，他因思鄉之情畫下了〈淡江泊舟〉以及〈赤崁樓暮色〉。這兩幅作品打破了時空限制，畫出心中內境，而非單純寫實描繪眼前風景。令人喜出望外的是，畫中豐富的細節簡直如同置身現場，觀畫的我們深深感受到那股彷彿要被拉進畫裡的吸引力。因此在《望鄉三態》中，我將兩幅畫作加入描繪往昔大稻埕風光的〈南街殷賑〉，觀者戴上頭顯便可體驗「心思」、「眼凝」、「神往」等三重視覺與心象合一的歸鄉旅程。

　　《望鄉三態－心思》：流動的空間，以〈赤崁樓暮色〉為本，再現往昔臺南赤崁樓下熱鬧的市廛生活群像。郭雪湖的筆調與色彩在空間中緩緩流動，隨著此起彼落的攤販叫賣聲，在日落月昇之際，縱使時空錯落，郭雪湖濃烈的思鄉之情透過綿密筆觸，連接兩地時空，使時差歸零。這是郭雪湖記憶的一日中最有活力的時刻，觀者耳邊會聽見此起彼落的攤販叫賣，與來往行人錯身而過，彷彿置身最輝煌、卻也最平常的府城光景。

　　當思緒轉動，郭雪湖的筆觸與色彩在空間中開始流淌，將赤崁樓不同時段的畫面進行解構、流動與重組，再往兩邊街道延伸，《望鄉三態－心思》以多層次的 2D 動畫呈現從薄暮、暮色再到明月高掛，彷彿透視了當時攤販市集逐漸聚集、人聲鼎沸的古城熱鬧面向。另一方面，我們在作品中加入了「環境音」（ambient sound）──即使我們平時無所察覺，其實環境中充滿了來自四面八方、頻率大小各式不同的聲響。人耳「聽音辨位」是個神秘的本事，透過聲音抵達雙耳的時間差、相位差以及聲強差，即使閉上眼，我們仍能構築出此刻自己身處的空間──這也是我們構築出 VR 沉浸感的魔法之一。

▲ 左：郭雪湖〈赤崁樓薄暮〉，膠彩，1986
　中：郭雪湖〈赤崁樓暮色〉，膠彩，1986
　右：郭雪湖〈古城明月〉，膠彩，1982

《望鄉三態－眼凝》：凝固的時間，取材自〈淡江泊舟〉。郭雪湖移民美國後仍持續創作，縈繞在他腦海中最難忘懷的記憶，便是小時候在大稻埕淡水河畔所見到的「戎克船」。「戎克」是日本人譯自英文 Junk 的外來語，鴉片戰爭之後占領香港的英國人，指稱這種往來兩岸的貨船為「戎克」。郭雪湖筆下的戎克船，有帆、有浪，也有觀音山，在此幅作品中，觀者會隨著郭雪湖的目光，遠眺一艘艘在觀音山下乘風破浪的戎克船，深入其品味與鄉情。一艘艘承載著他滿滿回憶的戎克船，在他朝思暮想的觀音山下，乘風破浪行駛於淡水河上，深入感受其中的鄉情。因思念而凝視，因凝視而有神──郭雪湖的原作在時間催化之下開始向後推展、凝固，逐漸轉換為立體世界，連結觀者的精神視野，此鄉、他鄉在此刻合一。

　　《望鄉三態－眼凝》，畫作由 2D 轉換成 3D，從臺南到臺北，眼睛凝視著前方畫作，畫作開始往前靠近，從遠方的 2D 畫面接近體驗者，並在靠近體驗者時變成立體影像，彷彿置身於超現實繪畫中，順著帆船往臺北港而去。

　　《望鄉三態－神往》：神思的過往，以〈南街殷賑〉為本。這是郭雪湖曾親身穿梭的風景。誕生於大稻埕的他，將童年深刻的回憶，透過畫作一筆筆重現。「南街」是今日的迪化街，「殷賑」則是日語中「熱鬧繁榮」之意。繁榮的南街牽動著社區群眾的情緒與生活。五彩繽紛的市景、招牌林立的街巷、霞海城隍廟口擁擠忙碌的市井小民，共同構成了記憶中的熱鬧場景。

▲ 郭雪湖〈淡江泊舟〉，膠彩，1982

這幅《望鄉三態》跨越時間與空間，親歷畫中的人、事、地、物，利用VR的沈浸式體驗重現郭雪湖的〈南街殷賑〉，進入畫中世界後，觀者可見到以膠彩形式重現的建築、招牌、廟宇、節慶活動、攤販與人群等，觀者更可自由在街上行走，也能以手觸摸畫中人產生互動效果。回到大稻埕的黃金年代，郭雪湖創作《南街殷賑》，並非以「外行看熱鬧」的態度，相反地，他以「內行看門道」的在地真情，描繪出大稻埕市井小民參與廟宇文化活動的榮景，讓作為後人的我們得以一窺當時的時代人文及風貌。

　　於我及合作團隊夥伴而言，《望鄉三態》一作富含新與舊、現代與傳統、西方與東方、日本與臺灣的交融，含帶衝突與對立的多元文化在當時的大稻埕並存，在郭雪湖筆下得到收納與平衡，充滿了溫馨的人情味。其純粹童馱的目光與身在異地的思鄉情懷，於《望鄉三態》中再次交會，一代膠彩大師早已杳杳遠去，但他在起筆、落筆間刻畫的心靈之鄉，將透過數位手法帶領觀者穿越時空，留給後世人們更多鼓勵與啟發。

請掃QR Code，回顧「望鄉三態」

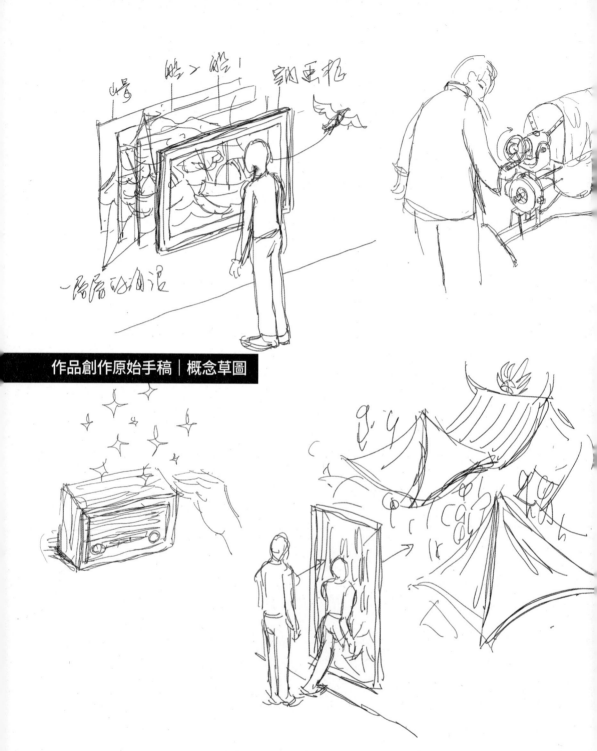

作品創作原始手稿│概念草圖

《望鄉三態》系列手稿版權來源：瑞意創科

7 星砂
The Starry Sand Beach

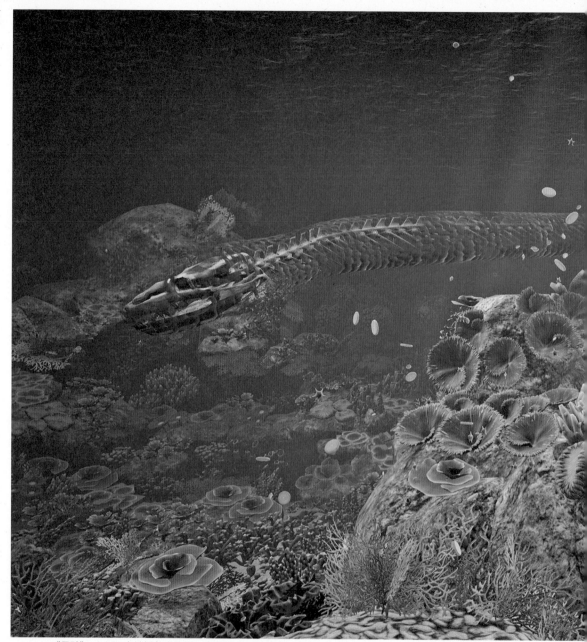

▲ 《星砂》VR 以日本神話故事改編，透過即時互動體驗，帶領大家前往澎湖七美、屏東墾丁，
　並延伸至日本竹富島。

從神話故事裡，打開無邊的想像

　　多數人的童年充滿著無數個故事，舉凡中西神話、宗教故事、童話、傳說、寓言、民間故事等，我的童年被這些豐富精采又饒富想像的故事圍繞。

　　我想，「聽故事」不單是我的個人嗜好，兒時的我特別享受母親講述故事的時光，五花八門又充斥著驚奇的想像，彷彿發生了什麼也不奇怪，處處是柳暗花明又一村的驚喜。

　　這些故事彷彿打開我們對宇宙的所有想像，層層疊疊地從不同故事中建立起我們之於宇宙的價值觀：但凡女媧補天、夸父逐日，抑或是古印度迦毗羅衛國王子如何成為釋迦牟尼佛等故事，每每耳聞總是津津樂道地聽著。除了東方神話外，北歐神話的諸神黃昏，以及古絲路的敦煌神話，每則故事背後都有深厚的意涵，有些傳達著宗教教義，有些帶給人娛樂，有些故事則試圖喚醒聽者的一道反思。

　　於我而言，《星砂》當屬於後者。它源自古老又浪漫的大和神話，而在參照神話的同時，我不希望它僅是一則與我們有著遙遠時空隔閡的故事。我期盼帶給觀者一些警醒，在「全球暖化」與「海洋酸化」問題嚴峻的當下，地球的環境問題被無數領域以各種形式、週而復始地提醒人們反思，我試圖從星星的角度切入，將已有科學解答的現象與神話相互連結。在《星砂》中，觀者除了享受浪漫唯美的故事外，更多的是以寬廣的角度再次思索地球暖化對海洋生態造成的負面影響。

日本特色的神話傳說大多帶有濃厚的鄉土色彩，主角不是海裡的人魚，就是森林中出沒的狸或白兔。而統治者也巧妙借助神話「說故事」的力量鞏固政權的正當性與獨特性，《古事記》與《日本書紀》構築出了大和民族的血脈傳承，「萬世一系」的日本天皇即是天照大神後裔，亦有日本列島先人的氏族祖神、地方諸神、民間傳承的神話廣納其中。

世代累積傳承的日本神話蘊含了漫長歲月的思想與文化沉積，在《星砂》中，我師法古老的說故事方法，將「來自古老神話的自然物件」與「現今人類面臨的環境危機」做了浪漫而巧妙的對照；神話應是古老又沉澱人心，然而人類對環境與生物的迫害，卻是不顧明天的竭澤而漁。我用最唯美卻最真實的方式，試圖喚醒人類對自然的珍惜心理。

星砂之濱，星星的傳說

日本沖繩素來以美麗的沙灘聞名。位在琉球群島西邊的八重山群島上，有一座西表島（大略座落在宜蘭東北方），在西表島上北端的竹富町有一片被稱為「星砂之濱」的沙灘，這裡的沙粒有別一般，仔細端詳可看見沙子呈現星狀，是一種學名為「Baculogypsina sphaerulata」被歸類在變形蟲狀生物的有孔蟲之外骨骼。有孔蟲原先住在海底，藏於海草中，細小不易發現，外骨骼造型讓牠們呈現星狀，就像零碎的小星星般。

有孔蟲依靠偽足捕食，星芒間的孔隙則讓牠們能伸出偽足狩獵，牠們以藻類為食，也用外骨骼儲藏矽藻。當有孔蟲死亡後，碳酸鈣形成的外骨骼則被留下，隨著浪潮被沖上海灘，經年積月形成今日的「星砂」美景。當然，這是從生物學家角度描述的科學事實，流傳已久的當地傳說則完全不同：這些小星星是北極星和南十字星繁衍的孩子們，在遠古時代，兩顆星宿發現了迷人的竹富海濱，於是在這片沙灘上誕下它們的孩子。但私自產子的舉動觸怒了盤踞在沖繩海域的海蛇，祂一怒之下張嘴吞噬了所有的星星之子，只留下外骨骼隨著潮汐被沖上竹富町岸邊，而後才讓它們回到父星與母星身邊團聚。從神話的角度來看，《星砂》顯得更加詩情畫意，在神話故事的渲染下，每年竹富島祭典必定會舉辦將星砂放入香爐的儀式，此乃一種對環境與神話的敬畏。當地對星砂也多有保護，若至當地旅遊，僅能以專門販售的容器裝取星砂。

　　當我從法國 Lucid Reality 工作室的克羅伊・賈瑞（Chloé Jarry）、導演妮娜・巴貝爾（Nina Barbier）口中聽到這段故事時，幾乎毫無猶豫便接下他們的合作邀約。這次合作的 Lucid Reality 工作室常年致力於發展沉浸式內容，VR 對這間工作室而言不僅是一種深具情感力量的技術，更是透過與不同創作者合作，對社會產生影響的重要媒介，這與我投入新媒體創作的初衷不謀而合。透過演繹這段既科學又浪漫的神話故事，導演妮娜期待觀眾脫下頭顯後，能對眼前習慣的世界重新湧現一股新奇感。這就是虛擬實境最迷人的地方。

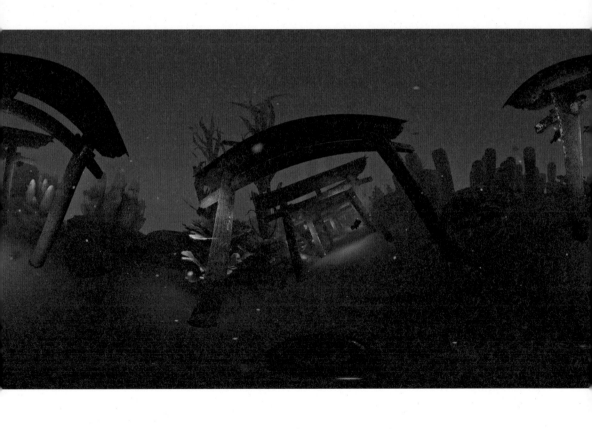

跨國合作：法國、臺灣交織的大和物語

　　《星砂》的文本來自遠古的東瀛傳說，推動故事前進的幕後人員卻來自歐亞兩地的法國以及臺灣，無論幕前幕後都是一場精采的跨國合作。近年臺灣在文策院的積極推動之下，與世界各國有許多技術及人才的交流機會。法國在新媒藝術領域耕耘已久，巴黎常年舉辦著名的新影像藝術節（NewImages Festival），世界各地每年都能在藝術節看見更多沉浸式內容的成長，並互相對話。在本書第二部分我會再與讀者詳細分享我在法國新影像藝術節的交流經驗。

　　這次的交流我也邀請了與合作過《望鄉三態》的瑞意創科加入《星砂》專案，為期超過一年。我們密集討論故事走向，隨著故事不斷發散擴張，劇情焦點從海洋一隅最終上昇至太陽系。我們參考了各地出現有孔蟲遺骸的沙灘，其實在合適的地理環境下，星砂景象不只出現在竹富島，美國塞班島、澎湖七美島、墾丁國家公園都有其迷人的蹤跡，但唯有竹富島的星砂之濱蘊含了獨特的神道傳說。在《星砂》作品中，我們融合了澎湖的七美島與日本竹富島景觀，打造一座個人化的詩意世界，在這座夢之境中，可以觸發任何驚喜。

　　經過科學家多年研究，多孔蟲約自五億年前便存在於地球，牠保有比全人類還要淵遠流長的記憶，我們希望《星砂》觀者能透過 VR 展開一趟星砂神話的探索之旅，整場體驗區分為三大部分：皮影戲勾勒出星星之子與象徵海洋酸化的海蛇故事、翻轉鳥居後進入水下森林的海底

▲ 融合神話與科學，讓體驗者於欣賞藝術創作之餘，也能有自我生命的省思。

生態之旅；擊退代表酸化的海蛇以恢復珊瑚、藻類及浮游生物的顏色，以及超越時間尺度回到地球寒武紀時期，觀看銀河系的演變。這些場景的切換從渺小的微觀到無限大的宏觀，從一座不可見亦不存在懷疑的世界轉向另一個維度。借助神話的魅力，我的靈感源源不絕，與合作夥伴設計出各式互動機制，並期待觀者能在無數形式的多孔蟲世界進行互動，經歷有趣而詩意的VR 體驗。

最大的挑戰：在巨大的維度中融合不同的敘事風格

《星砂》穿越五億年歷史，它的故事內容既神話又科學，為了涵蓋如此極端的時空尺度，以及如此不同性質的內容，我們嘗試結合不同的敘事風格。經過反覆嘗試，最後選定臺灣傳統皮影戲作為開場。我從遠古時期人們在洞穴舉著火把的行為得到靈感，當人們面朝牆壁時，看著從火焰前方經過的物體投射在牆壁上形成影子，猜測身後的外面世界發生了什麼事。於是當觀者觸發啟動的沙漏時，柔和的燈光及半透明的簾幕上倒影出星宿相遇、海蛇竄出的影子，觀者可身歷其境地融入故事中。皮影戲手法在體驗初期有效地引導觀者進入虛擬世界，而我們也試圖讓皮影戲的視覺風格更貼近傳統，多虧現代 GPU 高效演算，在逼真渲染下，古老工藝得以藉數位形式再現，以此種光影手法傳達先祖的想像力。

而後場景切換，另一種如照片般逼真的渲染風格展開，巨大的星砂化石與鳥居在眼前展開。在日本信仰中，鳥居是阻隔人世與神之居所的結界，觀者將穿越橫亙在海中的連綿鳥居進入另一方世界。觀者化身為渺小的存在，進而感受壯觀的水下世界，一切似乎都是巨大的：珊瑚、藻類、浮游生物……在這裡我們安排海蛇再次現身，其所經之處造成海底生物的消亡，原本斑斕的綺麗色彩化為死白，多孔蟲從初始的巨大體型開始縮小，變回原先岸上見到的正常大小；而海蛇之影卻在增長，愈發恐怖，觀者必須出手與之對抗，才能恢復海底世界的風貌與色彩。

　　在與團隊討論故事收尾時，我們驚喜地發現星空與海灘沙粒之間存在的連結。我們所在的銀河系包含兩百到四千億顆恆星，若把地球上所有的沙粒拿來比作銀河系的恆星，相較於全宇宙的規模來說，10 的 23 次方這個「天文數字」也不過是一小片海灘上的沙粒而已。於是我們想到了讓觀者以垂直軌跡穿越天空與海洋，從白天到黑夜，隨著星星沙粒被放入沙漏中，時間開始倒轉，數字顯示在螺型時間刻度上，觀者可以發現自己穿越了地質時代：白堊紀、侏羅紀、石炭紀、志留紀、寒武紀……以億年為單位，觀者可自由體驗每個年代，感受多孔蟲的記憶。

　　在穿越過程中，鳥居始終在旁聳立，象徵著觀者跨入了另一個世界。當來到最初的時間點時，最古老的星砂出現在觀者眼前，祂將帶領觀者來到宇宙中心，幻化成無數光點，象徵神話故事中多孔蟲化為星芒回歸父星、母星身旁的動人結尾。

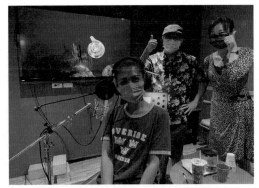

▲ 金曲歌后艾怡良為《星砂》VR進行中文配音

童話故事只能說給兒童聽嗎？

　　日本的星砂傳說廣為人知，特別適合在日落時分講述給孩童聽，伴他們入夢而眠。但剛開始，童話並不是針對兒童設計的，我們讀到的中世紀童話像是《格林童話》中的〈灰姑娘〉、〈白雪公主〉，更甚者還有十四世紀的《鵝媽媽童謠集》，背後其實都存在著血腥殘忍的真相。回應本節開端，每則童話的背後都蘊含一層深意。在這件《星砂》作品中，我們嘗試賦予星砂傳說另一層意義——將刻不容緩的環境議題與之結合，試圖喚醒觀者反思。其中我們闡述了一些教人惴惴不安之事：全球暖化、海洋酸化，即便現實中無法力挽狂瀾，但在虛擬世界裡，我們至少能驅趕它們，復甦這片值得珍愛的生命之海。在完成《星砂》後，團隊也以此報名第七十八屆威尼斯影展，驚喜地過關斬將，入圍「VR 虛擬實境競賽片」單元。我期待未來每位體驗《星砂》的朋友，不論是否曾關注環境議題，都能藉此作品思考人類是多麼渺小，如此渺小的我們卻造成了多麼不可磨滅的巨大傷害。我由衷期盼，這個由點點沙粒與宇宙恆星交織而成的故事，會如同星形多孔蟲化為繁星的傳說結局般，在夜幕與觀者的記憶中閃爍不息。

請掃QR Code，手捧「星砂」

▲ 即時互動體驗創作的精髓，便是希望觀眾能清楚地認識星砂海灘的生態與美妙傳說。

▲ 《星砂》導入即時互動體驗,讓體驗者穿梭於鳥居時空隧道中,極富特殊美感。

▲ 故事講述外表呈現星形的多孔蟲「星砂」如同傳說中的星星一般，保存了地球數百萬年來的記憶；
　牠們是世界誕生的見證者，也是活生生的歷史記憶，在臺灣的七美島以及日本八重山群島沿海，遍佈可見。

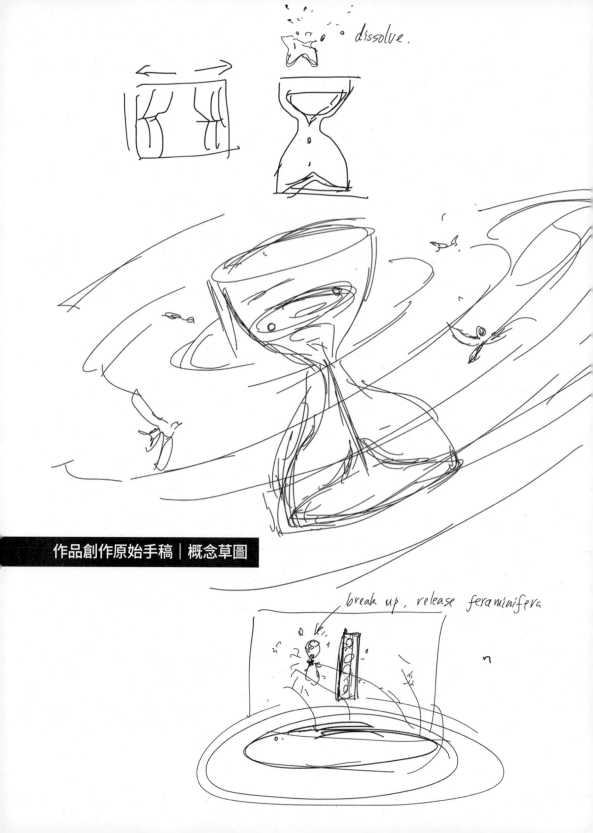

dissolve.

break up. release feraminifera

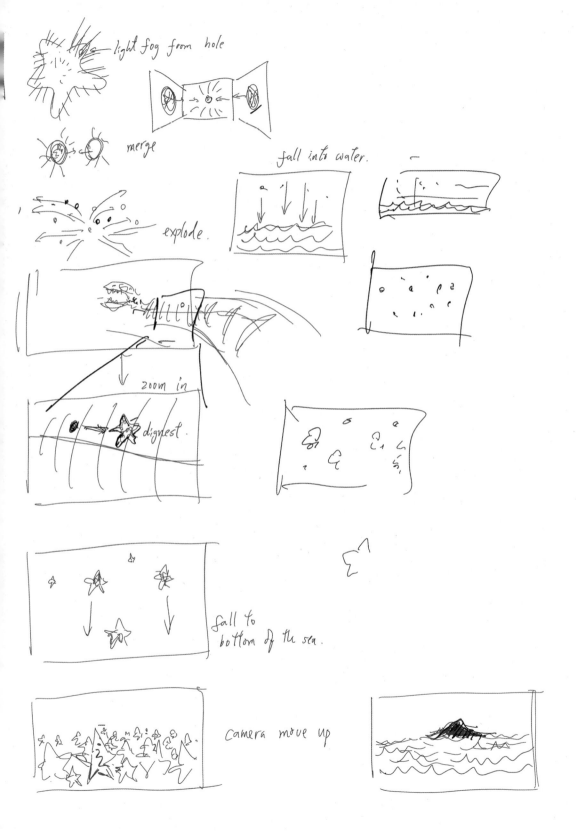

light fog from hole

merge

fall into water.

explode.

zoom in

dignest.

fall to
bottom of the sea.

camera move up

8 輪迴
Samsara

即便打破身體界線，
生命仍是無止盡輪迴的積累

　　《輪迴》完成於 2021 年，恰逢席捲全球的 COVID-19 後疫情時代，緬甸的示威遊行劍拔弩張地進行著、敘利亞的難民依舊艱困地生活著。我透過 VR，看見火光四射的場景，無助的難民舉起骷髏般的手臂絕望地乞求⋯⋯我拿下頭顯，影像消失，一個關於在歷劫輪迴與離苦得樂間拉扯的故事場景，逐漸在腦中成形。

　　《輪迴》帶領觀者以第一人稱視角，親身經歷不同角色與場景，體驗一段沒有開始、也沒有結局的故事。在其中，有時雙手布滿鮮血、有時是搖籃中的嬰兒、有時是殘忍的侵略者、有時是受困的難民、有時成為居高臨下的上位者、有時又是遭受迫害的弱者；隱藏在如夢似幻的輪迴之旅背後的，是一種超越表象、對於生命本質的探索，以及對生命的反思。

　　故事設定中，地球由於發生了核子毀滅戰，人類失去賴以維生的母星，因此開始一趟為時數百年的太空旅行。人類在無垠星際中，試圖找尋另一顆移居星球，並為了適應新環境而重組人類 DNA，以人工方式逐漸進化為一種新的生命體。多年以後，人類逐漸發現，無論外在形態與內在輪廓如何改變，終究無法抵達夢想中的理想星球，一切的一切，不過是徒勞地以不同生命形式穿梭在數個陌生時空，而每一次旅程的結局，都是重回數百年前已遭破壞殆盡的地球，是謂「輪迴」。

一如尼采與佛家的永恆輪迴概念，《輪迴》闡述了一段循環流動的故事，透過 VR 體驗方式，引領觀者以第一人稱角度歷經數個種族身分轉換，在角色的轉換與變動間，挖掘出一種超脫表象、對生命本質更深層的感悟，以及萬物存有的反思。在觀看後，遺留下來的是觀者身體經驗的共存、一段記憶，抑或是一場生命經歷。

　《輪迴》應用所謂「具身認知」（Embodied cognition）的抽象概念，藉由 VR 技術讓觀眾轉換至不同的肉體中，進而以全新的視角來體驗《輪迴》的世界觀。科幻電影有許多「太空移民」題材，這類電影描述的不外乎是具有開拓精神的人類希望在地球以外建立殖民地，或者在末日鐘即將指向午夜的時刻，為了找尋一顆足以替代地球的新星球而展開太空探險。我反覆思索，在真實生活中，這一天是否真的會到來？文明、經濟發展似乎總以環境的犧牲為代價。在資源愈來愈稀缺的地球環境中，人類為了取得控制權，對環境與其他物種、甚至於對同胞的掠奪，往往殘忍且不思後果。於是北極融冰、南極冰帽萎縮、森林大火等天災或人為災難不斷。氣候學家苦口婆心提出警示，呼籲人們重視地球保育問題，這些日常現象就蟄伏在日常中，卻又為何似乎離我們萬分遙遠？想到這裡，我特別想藉由新媒體藝術來陳述這樣的故事：若人們必須為科技發展付出代價，那麼借用科技來敘述這段故事，我想是再適合不過的。

佛教篤信因緣果報，我相信不少人在成長過程中聽過「輪迴」一說。「輪迴」是一種思想理論，不僅東方宗教闡述這種思想，西方哲學家（如畢達哥拉斯、柏拉圖等）都曾提出這個概念。哲人們認為生命會以不同的面貌和形式，不斷重複經歷生死。而除了宗教倡導的業力果報這種帶有警示意味的輪迴說，在宇宙物理的自然變化中也有輪迴現象，譬如雨水匯流成河入海，海水再蒸散上天，積聚成雲後，再度化為雨水的循環；春夏秋冬四季輪轉；或者晝夜更迭這種時間上的輪迴等，世間種種何嘗不是輪迴不已？宇宙的運轉是輪迴，佛教常言的善惡六道是輪迴，在宇宙間生死坐臥的人類存在，又豈能超脫輪迴？於是我將這個概念融入《輪迴》全作，從一開始觀者扮演降生的嬰孩，在母親喃喃吟唱的古老母語搖籃曲中甦醒，而後，觀者將經歷一段又一段的身分轉變：破壞動物棲地的開發者；化身為戰火下倉皇逃離的難民，隔著國界柵欄懇求軍官放行；作為一名滿心仇恨，試圖摧毀旁人、獻祭自身的炸彈客……等。此後，觀者將面臨摧毀殆盡的地球，人們展開一連串太空旅行，於是觀者逐漸脫離我們已知的「人類」物種外型，為了適應移民星球的環境，如同物種演化般，將自身的 DNA 與未知的新物種融合，生出了雙翅，不再受重力限制地自在飛翔；我們褪去了外在的表象特徵，唯一保留下來的部分是生而為人的「意識」。

然而，既然這部作品名為「輪迴」，我自然不打算以「最後人類進化為新物種，在另一座星球安居樂業」作為結局。萬物的生滅變化是一種流轉不已的現象，在觀者轉化為一個新物種之後，我安排了觀者遭遇移民星球的原始物種侵襲。原始物種以古老的武器獵殺觀者及其同伴，類似血液的液體在畫面中蔓延，恍若人類捕鯨時的場景。只是在這個虛擬場域下，角色似乎相互對調了，立場有所輪轉，當扮演資源掠奪者的一方轉為被掠奪的弱者，最終的結果似乎也只有臣服在擁有絕對力量的對手之下。因此觀者只得退出該星球、拋棄現有軀體，並重新探索棲地、等待新機會萌芽。隨著時光流逝，故事的終點回歸起點，觀者在初始的母親角色中凝聚意識，緩緩唱起貫串全片的歌謠。整個篇章似乎又回到最初的原點：我們將在不同的時空裡以相同的形式匯聚，重啟「輪迴」大門。

重構認知：切換萬物生靈的眼睛觀看世界

　　在本作中，我透過故事中一連串的身分轉換，盼望能讓觀者更深入地換位思考，將這些年來我有感於心的議題串連成故事。「換位思考」這件事看似容易，卻難以真正實踐，我們可能透過報導理解戰區難民正在經歷苦痛，卻在一分鐘的播報結束後，逐漸淡忘此事；我們也看到了漁民運用炸彈魚叉殘忍地殺害鯨魚，過後卻覺得這些事實離我們很遠很遠。我在設計劇情時，

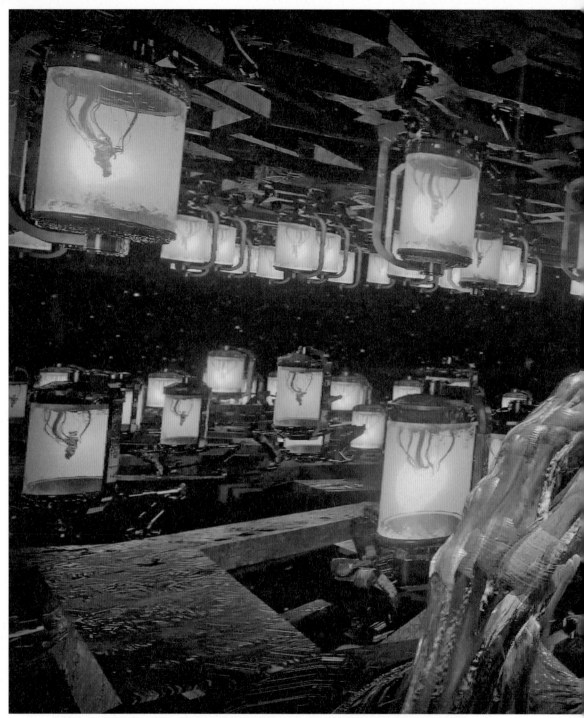

▲ 《輪迴》XR 著重生態、科技、資源分配與戰爭等議題，是一段人類自核毀滅後逃離地球的故事。

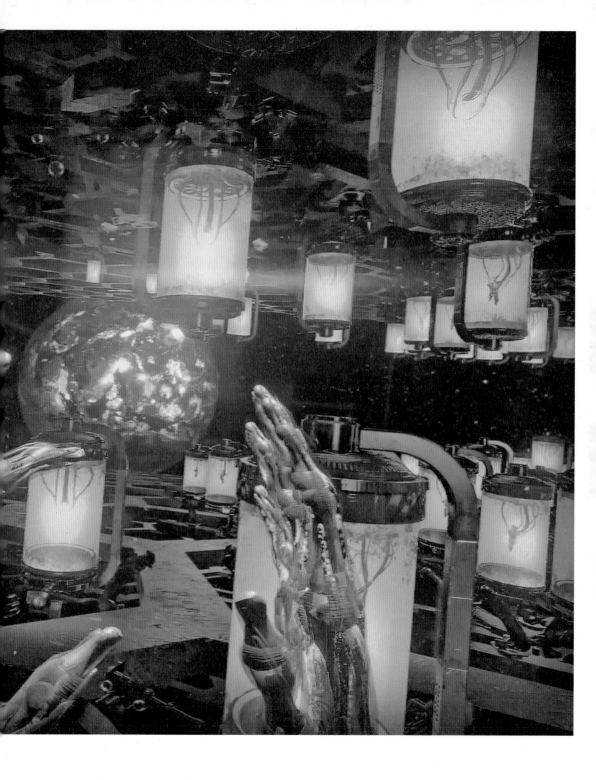

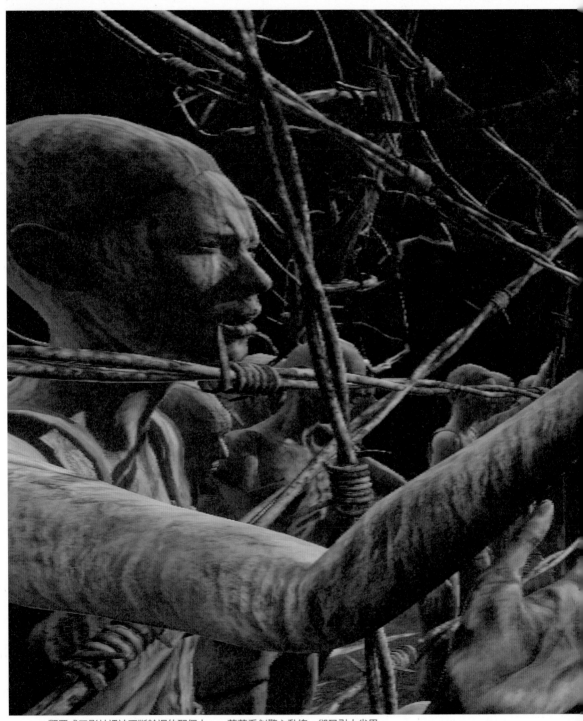

▲ 觀眾成了影片裡被不斷輪迴的那個人，一幕幕看似驚心動魄，卻又引人省思。

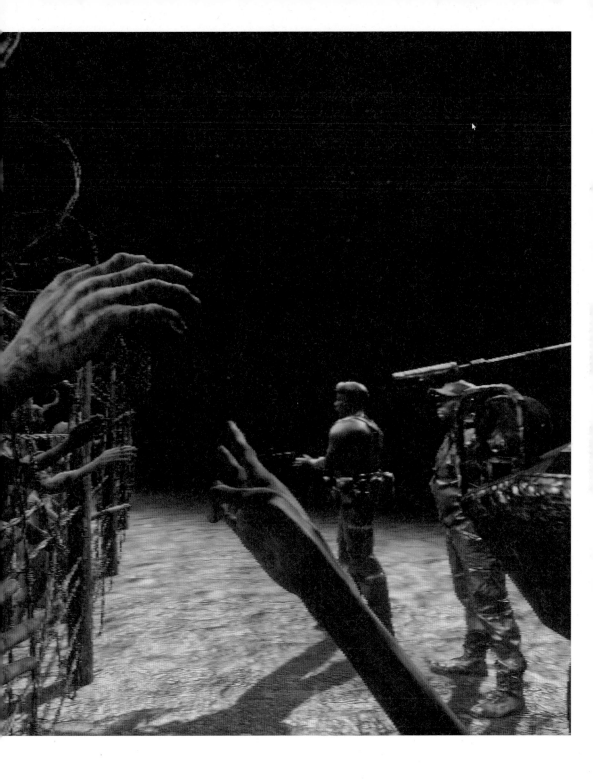

不時想起《外王芻談錄》中所述：**「殺人者人恆殺之。皆自取之者。」**傷害了別人，遲早也會被別人傷害：這一切都是咎由自取的結果。因此，我安排了觀者經歷了一段類似鯨魚遭受屠殺的橋段，我想藉由 VR 的特性，讓觀者轉化為鯨魚的視角，進而去感受到，今日我們欺負某個人，在輪迴的角度中，可能就是在傷害未來的自己。

在《輪迴》的構思初期，我所設定的世界觀是更加龐大的，當時也嘗試加入更多的登場角色。考慮到幾百萬年的時光流轉，宇宙變化情況應更為複雜。不過展開製作後，我發現故事整體需要收斂，在這次創作中最大的挑戰就是找出故事中作為骨幹的本質，刪減旁枝，將我想傳達的理念更強而有力地帶給觀眾，以期讓正式版本能在有限的體驗時長內，賦予觀眾最豐富的經驗。現在回想，從無序的紛亂中找出本質，或從發散的千絲頭緒中理出最重要的本心，似乎是我一直以來的創作本能。

具身認知：你的「身體」正在影響你的「思考」

前文中提到，我在《輪迴》中大量運用了「具身認知」的概念。我認為這同時也是一次很棒的嘗試，史丹佛大學(Stanford University)的研究人員做過實驗，發現VR還有啟發人同理心的功能。那麼運用VR詮釋「具身認知」不正為一種最佳解方嗎？戴上 VR 頭顯，觀者可以變

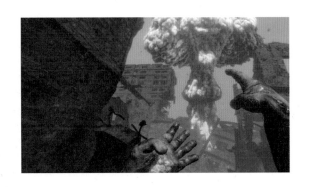

成任何人事物，打破個人身體框架、換位思考。過去，笛卡兒的「身心二元論」（Mind-Body Dualism）深植人心，人們認為大腦是唯一能決定人類認知的器官，不過「具身認知」正好挑戰了這項學說，它主張身體能夠影響人們的意念，且已有相關實驗證實可信度，這也是我在這件作品上想嘗試的實驗。

　　閱讀至此，讀者若還無法想像身體如何左右我們的判斷，不妨試想進食的一連串過程。我們是不是從肚子發出「咕嚕」聲響意識到自己該進食了？也或許有人是從血糖降低所產生的顫抖、心悸現象意識到肚子餓。我再試舉更多相關的實驗來驗證具身認知：手提重物的人會覺得當前遇到的議題特別重要；手捧熱飲的人會覺得眼前之人格外溫暖；喝下苦茶的人針對同一事件的評價比喝下果汁的人更為負面，這些從生理體驗「引發」心理感覺的情境都是「具身認知」的現象。VR 最迷人的特點在於觀眾「意念的身體」可以在虛擬場域內任意移動，即便物理性的身體受實體空間與裝置束縛，但在虛擬世界中的感知經驗，已帶給觀者莫大程度的反思。除了改變環境場域之外，我也想挑戰透過新媒體改變觀者的意念。在戴上頭顯，進入完全不同的時空情境，隨著主題切換扮演角色的過程中，我們會逐漸開始「享受」自己的身體消融，而後在創作者架構的想像世界中逐漸再現的過程。而這趟旅程留下的「具身認知」，會在脫下頭顯後，不知不覺地與我們原先的記憶、認知共融為一。

於是在《輪迴》中，我安排了觀者見到伸出的雙手沾滿鮮血，或者⋯⋯在物種變形的過程中，你甚至不知道眼前那雙舞動的條狀肢體能不能算是手。但也說不定，反而有人會有種熟悉感呢。誰知道那是不是你上輩子輪迴留下的「具身認知」呢？

依傍科技藝術超脫表象：「一切如夢幻泡影，如露亦如電，應作如是觀。」

表象思考似乎是人們在資訊膨脹時代的隱患。當我們的思考淪為表面形式，終究無法深切地理解他人。我一直很欣賞禪宗哲學，《金剛經》提到：「一切有為法，如夢幻泡影，如露亦如電，應作如是觀。」它闡述人們不須特別在意得失，因為終有一日，這些身外物將隨生命消散。在佛家觀念中，人生中的各式現象如同朝露或驚雷，即使現在看見了，傾刻眨眼間便消逝。這座宇宙由無數「剎那」所組成，每一個當下都不可能成為永恆，而亙古不變的只有輪迴的變動本身。如果能從這個角度去認知我們所處的世界，也許對此能有不同體悟。我想「超脫表象、關注生命本質」似乎更值得人們在意，這也將是我不斷追尋、希冀可以不斷跳脫框架的法門。

新媒體演化至今，其影響已超脫了國界、政治、軍事，「科技藝術」可說是我們共通的語言，但隨著創作者不停挖掘，我們與科技共行之後，認知與行為又會產生何種變化？在這次的作品中，除了提供人們反思，也是我對此媒材一個新的突破與嘗試，我試圖使觀者不再只扮演「人類」角色，而是透過多元的角色切換，讓觀者扮演某種未知的物種，在頭顯世界中感知到自己的手轉變為巨大觸手、翅膀，挑戰這些新意帶給觀者的改變。

　　從事科技藝術創作多年有餘，能在創作生涯中尋得如此契合自己心志的媒材，實乃大幸。VR 不似傳統視覺藝術會產生具體物質的耗損，又能在無限的空間展開更加狂野的想像，讓虛擬載體承載我的思考。只要觀眾願意帶上頭盔並「相信」所見，這些想像便能化為光，進入觀眾的視野。我想再次強調， VR 帶來最大的影響是「提供一個讓人重新思考自身本質的機會」，這是目前其他媒體尚未能趕上的。

　　高雄電影節在 2021 年 10 月於義享時尚廣場舉辦「全新裸視 3D 動畫揭幕儀式」，《輪迴》有幸在全臺唯一的裸視 3D 電視牆公開首次與大家見面。《輪迴》在威尼斯影展與坎城影展等國際級展演獲獎後，今年回到它的起點臺灣展出，恰如輪迴；走筆至此，也不禁讚歎。

XR 敘事的社會責任

　　透過 XR 呈現的「具身認知」，可增加我們身為人去同理其他物種的可能性；我們因為人的肉身隔閡，無法試著揣摩其他物種的角度，卻可藉由 XR 的換位思考，讓我們化身多孔蟲，去經歷牠漫長的生長歷史造就的世界觀；或是在白色恐怖的氛圍中，感受外省人、本省人與原住民等不同視角的轉換；或是讓男人變成女人，感受不一樣的身體經驗；又或者轉化為 LGBT 群體，體驗他們為何會在某些議題上有所堅持。上述皆是 XR 可努力著墨的重要方向，我也致力於讓 XR 成為更有機會增進彼此了解的載體，進一步溝通彼此的信念，期待能在促成相互理解的社會責任上有所裨益。

請掃QR Code，步入「輪迴」

▲ 唯一授權《輪迴》XR於高雄電影節的「裸視 3D 動畫揭幕儀式」一同呈現

作品創作原始手稿｜概念草圖

Credit: 概念藝術家 李冠毅

Credit: 概念藝術家 陳族維

2

國際影展
經驗全攻略

International Film
and
New Media Festival

威尼斯影展

坎城影展

奧地利電子藝術節

西南偏南影展

新影像藝術節

富川國際奇幻電影節

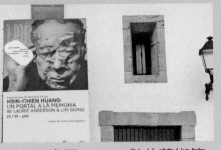

西班牙 L. E. V 數位藝術節

本書的第二部，將著墨於現今國際上的著名 VR／XR 影展與相關科技藝術展，並分享我過去幾年的參展經驗及所思所得。

　　我深信，多年後當人類回頭看待 VR 技術誕生的時刻，絕對會認為它是藝術傳遞媒介一條嶄新道路的起點。

　　過去數年來，許多擁有悠久歷史的重要國際影展及雨後春筍般萌發的新媒體型態展，紛紛為 VR 設立獨立獎項，鼓勵大眾及專業藝術工作者投入該領域創作，在撰寫此一章節的當下，全球受到Covid-19的影響（相信未來的人類也會如我們一樣銘記這場改變全世界的疫情），遠距與科技需求的大幅提升，大大加速產業轉型的節奏，許多知名影展改以線上展覽方式進行，即使觀者無法如同以往親身到場參與盛會。

　　但是，基於 VR 媒介的特殊性，評審與觀眾只需戴上頭顯，即能完整體驗藝術家在虛擬世界中擘劃的故事，感受藝術家澆注的熱情，參與虛實相間的場域，透過獨有的「互動體驗」，讓觀者融入作品——甚至我們可以大膽地說，這比過去的傳統形式更加深刻動人——是謂，在疫情蔓延的當下，科技藝術以突破場域限制之姿，猛然拉近與觀者生活之間的距離。也讓 VR 的技術性應用，增添了更多人文情懷。

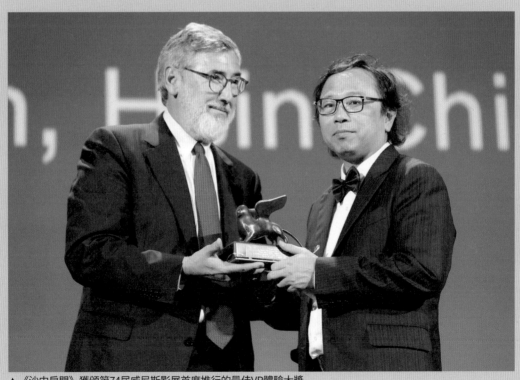

▲ 《沙中房間》獲頒第74屆威尼斯影展首度推行的最佳VR體驗大獎

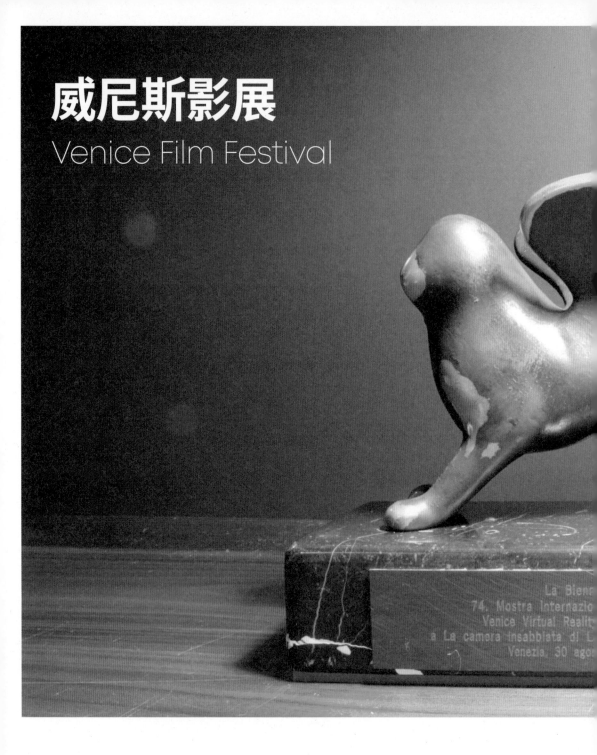

威尼斯影展

Venice Film Festival

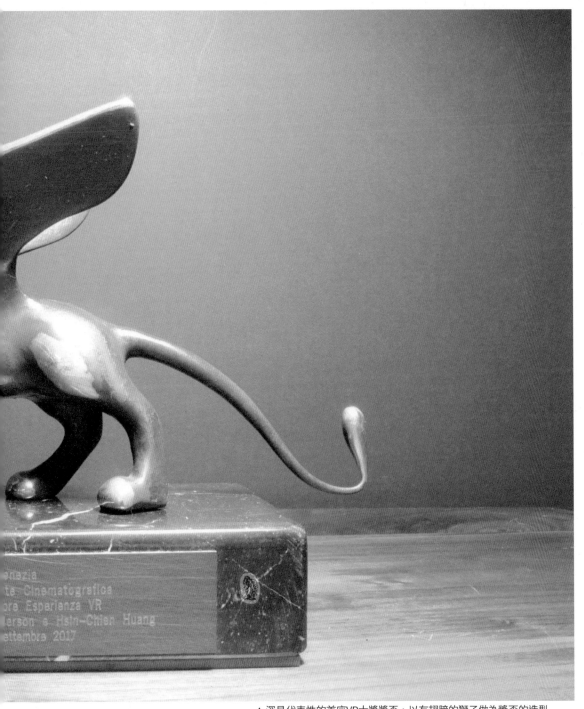

▲ 深具代表性的首座VR大獎獎盃，以有翅膀的獅子做為獎盃的造型

昂然於電影藝術的威風王者：
威尼斯影展金獅獎

　　義大利「威尼斯影展」（Venice Film Festival）首創於 1932 年，歷史悠遠的它與德國柏林、法國坎城並稱「歐洲三大影展」。威尼斯影展最高榮譽為「金獅獎」，過去不乏臺灣電影藝術泰斗入圍或得獎，如魏德聖導演《賽德克‧巴萊》、蔡明亮導演《郊遊》等，都是出眾且篤定載入臺灣電影史與國際電影史的重要成就。但同樣源自臺灣，以「VR」新媒體角逐國際影展競賽賽場，則是一場前無古人的初次經歷。

　　威尼斯影展不同於其他影展濃厚的商業化特質，其設定主軸較為著重影片本質與內涵，是真正標舉藝術的殿堂級影像盛會；另一方面，威尼斯影展積極開拓電影工業的前瞻發展與內在意義，始終保持電影與藝術性共構的密切關係。對於影片的評選標準，則非商業性或娛樂性的追捧，而是著重於電影中的藝術性，這樣的堅持與影展風格，更讓威尼斯影展在眾多影展中獨樹一幟。

　　近年來，對於日新月異的科技藝術與新電影語言的表達，威尼斯影展始終採取開放的態度，不僅勇於接納不同領域間的創新嘗試，更喜於電影媒材與影像載體的突破。2017 年首開風氣之先，將 VR 納為競賽單元，為影展注入嶄新元素，展現廣納包容且前衛的視角與抱負，更配合 VR 自由性與高張力之特性，設立「最佳 VR」（Best VR）、「最佳 VR 體驗」（Best VR Experience〔for interactive content〕）、「最佳 VR 沉浸式線性敘事」（Best

▲ 第 74 屆威尼斯影展主視覺

圖片來源：https://reurl.cc/jg2Kbn

▲ 第78屆威尼斯影展的虛擬展場

VR Story〔for linear content〕）三類獎項，其中脫穎而出者，即授予該展歷來最為影像工作者追逐的最高榮譽——金獅獎座。

　　威尼斯影展自 2017 年開始，首次舉辦 VR 虛擬實境單元，其中「最佳 VR 單元」的入圍標準大多著重於作品的整體性，包含故事線性、動畫設計、聲音配樂等；因此，對於 VR 作品的完整度要求相當高。另外，在「最佳 VR 體驗」的單元範疇內，係較針對觀者與使用者進入作品後，作品與觀者間的互動情況，涵蓋了操控性、流暢度、動作效果等；以上兩種不同類型的 VR 單元，在在考驗著導演和整體團隊對 VR 軟硬體調校實力、想像力及技術實踐力等諸多挑戰。

　　時隔三年，威尼斯影展於 2020 年將獎項名稱從 Venice VR 更名為 Venice VR Expanded，強調 VR 發展之於威尼斯影展的重要性。在Covid-19疫情肆虐下，各國觀光客和旅遊人潮大受影響，跨國交通受疫情衝擊停擺，威尼斯影展官方改以線上遠端沉浸式體驗辦理盛會，不僅將 VR 電影獎項的選拔與正式競賽線上化，也在全世界設置實體展覽場域以展出作品，亦透過 VR Chat 在 VR 世界裡建造擬仿還原威尼斯影展的空間。其中值得說明的是，VR Chat 是一款由格雷厄姆・蓋勒（Graham Gaylor）與傑西・荷德瑞（Jesse Joudrey）開發的虛擬實境遊戲，每位玩家能建立屬於自己的 3D 角色模組，並在遊戲中與其他玩家交流。藉此，欲參觀威尼斯

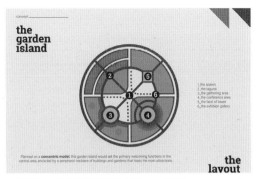

▲ 第78屆威尼斯影展虛擬展場layout配置

▲ 因應全球疫情，主辦方透過VRrOOm在VRChat打造了高還原度的虛擬島嶼替代實體島嶼

影展的觀眾僅需創造替身（avatar），便能在擬仿的威尼斯影展空間穿梭與觀展，其規模、抱負、與時俱進的嘗試態度，造就其最高殿堂的榮耀性——這樣的嘗試，如今已成為即將到來的未來。讓我們快轉至一年後的 2021 年 10 月中，網路科技巨擘臉書（Facebook）計畫在未來五年於歐盟境內雇用一萬人來建立「元宇宙」（Metaverse）。臉書執行長馬克・祖克柏（Mark Zuckerberg）公開宣示公司將轉型為「元宇宙公司」。「元宇宙」一詞來自於美國科幻小說家尼爾・史蒂文森 1992 年出版的作品《潰雪》（Snow Crash）。在這個網路虛擬現實中，人們會以自己設計的替身形象出現，從事各類活動。如同網路一樣，「元宇宙」是一種集體的、互動式的永遠現在進行式，不受任何人的控制。這正是「虛擬現實」與真實世界交互作用的最終型態，當我們回顧 2020 年威尼斯影展推出的 VR Chat，亦正是一窺未來元宇宙時代來臨的一場預演。

除技術與平臺方面的突破之外，威尼斯影展亦與各國主要城市合作，包含杭州、日內瓦、莫斯科、巴黎、巴塞隆納、阿姆斯特丹、波特蘭、摩德納、柏林、哥本哈根、蒙特婁、伊斯坦堡、皮亞琴察與臺北等城市，皆取得共同播放的合作機會，透過世界各地的眾多機構播放，數個城市據點成為助力，由點至線、由線成面，形成專屬於威尼斯 VR 成果的廣袤衛星網絡。

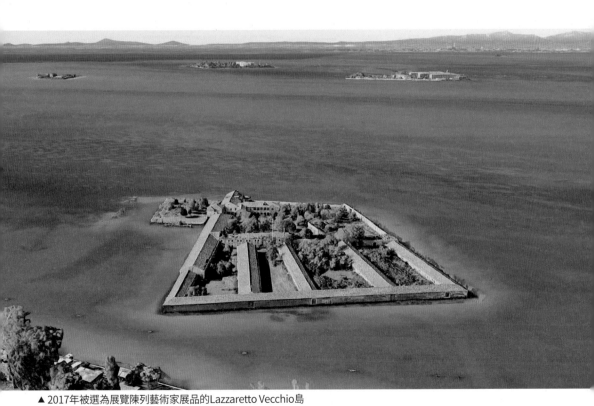

▲ 2017年被選為展覽陳列藝術家展品的Lazzaretto Vecchio島

圖片來源：https://submarinechannel.com/venice-film-festival-virtual-reality-competition/

一座專屬 VR 的夢幻島嶼：科技殿堂 Lazzaretto Vecchio

談到威尼斯影展，除了與各位讀者娓娓道來其歷史背景與大膽開創外，更絕對不能不提舉世聞名的「威尼斯雙年展」，包含：藝術、電影、建築、音樂、舞蹈、劇場等六大領域，而威尼斯影展深入電影領域，延伸作為威尼斯雙年展中的一個環節。

承前文所言，威尼斯影展力求突破，於 2017 年始將 VR 設為正式競賽單元，因此陳列地點也根據增設另行規劃，最終主辦單位選定鄰近原場地麗都島附近的一座島嶼「Lazzaretto Vecchio」。這座島嶼在十五至十七世紀時，曾被規劃為特別隔離區，以隔離麻風病人為名廢置百年，百年後一掃神祕氣息，憑藉影展之名向世界展露風光。由於首次開放，基於小島詭譎而神祕的背景，當時與我一同前往的妻子在首次登島時，還曾身感不適，搭乘救護船返回麗都島。說也奇怪，所有不適症狀立刻解除。第二天再次鼓起勇氣前往時，特別備妥平安符才順利登島，回想起來仍是一段印象深刻的插曲。

至今 Lazzaretto Vecchio 島上仍保有古樸的傳統建築與環境，在主辦單位的重新布置下，傳統與創新科技的世代交融，使人們印象中「被隔離的島嶼」華麗轉身蛻變為嶄新的科技藝術殿堂，想來這樣的反差似乎與世上最古老的影展「威尼斯影展」的脫胎換骨相互呼應。

▲ 在Lazzaretto Vecchio島嶼上的展覽現場

我與蘿瑞在 2017 年 6 月以耗時兩年完成的《沙中房間》一作進行投件，7 月便得知入圍，《沙中房間》從全球 103 件投件作品中脫穎而出，獲得與其他 21 件優秀作品一同入圍展出的機會。對於首次入圍國際影展的我來說，「入圍」是一種朦朧而模糊的概念，與學習美術出身的妻子在布展、評審觀賞、實體體驗等方面，有如初來乍到般新穎。所幸蘿瑞先前擁有動畫片與紀錄片的入圍經驗，讓我們得以安定步伐、按部就班完成設置。過程中，蘿瑞不僅是合作夥伴，更扮演導師的角色，引導我們一步步將事前準備做齊。

　　完成所有事前布置後，觀眾便能透過接駁小船往返麗都島與 Lazzaretto Vecchio 兩地，主辦單位規範的展間並不大，約略是一個攤位的大小，我們搭起帳篷，將《沙中房間》的粉筆字視覺延伸到帳篷布面上，讓觀眾在戴上頭顯進入虛擬世界前，便能先感受《沙中房間》將呈現的氛圍。展覽採預約制，報名狀況十分踴躍，對於 VR 體驗，觀眾內心的新奇過癮都寫在臉上——也成為我後來回憶起 Lazzaretto Vecchio 小島時，一道永留心中的奇妙風景。

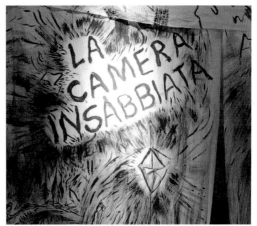

▲ 《沙中房間》VR的展示攤位，由Laurie Anderson
手繪在白色帳篷上進行佈置。

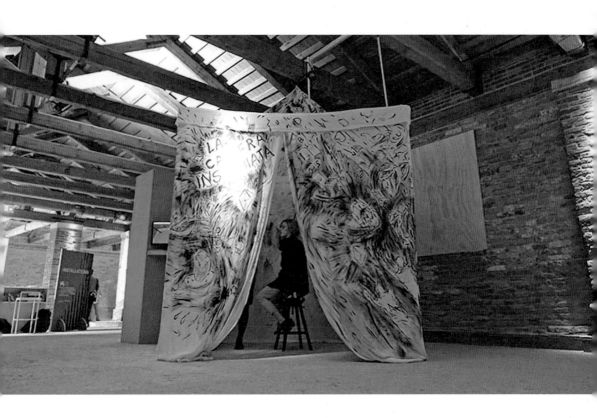

▲ 2019年黃心健以獨立創作《失身記》VR入圍第 76 屆威尼斯影展，(左起)《失身記》VR製作人-曹筱玥、導演-黃心健、VIVE Arts 負責人張忠為及其友人

踏上紅毯，摘下金獅

　　無論國內外各類頒獎典禮，最受矚目的橋段必然是「走紅毯」盛事。照片中是入圍威尼斯影展的我、蘿瑞與妻子。在我們眼前入場的盡是國際巨星，紅毯兩側聚集了粉絲與來自世界各地的眾多攝影師，在鎂光燈及粉絲的吶喊聲圍繞下，當主持人唱名 VR 單元的入圍者時，或許是因為 VR 首次被納入獎項尚未被廣知，亦或是觀眾對眼前我的東方臉孔感到陌生，輪到我們步上紅毯時，相較於稍早明星的入場盛況，顯得安靜許多。有趣的是，因為是首次走紅毯，在毫無經驗的狀況下，也來不及安排自己的攝影師，這張紅毯合影還是事後透過網路向其他攝影師購買而來，想來是畢生難忘的趣事之一。不過面對頒獎這樣糊塗又有趣的喜事，我暗想，未來若有機會再次得獎、多走幾次紅毯，應該便會「習慣」又「熟練」一些吧！

　　頒獎典禮安排在紅毯盛事之後的數日，當主持人在頒獎典禮上揭曉「Best VR Experience最佳體驗大獎」得獎作品是《沙中房間》時，我當下的心境除了滿滿的感謝之外，更從心底湧出一股純粹的感動及喜悅！這座金獅獎項對於臺灣 VR 發展，無疑是一份莫大的鼓勵！一方面雀躍作品為臺灣爭光，一方面也深深感謝在跨國創作《沙中房間》的兩年間，照拂支持的文化部、政治大學、宏達電等單位。

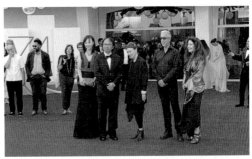

▲ 第 74 屆威尼斯影展紅毯拍攝 (左起) 《沙中房間》VR
製作人-曹筱玥、導演-黃心健、蘿瑞・安德森(Laurie
Anderson)、威尼斯影展VR策展人米歇爾・萊哈克
(Michel Reilhac)、和利茲・羅森泰(Liz Rosenthal)

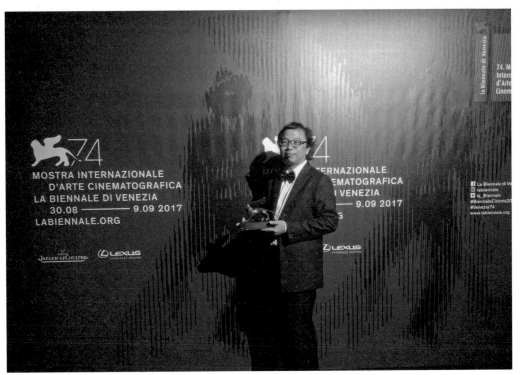

▲ 第74屆威尼斯影展VR得主黃心健受獎

繼 2017 年獲得金獅獎榮譽後，2019 年我以《登月》、《失身記》再次入圍，展期中吸引國內外媒體的熱切矚目，參觀人數近兩千人。

　　雖然本次參展未再抱回金獅獎，卻開拓與新媒體空間、當代美術館、學術單位與 VR 技術的軟硬體公司等多元的合作，獲得許多獎項之外的美好回音。綜觀威尼斯影展近年於 VR 領域探索漸趨成熟，其 VR 地位顯然已成為新媒體藝術與傳統電影間跨域整合的里程碑。臺灣在 VR 藝術領域的貢獻，也一步一腳印讓世界看見，不僅展露臺灣在藝術創作與 VR 科技發展上的實力，更附帶許多硬體設備上的優勢。期待在不遠的將來，能有更多志同道合者投入科技藝術、匯聚 VR 的藝術創作能量，消弭科技知識的落差，在國際舞臺上更加嶄露頭角。來自亞洲小島的我，前往遙遠的小島上展現作品，最終得到國際影展最高榮耀，相信可以鼓舞更多這座寶島上的人，讓我們一起與 VR 前進世界！

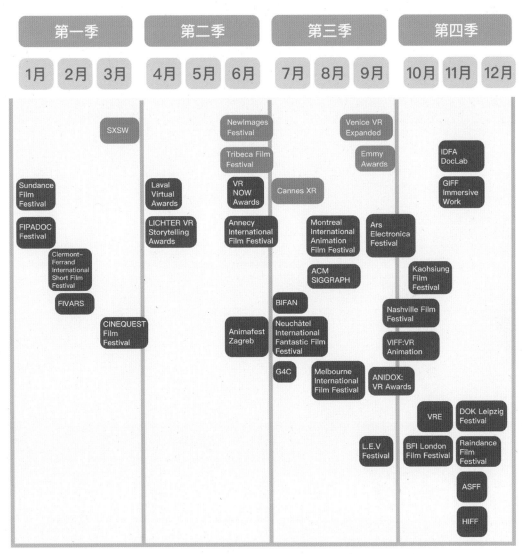

第一季			第二季			第三季			第四季		
1月	2月	3月	4月	5月	6月	7月	8月	9月	10月	11月	12月

SXSW

NewImages Festival

Venice VR Expanded

IDFA DocLab

Tribeca Film Festival

Emmy Awards

GIFF Immersive Work

Sundance Film Festival

Laval Virtual Awards

VR NOW Awards

Cannes XR

FIPADOC Festival

LICHTER VR Storytelling Awards

Annecy International Film Festival

Montreal International Animation Film Festival

Ars Electronica Festival

Clermont-Ferrand International Short Film Festival

Kaohsiung Film Festival

ACM SIGGRAPH

FIVARS

BIFAN

Nashville Film Festival

CINEQUEST Film Festival

Animafest Zagreb

Neuchâtel International Fantastic Film Festival

VIFF:VR Animation

G4C

Melbourne International Film Festival

ANIDOX: VR Awards

VRE

DOK Leipzig Festival

L.E.V Festival

BFI London Film Festival

Raindance Film Festival

ASFF

HIFF

*各影展準備時程參考如圖，實際情況以主辦單位公告為主

參加難易度　易　難　極難

▲ 國際各大影展投件一覽表，本書作者繪製

坎城影展

Festival de Cannes

▲ 2021 Cannes XR線上頒獎典禮

為實踐自由夢而生的影展

依傍著海岸線，初夏燦爛的陽光從棕櫚樹葉間的縫隙穿過，縷縷灑在熙攘街道上，形成粼粼光斑。每年五月時節，一閉上眼，腦海總是浮現 2019 年初夏受邀至法國坎城影展參加「導演雙週」（法文：Quinzaine des Réalisateurs）展演的畫面。位在南法度假勝地的坎城於 1946 年被選為影展舉辦地，歷經數次改名，直到 2002 年，官方才正式定名為「Festival de Cannes」（坎城影展）。為此，主辦單位特別建了可容納三萬餘人參與的節慶宮（Palais des Festivals et des Congrès）作為坎城影展主會場，這座白色建物每年固定邀集全球電影工作者參與盛會，為電影藝術寫下一頁又一頁的歷史。

提及坎城影展創立的初衷，勢必要介紹法國人菲利浦・艾朗傑（Philippe Erlanger），作為當時法國政府教育與藝術部（等同文化部）與威尼斯影展法國國家代表，因感於影展受制於納粹與義大利法西斯主義的政治運作，為守護藝術文化中立客觀的立場，勇敢向部長提出在法國開辦另一個全新風氣的電影節，旨為電影藝術另闢舞臺。該提案迅速被認可，也同時受到英美兩國的支持；坎城影展付諸成形，披戴復興全球電影產業、為電影人提供國際舞臺的目標，肩負自由世界嚮往的電影夢。

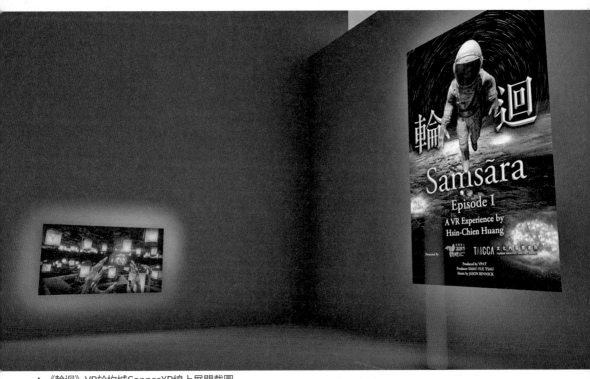

▲ 《輪迴》VR於坎城CannesXR線上展間截圖

關注沉浸式技術與電影內容的 **XR** 單元

　　作為歐洲三大影展之一的坎城影展，對新技術崛起的接納態度跌破外界眼鏡，過程中不斷探索電影技術的前延。影展 70 週年即嘗試引入 VR 短片，並在 2016 年舉辦「VR Days」展映活動，電影節活動不乏知名 VR 公司（如 Oculus StoryStudio、Penrose、Baobab等）參與。到了 2019 年，正式規劃了 XR 單元（Cannes XR），Cannes XR 從一開始的市場展，擴大獨立為 Cannes XR 單元，在節慶宮另闢了一處場地作為 VR 展映地，邀集各國導演、電影工作室、XR 藝術家、獨立製片人、科技公司與電影發行商齊聚一堂，共創 XR 技術應用的整合。我和林強合作的《失身記》於同年在 XR 單元上映播放，亦榮幸與蘿瑞共同受邀「導演雙週」（Quinzaine des Réalisateurs）：與坎城影展平行的獨立影展。

　　時間來到 2021 年，也就是撰寫、籌備此書的時刻，坎城影展首度與法國巴黎新影像藝術節、美國翠貝卡電影節攜手合作，共同組織「XR3」的堅強陣線，吸引更多國際影人與觀眾相互交流。

▲《輪迴》VR導演- 黃心健頭戴VR線上參加Cannes XR
頒獎盛會

▲ 坎城 CannesXR 線上展間截圖

Cannes XR單元亦在超現實博物館（Museum of Other Realities, MOR）舉辦系列線上展覽。MOR是針對沉浸式內容衍生的線上展演空間，結合展演活動、社群連結與數位分享的複合功能。擁有 VR 頭顯的觀眾從 Steam VR 或是 HTC Viveport 下載 Museum of Other Realities 的應用程式，便能隨時隨地觀看展覽。2021 年坎城影展 XR 單元更進一步與 Veer 公司合作，於中國北京、上海、重慶、深圳與南京五大城市舉辦線下的實體展出（Offline Showcase），強調虛實整合，將實體展覽與線上展出並行，使其能見度更加廣泛。

平行於坎城影展的「導演雙週」

「導演雙週」自坎城影展發展而出，歷史起於 1960 年代，除了歐洲引領的電影產業外，世界各地的電影文化蓬勃發展，有如百家爭鳴、各具特色。在傳播尚未如此便利、法國政治動盪的時代，三大影展並未完全接收來自亞洲、非洲與南美洲的非主流元素。1968 年爆發法國五月革命，巴黎激烈流血衝突不斷，大量罷工、遊行、占領大學與工廠的抗爭行動愈演愈烈，除了重創法國經濟外，對電影產業更是一大打擊。面對這樣的抗爭活動，當時坎城影展仍照舊舉辦，許多電影工作者與新銳導演不滿坎城影展對衝突行動置若罔聞，紛紛表示不滿，甚至發起抵制行動，造成當年的坎城影展被迫提早結束。

▲ Steam、VIVEPORT、Oculus用戶可以在坎城影展期間，登錄《Museum of Other Realities》，觀看2021年Cannes XR 入圍的作品。

圖片來源：https://store.steampowered.com/app/613900/Museum_of_Other_Realities/

▲ 法國於1946年首度舉辦坎城影展暨電影獎，被公認為世界三大影展之一，至今已成為國際上最具影響力的影展之一。

圖片來源：https://www.adweek.com/agencyspy/how-cannes-renovations-could-transform-the-canneslions-festival/160966/

爾後電影導演們與影展討論重整風氣未果，便另創電影導演協會（SRF，全稱為 Société des réalisateurs de films），並於隔年（1969）創立導演雙週展演。首屆導演雙週以「自由的電影」為主題，象徵坎城影展在分裂後蛻變新生，目的並非「反影展」（counter festival），而是打破過往的標準與藩籬，以開放的態度接納非官方電影的參與，吸收各地電影特色，以海納百川之姿為坎城帶來一抹新風貌。

　　創立至今，導演雙週在電影圈仍具備舉足輕重的影響力，現今以放映全球各地長短片與紀錄片為主。我十分榮幸受到第五十一屆導演雙週藝術總監保羅・莫瑞提（Paolo Moretti）的邀請，本次展出的三件 VR 作品包含：獲得第七十四屆威尼斯影展虛擬實境最佳體驗得獎作品的《沙中房間》，以及《登月》與《高空》。

　　佈展測試時，我嘗試以 VR 模擬展場走道，導入空間幻覺模式，並將展出作品的三種場景移植到模擬的走道空間，其優異效果令我內心十分欣喜。這項測試完整萃取 VR 技術虛實轉換的優勢，讓我在正式佈展時事半功倍。

　　若將 VR 視為生活中的魔幻體驗，每次穿脫頭顯裝置都像一場儀式，參與的觀眾之於 VR 頭顯，彷如羅蘭・巴特（Roland Barthes）提出的「此曾在」（That-has-been）概念，這場儀式同時連結過去與現在，並以一種真實的狀態在此時此刻、在這裡發生，我們沉浸在時間裡、

▲▼ 2019坎城影展 導演雙週展覽會場，現場共展出黃心健導演的三件VR創作
《登月》、《沙中房間》、《高空》(依展間排序)

▲ 照片中為(左二)策展人保羅・莫瑞提(Paolo Moretti)與(左三)利茲・羅森泰(Liz Rosenthal)

▲ 2019坎城影展 導演雙週展覽開幕現場(左起) 蘿瑞・安德森(Laurie Anderson)、黃心健

漫步於空間中，身體的真實感知之於時間與空間，更像是一種幻覺，從觀者踏入展間的那刻起，身體彷如進入一座全景畫空間，在現實與虛擬交錯間，這個儀式將人的感知帶入我以三段故事建構的三種世界內，透過這般真實與虛幻相間的真實，我的故事與觀者的連結就此建立。

使用電腦模擬的展場設計，在佈展時間緊迫的今天，前製作業先將展場的輸出與空間安排在電腦與VR中模擬完成，並以此與展覽單位溝通，已經是我們的標準流程。

從入圍到摘下獎座：讓世界再一次看見臺灣

作為首次在坎城影展展出的臺灣 VR 作品，這次的展演廣受好評，包括坎城市市長大衛・利斯納（David Lisnard）、威尼斯影展 VR 策展人利茲・羅森泰（Liz Rosenthal）、《鳥人》名導阿利安卓・崗札雷・伊納利圖（Alejandro González Iñárritu）、法國電子音樂教父尚・米歇爾・賈爾（Jean-Michel Jarre）與妻子鞏俐、電影《地心引力》名導艾方索・柯朗（Alfonso Cuarón Orozco）等知名人物都親自到訪。這次的展演就像擰開積蓄已久的水龍頭，我們對於 VR 科技的熱情有如水柱傾瀉而出，波光粼粼地奪取世界的注目。更令人雀躍的是，這次的展演帶來更多策展人的邀約，為臺灣 VR 帶來更多正向循環的能量。令人喜悅的驚喜接踵而至，此時恰巧是坎城影展公布入圍的時節，我的另一項作品《輪迴》不僅入圍坎城影

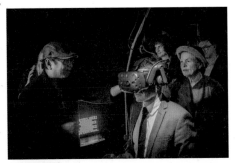

▲【貴賓體驗】
法國坎城市市長大衛・利斯納（David Lisnard）
體驗黃心健導演的VR作品

▲【貴賓體驗】
《鳥人》名導阿利安卓・崗札雷・伊納利圖
（Alejandro González Iñárritu）

展 Cannes XR 單元，更從十六部精采的入圍作品中脫穎而出，獲得 2021 年最佳 VR 敘事大獎（Best VR Story）殊榮。我想凡事冥冥中自有定數，在執筆坎城影展參展經驗這段回憶時，新的機緣再次到訪，令人莞爾又喜不自勝。

傳統電影的跨域結合需要深厚的技術底蘊，這座獎項對於臺灣沉浸科技的肯定，證明臺灣不乏與國際一爭的能力。透過一樁樁肯定，步步拓展臺灣 VR 國際間的一席之地。我想，不用再過太久的時間，VR 在電影節的地位必將不容忽視。

▲【貴賓體驗】
電影《地心引力》名導
艾方索・柯朗（Alfonso Cuarón Orozco）

▲【貴賓體驗】
法國電子音樂教父尚・米歇爾・貴爾
（Jean-Michel Jarre）與妻子羋俐

奧地利電子藝術節
ARS ELECTRONICA FESTIVAL

▲ 晨霧中的奧地利電子藝術中心

縈繞在理性科技的感性藝術最高榮譽：
奧地利電子藝術節

　　常言道：科技來自人性。每每看見科技與當代藝術產生的交會，都是一束理性與感性交織的火花，將 0 與 1 的程式語言，轉化為刺激感官的藝術形式，用理性的科技作為感性敘事的媒介，既矛盾又充滿魅力。

　　2020 年 9 月，我收到了來自奧地利的捷報，《失身記》在奧地利電子藝術節中獲得了榮譽獎（Honorary Mention），得獎的感覺如夢似幻，我一剎那恍惚……《失身記》從九十個國家、三千兩百件優秀提案中脫穎而出，這是自 Covid-19 疫情以來最令人振奮的消息！

　　對運動員而言，奧林匹克運動會無疑是最頂尖的競技殿堂。回歸科技藝術領域，奧地利電子藝術節自 1979 年創辦以來，密切關注全球藝術、科技、社會發展的交互影響，作為科技藝術的最高盛會，向來有「電子藝術界奧斯卡獎」的盛名。二戰結束後，奧地利電子藝術節為加深與社會的互動性，將基礎設施改建為藝術節場館與節慶活動，舉辦地點是位於多瑙河上游的都市林茨（Linz），場館平日作為美術館，藝術節期間則將觸角延伸至整座城市，舉城歡慶數位藝術的慶典，進一步帶動地方觀光。

　　奧地利電子藝術節每年都會選定一個主題，主題通常圍繞著已成熟或醞釀中、對社會深具影響的議題。1987 年首次頒發電子藝術大獎（Prix Ars Electronica）；1996 年成立了未來藝術實驗室（Ars Electronica Futurelab），對科技藝術的普及化不遺餘力，其明確的定位每每

▲ 奧地利電子藝術節運用數位科技，串連全球120個據點組成的《In Kepler's Gardens克卜勒的花園》

圖片來源：奧地利電子藝術節官網截圖

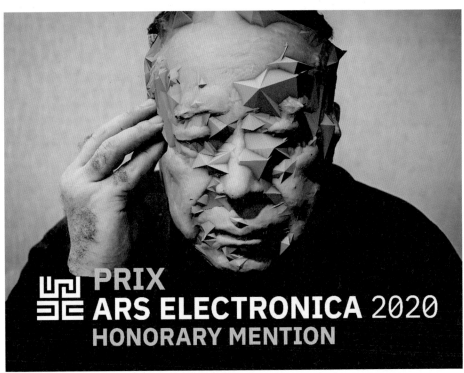

▲ 《失身記》VR獲頒2020年奧地利電子藝術節榮譽獎（Honorary Mention）

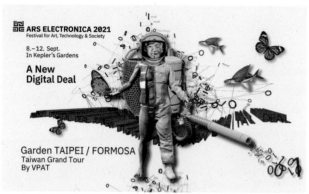

▲ 2021 奧地利林茲電子藝術節【台北/福爾摩沙花園】主視覺

發人省思，扎實的根基亦奠定未來發展的多樣性。從奧地利電子藝術節延伸而來的電子藝術大獎、未來博物館與未來實驗室，一躍成為國際媒體文化的藝術重鎮。

睜眼即幻境，共築沉浸式劇場：8K Deep Space 專區

從 2020 年至今，疫情的肆虐不僅改變了人們的社交模式，我們看待藝術的方式也在根本上產生變化。為此，奧地利電子藝術節也祭出因應對策，2020 年運用「Mozilla Hub」舉辦線上展覽，似乎因為成效不佳沒有沿用；但是同年度舉辦的《進入克卜勒的花園》（In Kepler's Gardens）主題，邀集遍布全球的一百二十個據點組成了一座「電子花園」，以虛擬形式舉辦線上展覽，2021 年則以「A New Digital Deal」宣言重現。

主辦方十分重視臺灣的 VR 能量，我有幸收到邀請，以策展人身分成為電子花園中的一環，在臺灣以《台北花園：台灣萬花筒》（Taipei Garden：Kaleidoscope of Taiwan）為主軸策劃實體展覽，以匯聚臺灣 VR 創作動能的契機作為發想，我們號召一眾優秀的臺灣導演及製作團隊，推出了十二支不同形式的 VR 作品，除了我參與製作的《失身記》、《郭雪湖：望鄉三態》之外，另有邱立偉導演《小貓巴克里》VR、王世偉導演《百年蜃樓尋妖記》VR、胡縉祥《Upload not Complete》VR 互動藝術等，IP 內容涵蓋臺灣在地的原生文化與視覺特色，如

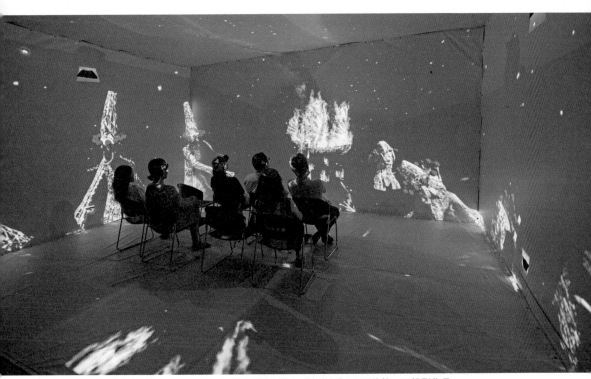

▲ 奧地利電子藝術節打造8K Deep Space專區展出黃心健由《失身記》VR延伸的五面投影作品

自然、環境、歷史、民俗、政治、文化和旅遊等，強調現代科技在藝術中的應用，以及與臺灣寶貴文化資產之間的互動。疫情期間臺灣組建了多支「國家隊」聯手抗疫，我想，我們的隊伍若自詡為「臺灣 VR 藝術國家隊」，也不為過。

主辦單位與我決定突破過往模式，在文策院的協助下，我們嘗試使用動態捕捉技術，打造 8K Deep Space 專區，以新作《穿越身體》（Through the Body）作為文本，呈現使用兩組 8K 影像，一組投影在牆面上、一組投影在地板上，藉此嘗試，觀者不需透過 VR 裝置，僅須置身其中就能享受身歷其境的觀影體驗。這樣的嘗試破解 VR 僅限一人使用的藩籬，容許多人同時進入文本，並共同在線歷險。觀者從過去眼睛感官至全身感官的間接參與，提昇為直接且全身的感官體驗，人浸身在其中，或站、或坐、或躺，憑自由意志隨意暢遊，我想構建的，就是這麼一座讓觀者完全沉浸其中、享受光影與樂聲的獨立宇宙。

因應 2020 年《進入克卜勒的花園》主題，2021 年主辦單位串連多國城市，將每座城市都構思成一座花園，我身為臺北花園的策展人，分別以三個方向進行策展活動：食壤計畫、網紅與意見領袖、臺灣的新媒體藝術。

▲ 透過8K高畫質投影技術，讓觀者不需配戴VR裝置，亦可擁有身歷其境的觀影體驗

▲《穿越身體》沉浸式投影
於世界各地巡展

▲「食壤計畫」以各國土壤，表現帶來營養、構成我們身體的風土。

　　如同前陣子紅極一時的社交平臺漸凍人應援活動，「食壤計畫」以主辦單位「Taste Your Soil」概念為延伸，以行為藝術作為開端，號召各地人們親身參與計畫。「Taste Your Soil」中譯為「食壤」，主辦單位搜集各國的土壤，並在奧地利的博物館展示各國風土與人文故事。舞蹈家張逸軍（Billy Chang）親身前往台北陽明山擎天崗、竹子湖與小油坑等三處，真切地與大地土壤互動。土壤為所有生物死後分解、與礦物混合後的物質，它既是生命的終點，也是孕育生命的起點。土也是沉積的歷史，從古至今，物質一代一代地反覆風化、蝕刻於土地之上。最終，張逸軍親身品嚐土壤，用自己的肉身，以最直接的方式感受屬於在地獨特的風土味道。

　　在網紅與意見領袖計畫中，我邀請了臺北大數據中心及小智研發分享他們的移動式垃圾與回收處理專案。而在臺灣的新媒體藝術計畫中，選擇擴大邀請二十二位傑出的電子藝術家與設計師，將優秀的臺灣作品介紹給全世界。

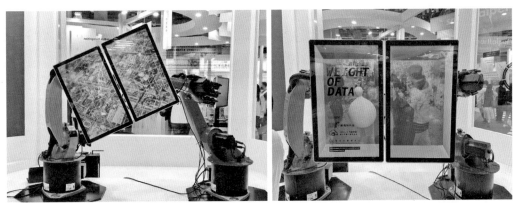

▲臺北大數據中心(TUIC)、黑川互動科技以及樂飛特科技，三方共同協力製作的跨域作品《資料的重量》。

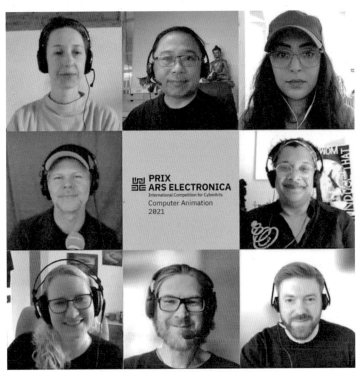

▲ 黃心健參與2021奧地利電子藝術節評審線上討論中 (上排左二)

2021 年奧地利電子藝術節宣言
「A New Digital Deal — How the Digital World Could Work」

在 2020 年獲獎並策劃實體展覽後，我與奧地利電子藝術節的連結更加緊密，2021 年我受邀擔任年度主題「A New Digital Deal」的評審，觀看來自世界各地多元豐富的作品，帶給我的震撼與衝擊難以言喻，在藝術與科技緊密纏繞的現代社會中，奧地利電子藝術節一直是激發創作者前進的動力。在此，開拓了來自世界各國藝術家、科學家、社會理論家、機械或電子工程師的實驗場域，各式專業激盪出的碰撞與火花，導向各種不凡的想像。除了審查時讓我動容的作品外，也深刻感受到主辦方對於當前世界議題的重視，例如性別、膚色與保障弱勢族群等，脫穎而出的作品除了凸顯自身國家文化之外，探討的議題能引起全世界共鳴也是必備條件之一。

台北／福爾摩沙花園線上展覽

每年年度主題的訂定，都是一個構思、自我省視與懷疑的時刻，藝術節本身更如橋樑般，串聯各地的創作者，如同前文提及，科技與當代藝術的交會，一直是擺盪在理性與感性之間的衝撞，科技充滿蓬勃的動能，藝術則散發令人著迷的氛圍，兩者合作構築出無限可能的新觀點，

Countires of Submissions 2021

From 86 countires in the Prix Ars Electrionca
From 96 countreis in the STARTS Prize

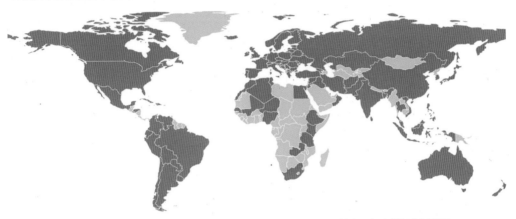

▲▼ 2021年奧地利林茲電子藝術節各國報名狀況分析資訊
圖片來源：ARS ELECTRONICA FESTIVAL奧地利林茲電子藝術節大會提供

Submission Numbers 2021

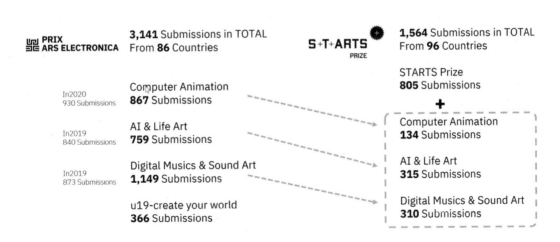

PRIX ARS ELECTRONICA

3,141 Submissions in TOTAL
From **86** Countries

S+T+ARTS PRIZE

1,564 Submissions in TOTAL
From **96** Countries

STARTS Prize
805 Submissions

+

In2020
930 Submissions

Computer Animation
867 Submissions

In2019
840 Submissions

AI & Life Art
759 Submissions

In2019
873 Submissions

Digital Musics & Sound Art
1,149 Submissions

u19-create your world
366 Submissions

Computer Animation
134 Submissions

AI & Life Art
315 Submissions

Digital Musics & Sound Art
310 Submissions

Gender in Prix Ars Electronica

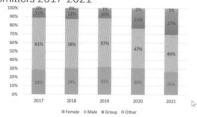

Submitters 2017-2021

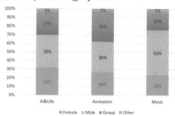

Submitters per Category 2021

同時也能加速拓展二十一世紀的數位藝術面向。我想,數位化意不在改變世界,而在於澈底改變我們如何看待世界,在無人駕駛、飛行出租車等高階科技技術出現後,有些人引頸期盼其普及化,也有人對此產生疑慮,在各派討論日趨熱烈的同時,今年的主題倒是引導眾人重新思考了數位世界的基礎面,再次定義我們希冀的數位世界是何面貌?「數位世界」又應該是什麼?以及數位科技蓬勃發展衍生的隱私問題,都是新世代的全新考驗。

　　就我的觀點而言,科技進步是必然的,我們不必特別對新技術感到興奮;相對地,我們反而應該對「能用它做什麼」感到興奮。就像 VR 之於我,是用來嘗試許多未盡想法的媒介,如何看待這些媒介,如何為它所產生的影響做好預備,如何思考它對經濟、社會、政治框架產生的作用力,才是我關心的所在。當代藝術佐以數位科技形成的加乘效果,日復一日的更新變化引人思辨,奧地利電子藝術節作為跨域人士交流的平臺,讓各式的可能性透過不斷地跨領域嘗試,突破局限。

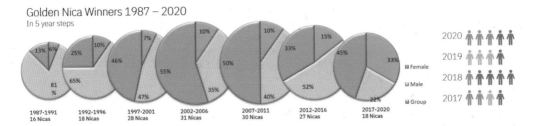

▲ 2021奧地利林茲電子藝術節報名者資訊分析

圖片來源：ARS ELECTRONICA FESTIVAL奧地利林茲電子藝術節大會提供

　　本次有幸參與奧地利電子藝術節的評審工作，雖然美其名是擔任評審，但我更覺得是個謙遜學習、推薦優秀作品的過程；我從自己的臺灣在地文化出發，與國際專家討論彼此的觀點與考量，並盡力理解不同的觀點，發掘其人文與藝術價值。許多時候我折服於其他評審的觀點，我也為個人非常喜愛的作品投以支持，在多元觀點的相互激盪下，更得以一窺國際競賽評審的重點。我歸納出本次經驗的三件事，分別是：

　　一、入圍與得獎者在各地區、族群、性別與弱勢族群的平均分布（同時也包括評審的背景、性別與地域）──試圖讓整體競賽忠實反映這個世界的文化組成面貌。

　　二、科技與新媒體對世界重要議題的覆蓋──古人有云：「放諸四海皆準」，我想，「四海」指的就是如今的世界，而能放到世界都能稱之為「準」的議題，一定是扣緊時代脈動、全體人類都共同關心的重要課題，在這次的作品中，我們也非常明確地看到這個面向。

　　三、技術於人文感性方面的巧妙運用──我們必須回到本次奧地利電子藝術節的核心宣言「A New Digital Deal — How the Digital World Could Work」（新數位局勢──數位世界如何運作）。

　　綜上所述，這三項觀察與心得環環相扣，與其說我有幸擔任評審工作，不如說我更加幸運能近距離向這些優秀專家與藝術家學習，而且深有所得。

▲《輪迴》XR 獲美國西南偏南影展 SXSW 評審團獎

八〇年代末的音樂祭傳奇
——西南偏南藝術節

　　2021 年 3 月 20 日凌晨時分，我與妻子收看著美國西南偏南影展的線上頒獎典禮，當宣布《輪迴》獲選影展「虛擬劇場」（Virtual Cinema Competition）項目「評審團獎」（Jury Awards）時，我難以壓抑激動的心情，直到致詞時心緒依然澎湃，久久不能平復。

　　西南偏南影展，嚴格來說是西南偏南藝術節（South by Southwest，簡稱SXSW）的一環，音樂節、影展、藝術展、科技博覽會及創意產業商展共同組成了現今的 SXSW。追本溯源，SXSW 一開始並非人人耳熟能詳的電影節，而是專屬美國德州奧斯汀（Austin）的大型音樂祭。創立於 1987 年的 SXSW 正值八〇年代獨立搖滾與地下樂團興盛的年代，創辦人有感於家鄉許多未被世界看見的傑出樂團，SXSW 音樂節就此誕生，創辦人期望藉著規模不大、但特色獨具的音樂節，吸引更多音樂經紀人前來挖掘新星。

　　初聽到 SXSW 名號的人或許稍微摸不著頭緒，若有讀者曾看過希區考克的懸疑片《西北偏北》（North by Northwest，又譯《北西北》），也許能猜出兩者的關聯，事實上《西北偏北》一片正是取景於德州，而奧斯汀的地理位置則位於美國國土西南偏南方，可以說 SXSW 以這位驚悚大導的片名作為靈感延伸命名，而後，SXSW 音樂節一炮而紅，一舉成為全國關注的音樂祭典。

▲ 電影《西北偏北》（North by Northwest）主視覺
圖片來源：https://www.goldmall.gr/sti-skia-twn-tessarwn-gigantwn-cine-apollwn-14040

不劃地自限，自音樂蔓延發展到電影與互動領域

隨著音樂節規模逐漸擴大，知名贊助商如 Pepsi、IBM 紛紛入資，SXSW 的地方音樂逐步昇華到主流音樂領域，隨之舉辦的活動也不僅限於音樂表演，講座論壇亦成為活動中的一環。九〇年代中期，藝術節跟上了新近掀起的科技潮，加入了「電影與互動」（Film & Interactive）單元。

因其地理位置瀕近德州丘陵地形起點，以「矽丘」之稱的奧斯汀，城內涵括多間高科技企業公司，與美西的「矽谷」相互輝映。主辦單位有感於新科技發展的契機，後續藝術節更將「電影」、「互動」獨立為各自單元，於每年舉辦時均開闢各自專屬的體驗場館，舉辦至今，每一屆 SXSW 都成為產業議題的指標，其三大領域「電影、音樂、多媒體互動」備受世界關注。在Covid-19疫情的影響下，2020 年 SXSW 取消舉辦，2021 年則首度改為線上舉行（SXSW Online）。

▲ SXSW Online畫面
圖片來源：https://www.sxsw.com/exhibitions/sxsw-online-xr/

SXSW 精神：獨立、多元、瘋狂的電影

　　雖然 SXSW 於影展起步的時間較其他國際影展來得晚，但影展多元布局國際，即便是低預算拍攝的電影也有上映機會，不流於俗的風格亦成為另一派鋒頭焦點。到了二十一世紀，SXSW 憑藉其獨有特質在影壇占有一席之地，愈來愈多電影選擇在 SXSW 做世界首映，影展選片亦跳脫既定敘事框架，漸漸地與獨立、多元、瘋狂等名詞劃上等號，因其廣大的包容性，許多新銳導演從此嶄露頭角。作為重視科技與多媒體互動的藝術節，影展單元並沒有忽略跳脫傳統鏡頭語言的 VR 電影，臺灣也並非首次有作品入圍，2019 年在文策院的輔導下，趙德胤導演執導的《幕後》、與法國合製的 VR 動畫《Gloomy Eyes》以及綺影映畫臺法合製 VR 電影《囍宴機器人》，還有何蔚庭導演執導的《看著我》都是獲得入圍肯定的佳作。據我了解，每年 SXSW VR 競賽的評審陣容堪與三大影展齊名，在「沉浸式內容」有其代表性。幾年前，沉浸式技術尚未如此普及，對此有接觸或了解的觀眾相對較少，因此，這些預見 VR 新趨勢的影展，正扮演著 XR 發展生態中極為重要的苗床角色。

▲ 西南偏南SXSW影展評審團獎獎盃，呈現濃重的牛仔風

　　自十九世紀末法國盧米埃兄弟播放全世界第一部電影《火車進站》，嚇得觀眾紛紛從座位上跳起來，距今已一個多世紀了，現代社會中，任何人都可以走進電影院購票、支持他們喜愛的電影，或借助 Netflix 等串流平台觀影。電影的觀看已是稀鬆平易的日常行為。

　　如同電影的起源與發展，沉浸式內容還在成長的路途上，我很感謝這些影展創造機會，讓更多人對沉浸式體驗有進一步的接觸、進而產生興趣，這是一場帶著正向力量的循環，只要更多人關注這塊領域，就能產生不斷進步的契機。也許像電影《一級玩家》、韓國影劇《阿爾罕布拉宮的回憶》那般，人們隨時帶上微型設備即可走進另一座虛擬世界互動的日子，就在不遠的將來。

　　遊戲跨域、當代藝術、電影、音樂，或許在未來，各個專業領域的界線不再涇渭分明，SXSW 讓我看見藝術的各種想像，雖然近兩年未有機會親赴太平洋另一端參與盛會，但我總抱持著來年能親自前往影展現場的期待，除了 VR 影片之外，影展的其他項目都值得細細體驗，想必是比線上展覽更開闊的感官體驗。

其他重要參展經驗

新影像藝術節（NewImages Festival）

用新載具說故事——法國 **NewImages Festival**

　　時序倒回至 2019 年的 6 月夏天，我帶著四位學生搭上班機飛赴巴黎，應法國新影像藝術節（NewImages Festival）邀請，前往展示《失身記》。飛機降落在巴黎戴高樂機場跑道的那刻發出了巨大的「喀喀」聲，我的心裡彷彿也隨之一震——在這個以 VR 為主角的藝術節當中，我們將在專為臺灣 VR 設置的展區，與其他臺灣新媒體藝術家一同向各國人士分享來自臺灣的故事！

　　2018 年，在巴黎市政府支持下，整合原有的藝術節創辦新影像藝術節，大力推廣 VR、沉浸式內容、數位互動式體驗等新影像敘事，舉凡電影、紀錄片、數位影片、虛擬實境影片都是推廣的重點項目，倡導以新載具結合影像敘事。2019 年我首次到訪時，新影像藝術節方邁入第二屆，不似歐洲老牌影展或其他著名藝術節的淵遠流長，這個年輕的藝術節充斥著新穎與衝勁的氛圍。主辦方巴黎影像論壇（Forum des images）致力於影像推廣與教育，定期辦理影展、座談、工作坊等學術展演活動，歷時四年耕耘，新影像藝術節在巴黎的創新文化機構中已然舉足輕重，成為全歐最具指標性、XR 資源最完整的沉浸式藝術節。值得注意的是，主辦方規劃的 XR Financing Market（沉浸式內容市場創投）單元，推促世界各地的沉浸式藝術家共赴盛會，此單元不僅匯聚製作、提案、發行方和專業人士，更提供他們與創作者的媒合平臺，許多 XR 作品也因而被挖掘，讓資源確實挹注到藝術推廣及市場價值上。

▲《失身記》VR獲頒2020年巴黎新影像藝術節XR競賽單元
最大獎「金頭顯獎」，因為疫情期間改以線上頒獎
圖片來源：https://en.taicca.tw/article/6652b97c，取自TAICCA文化內容策進院

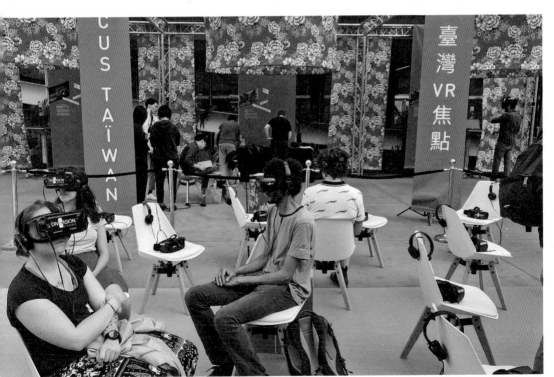

▲ 巴黎市中心大堂廣場(Les Halles)外特設《聚焦臺灣》（Focus Taiwan）專區，展示來自臺灣的VR創作。

其他重要參展經驗　　259

▲《失身記》上集受邀於2019年6月至巴黎
展出，照片中為法國導演妮娜‧巴貝爾
(Nina Barbier)現場進行體驗

《聚焦臺灣》（**Focus Taiwan**）

2019 年的新影像藝術節，會址位於鬧區的巴黎大堂廣場，巴黎大堂廣場現為現代化地下購物區，前身為中央市場，露天中心區低於街道高度，彷如一座大坑，步下階梯便能踏入沉浸式內容世界，是絕妙的場地。

當年的展場分為室內與戶外兩區，以《聚焦臺灣》為題的展區座落於戶外開放空間，展期共五天，因臺灣展區位於戶外，有效吸引諸多民眾前來體驗。同我在內，在場多位臺灣新媒體藝術家、影視產業人士合力進行展覽推廣，包括蔡宗翰導演的《主播愛你唷》（Live Stream from YUKI <3）、陳芯宜導演的《留給未來的殘影》（Afterimage for Tomorrow）等，許多前來體驗的觀者都是第一次接觸 VR，還不熟悉裝置的穿戴方式，新影像藝術節現場的工作人員操作熟稔，過程中給予很大的幫助，即使在測試日器材偶有狀況也能及時排除。

五天展期中，我們看到了主辦單位在推廣 XR 上的努力，每位工作人員都熱心專業地協助民眾進入沉浸式體驗的世界，亦是另一種感動。

▲ 居‧德波（GuyDebord）著作《景觀社會》
（La Société du spectacle）書籍封面

電影式觀看 vs VR 式觀看

　　我對陳芯宜導演的《留給未來的殘影》留下了深刻印象。作家居‧德波（Guy Debord）撰寫的《景觀社會》（La Société du spectacle）一書，其封面設計令人印象深刻：畫面中的所有人戴著 3D 眼鏡望向同一個方向，而在《留給未來的殘影》中，則出現了多名舞者戴著 VR 頭顯舞動的鏡頭。我發現兩者予人的感受都是如此強烈與震撼，據說這是陳導演難以割捨的片段。

　　當電影從傳統靜態觀看的形式進入了 VR 世界，對於初次接觸 VR 電影的觀者來說，衝擊感必定十分強烈，原先僅需隨著導演的視角投入故事，以旁觀者的角度欣賞，新崛起的 VR 電影卻打破了這個框架，觀者想先看什麼、想先聽到什麼，一切順序與排列組合，皆因個人的主動參與而異，觀者進入 VR 建構的虛擬世界後，相對於傳統被動式電影的參與，更容易將真實世界拋諸腦後。在這些影像建構的世界中，導演的觀念、觀眾的意志貼近現實的生活經驗，我們可能直接影響、介入，抑或是改變現實，也正是如此的特質，我在進入《留給未來的殘影》的世界時，特別覺得觀眾很容易反過來意識到，自己進入的是一處全新的影像世界。

相互接納，擁抱各國文化

新影像藝術節的目的，並非是為了主宰歐洲市場，亦不是為發展一種純粹的「歐洲敘事風格」。說來很有意思，我們或多或少耳聞過歐洲國家對美國文化的排斥與抵抗，其中崇尚自由精神的法國自然在列，是謂「電影產業不應僅僅奉好萊塢為主流圭臬」。

現如今透過串流平台，我們可以隨意在Netflix上欣賞來自法國、歐洲、亞洲的電影，而新影像藝術節彷如一個串流平台，內容豐富多元，不僅有單一類型的敘事風格，而是以「多樣性」作為其成功關鍵，一展法國想要走出歐洲、與其他國家對話的意圖。

作為法國踏足國際的一步，與臺灣合作自然是重要的一環。臺灣過去在硬體代工的傑出表現，時常讓世界對我們抱持「臺灣是產業鏈中的『服務商角色』」想法，但正如前文中反覆強調的概念，臺灣是世界上少見擁有完整沉浸式內容生態系統的國家，且對於亞洲、歐美等各國文化皆採取開放態度，對創新內容的嘗試挑戰更是不遺餘力。我想除了提供技術外，臺灣更有能力直接參與內容產業並進行生產。

透過 2019 年的交流，我感受到中西文化在思考層面上的顯著差異，各國文化對於創作模式與敘事直覺風格各異，華人文化喜歡記載生命中的美好事物，歐洲卻有許多創作者試圖透過作

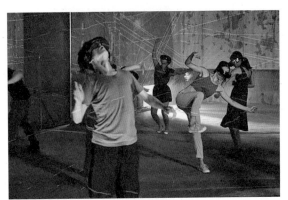

▲ 陳芯宜導演作品《留給未來的殘影》
（Afterimage for Tomorrow）

圖片來源：https://vrfilmlab.tw/movie/afterimage-for-tomorrow/

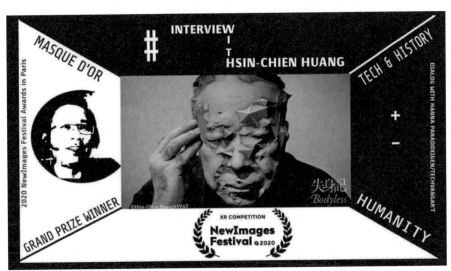

▲ 2020年巴黎新影像藝術節獲獎名單公布

▲ 2019年巴黎新影像藝術節頒獎典禮

▲ 2019年巴黎新影像藝術節頒獎典禮

品引發觀者的負面情緒，進而強迫觀者自省。實地走訪歐陸，我感受與東方世界截然不同的西方文化，更深刻地體會到文化差異的重要性，唯有如海綿般持續吸收思維與創意，才是藝術與設計永久不衰的動力。

文化之都孕育的新媒藝術盛典

巴黎總與美麗和浪漫齊名，生活步調既悠閒又不緊湊，睜眼觸及的一景一物皆散發著古都的魅力，整座城市就像是一件耐人尋味的精緻藝術品。在這座富含歷史情懷的都市裡，似乎更能激發創作者的想像。在紐約、倫敦、柏林及巴黎這些世界大城中，每個藝術節都是全城合力的成果，藝術節扮演為城市增添光彩的角色。其重視藝術節的程度，並不會因為藝術人口多寡或展演規模大小而有所改變，反之，每個藝術節都形塑了一座城市的凝聚力。

2019 年世界盃女子足球賽期間，同步舉行的藝術節在地鐵站、巴士廣告、立牌甚至各大小餐廳的桌面、牆面皆大力宣傳活動訊息，彷若全城為之慶賀、眾所矚目。2020 年，憑藉著《失身記 2.0》，我再次與新影像藝術節有了交集，並獲得了最高榮譽獎項的「金面具獎」（The Golden Mask），讓這一段來自臺灣本土的故事再度為世界關注。若說起新影像藝術節，將之與「為 VR 而生的節慶」畫上等號也不為過，在這個 VR 尚未普及到人手一設備的時

▲ 2019年巴黎新影像藝術節餐會席間合影，
(左起)策展人米高斯維詹斯基(Michael
Swierczynski)、評審黃心健、凱蒂·卡洪(Katie
Calhoon)等人

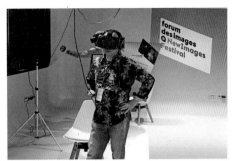

▲ 2019年巴黎新影像藝術節
評審黃心健體驗入圍VR作品

代，愈來愈多人投入這座生態圈，為之注入新能量，以新影像藝術節作為核心據點，從巴黎向外蔓延。雖說競賽總是要分出名次高低，然而如何透過新的視覺手法傳遞屬於我們的新時代故事，彷彿更是另一個宗旨。新影像藝術節更像一個推手，透過交流凝聚 XR 領域的向心力，倡導人們運用新媒體，透過科技的進步讓觀眾更能主動參與故事，踏入沉浸式及交互式的觀賞歷程中，使其身歷其境地感受。

▲ 2019年巴黎新影像藝術節VR展覽現場

▲ 2019年巴黎新影像藝術節評審團，(左起)侏儸紀
世界導演柯林·崔佛洛(Colin Trevorrow)、舞蹈
家布蘭卡·李(Blanca Li)、製片凱蒂·卡洪(Katie
Calhoon)、評審黃心健四人

富川國際奇幻電影節 (BIFAN)
自亞洲發起的國際性 XR 影展 ── BIFAN Beyond Reality

　　廣為人知的坎城影展、柏林影展、威尼斯影展電影節慶皆起源於西方國家。近年來亞洲經濟發展與科技演進日增月益，亞洲各國重視人文藝術的思想抬頭，經過數年孕育，經營起許多別開生面的影展，諸如亞太影展、釜山電影節、東京國際電影節等。若說到 XR 生態系，來自韓國的「富川國際奇幻影展」（Bucheon International Fantastic Film Festival／BIFAN）可謂眾所矚目的重鎮。BIFAN 於 1997 年創立，以富川市作為基地開始發展，富川為韓國節日之都，屬於 1990 年代韓國新市鎮開發計畫中的一環，地理位置得天獨厚，連接首都首爾、重要大都市仁川與其他城市。至於我稱它為「節日之都」的理由，則是因為富川藝文活動亦蓬勃發展，知名的富川愛樂樂團、富川國際動畫節、韓國動漫博物館等，其中，BIFAN 影展更是富川市的象徵，以其融合電影、漫畫、遊戲，著墨於科幻、奇幻、恐怖小說、小型獨立電影與超現實主義作品聞名，在這裡，導演有相對大的自由去嘗試另一種敘事風格。

　　每年的富川國際奇幻影展都是一場大型盛會，整個京畿道皆為之振奮。自 2016 年起，富川國際奇幻影展改變其風格，首次以 VR、沉浸式體驗主題等新科技概念推出主題活動，由於首次嘗試廣受好評，次年主辦方延續項目，邀請了更多 VR 專家人士參與，2018 年更是在富川中央公園打造了一座 BIFAN VR VILLAGE（VR 村）。富川國際奇幻影展的改動引領亞洲 XR 生態發展，隨著 VR 電影的發展，每年廣納作品數遞增，2019 年更正式推出了「Beyond

▲ 第25屆韓國富川國際奇幻影展主視覺

圖片來源：http://24th.bifan.kr/eng/webzine/news_view.asp?pk_seq=83279&sc_cond=title&sc_str=25th&sc_board_seq=43&sc_num=3&sc_top_cond=all&actEvent=view&page=1&

Reality」項目，主辦方不以閉門造車的態度排除亞洲之外的 VR 作品，反之抱持積極態度與全球 VR 影展、產業合作，談到亞洲 VR 電影，如今的 BIFAN 被評價為亞洲電影樞紐可謂當之無愧。在這兩年間，若有讀者曾在影展舉辦期間到訪韓國仁川機場，也能在機場直接體驗 BIFAN XR 展覽，其中當然也包含我的《失身記》與《輪迴》兩件作品。

在夢的彼端，跟隨「陌生時代」的進化波動

法國哲學家吉爾・德勒茲（Gilles Deleuze）曾道：「最有力的意象是夢境。人做夢時感官十分警覺，身體卻不能動彈，當人們在現實世界中失去身體主導權時，大腦當下誤以為在夢境中，轉為將虛擬視為真實。」這樣的人體感官與虛實轉換，不正與 XR 技術相互呼應嗎？我們的感官在虛擬世界中運作著，雖然身體是自主的，但像是以夢遊者身分穿越在敘事者布置的虛擬世界中。現實世界裡，我們的身體則是沉浸在 XR 中。變化總是迅雷不及掩耳卻又悄然無聲，轉眼間嶄新的變化已然包圍世界，譬如Covid-19的傳播，來不及微觀裂縫便措手不及，一切理所當然的事情——呼吸、移動、見面、交談——一瞬間戛然而止，過去由熟悉事物搭建的牢固世界，忽然似薄冰一般裂成碎片。虛擬一如現實，反之亦然，在現實瀕臨崩潰時，我們恨不得遁入虛擬世界尋得一方安寧。2021 年的 BIFAN 有一句呼應疫情時

▲ BIFAN 的「Beyond Reality」項目開展前一週於韓國仁川國際機場第一航廈展出

代的口號：「Stay Strange」，近兩屆電影節受到疫情影響，許多實體體驗改以線上形式，BIFAN 電影節總監 Shin Chul 對此表示：「現今，我們生活在一個彼此變得陌生的時代，我相信 BIFAN 認為這種奇怪的異象是種進化的信號，電影節將盡最大努力跟上這種波動變化。」

積極拓展的韓國 VR 生態

自國際影展增開 VR 單元後，VR 電影在全球儼然成為一股趨勢。韓國起步及時，在影視娛樂業輔以「文化科技」重塑，並在數位內容中積極導入 XR 技術，目前已卓然有成。除了 BIFAN 外，釜山電影節亦加入 VR 單元，為其建造專屬 VR 的體驗場館，政府更挹注大量資源，讓創作者大顯身手，打造全面的沉浸式娛樂體驗。近年韓國整體在 XR 生態系不乏許多突出表現，諸如以下提及的幾個例子：韓國 MBC 電視臺節目中一位喪子之母透過 VR 技術見到病逝多年的女兒、失去妻子的丈夫進入虛擬世界再次牽起妻子的手共舞等，除了身體上的體驗外，對於不可逆現實的的心靈修復，似乎也是 VR 發展的另一種突出面向；當然也有戶外活動品牌的行銷手法，譬如讓顧客戴上 VR 眼鏡進入雪國，穿著羽絨衣體驗雪橇運動；車廠利用 VR 進行產品設計等，這些案例都是韓國 VR 發展的現在進行式。

▲ 與BiFAN策展人南宗錫（Jongsuk Nam）合影

　　回歸電影文化產業，2017 年第七十四屆威尼斯影展的最佳 VR 故事獎，頒給了韓國金鎮雅導演的《Bloodless》，次年第七十五屆威尼斯影展的最佳 VR 體驗獎同樣頒給了來自韓國的蔡洙應導演的《鼠麻吉》，此外，眾所皆知的電影《與神同行》也開發了 VR 遊戲。韓國的 VR 電影如雨後春筍般茂盛，並在國際影展獲獎無數，其業界對韓國沉浸式內容產業的肯定不容小覷。在 2021 年的今天，「Beyond Reality」的選片中，韓國金鎮雅導演獲獎作品《Bloodless》及新作《Tearless》皆在片單內，兩部作品皆圍繞著朝鮮戰爭後美軍駐紮的基地展開，特別是《Tearless》講述韓美兩國政府在基地裡的醜聞：九十六座性工作者的「營地」。

　　金導演透過360°全景鏡頭呈現，觀者進入現場後便被引導入一座名為「Monkey House」的建築，內含多個公共的房間，如臥室、浴室、餐廳和治療室——這些公共房間如同軍營一般，個人隱私極其限縮。治療室中的注射器具清晰可見，疑似用於為性病患者注射抗生素，根據女性的證詞以及網站上的手寫日程表，鏡頭中緩慢帶出的舞臺道具暗示女性在每個房間的經歷，過程中交織著實驗性紀錄片與歷史敘事性的元素。從許多媒體訪談中了解到，金鎮雅導演的目的，是透過新媒體技術實現心中的社會正義。除了 VR 作品外，金導演也曾拍攝過不少深獲好評的 2D 電影，而她卻選擇放棄以往熟悉的傳統電影機制——取景、鏡位、畫面框架，投

▲ 韓國金鎮雅導演作品《Tearless》
圖片來源：http://www.ginakimfilms.com/

入執導 VR 電影，重新適應新媒體技術，建構屬於自身的新媒體語法。在這一部部的實驗性作品背後，我看見金鎮雅導演臻於完美的藝術美感及沉重的控訴，深刻描述美國移民政策引發邊緣群體遭受暴力的爭議，金導演透過作品喚起人們的意識，那些關於生活在兩國夾縫間、不受法律保護的沉默個體。

《Tearless》一作相較於前段提及的《Bloodless》，更加真實地記錄這段文本歷史，觀者透過 VR技術，看見性工作者勇敢說出她們的經歷，以及政治如何剝奪自我意志、凌駕個人身體。她的作品總讓我想到自己創作《失身記》的目的：過去的悲傷歷史不該被遺忘，透過新媒體的手法將之轉化為藝術形式，從而引人深思。我亦相信透過藝術參與喚醒觀者的反思，是藝術家共通的心志。

若說虛擬實境技術是一道夢的橋樑、是一段由數位語言建構的虛幻旅程，觀者則是步入其中的旅行者，期望戴上頭顯後能看得比原來的世界更廣闊；那麼，我們身為創作者的責任，就是要盡其可能將故事敘述完好，觀者身歷的世界才會足夠寬敞。我們已有能力在不同的時間、空間中自由移動，觀者可以逃離過去、現在與未來的貫時性，如此說來，BIFAN 的「Beyond Reality」確實創造了一個超越我們熟悉世界的美妙幻境。

西班牙 L.E.V 數位藝術節

躍身教堂的三場空間——記憶的門戶

　　若論及迄今我在歐洲舉辦最大規模的個展——2021 年西班牙第十五屆「L.E.V. 數位藝術節十五周年紀念展」，是人生中一次難忘的經驗。

　　「L.E.V. 數位藝術節」由策展人 Nacho de la Vega 及 Cristina de Silva 共同創辦，在歐洲擁有極高知名度，年度參觀人數過萬，實為西班牙指標性影展。2021 年共有日本、斯洛維尼亞、義大利、西班牙、法國與臺灣等國參與。我過去曾有幾件作品在 L.E.V. 數位藝術節合作展出，他們的專業令我印象深刻，L.E.V. 數位藝術節不僅擁有一眾專業團隊、精良的軟硬體技術能力，對於藝術家的作品也投入了相當多的心力研究，也因此促成這次的合作契機，我更榮幸自己在數次合作後，與 L.E.V. 數位藝術節持續保持友好合作關係。本次因疫情緣故無法親身前往西班牙個展現場，但藉由科技的力量，讓臺灣 VR 在疫情期間也不缺席西班牙重要藝文盛事，不僅大幅提昇臺灣新媒體藝術在西班牙的能見度，也為我的 VR 展演史寫下精采的一頁。

　　回歸這次的展覽內容，我的三件作品——《沙中房間》、《登月》、《失身記》於 2021 年 7 月在西班牙第十五屆「L.E.V. 數位藝術節十五周年紀念展」以個展《記憶的門戶》（西班牙文展名：《 Un portal a la memoria 》）為名展出，本次個展就我與 2021 年西班牙 L.E.V. 藝術節而言，都是一次經典的歷史紀錄——至今在歐洲舉辦最大型的個展，亦是 2021 年西班牙

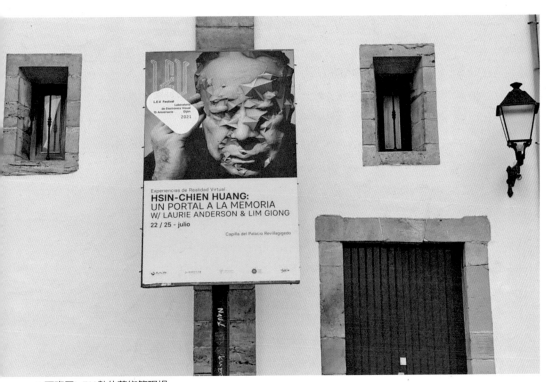

▲ 西班牙L.E.V.數位藝術節現場

L.E.V. 藝術節唯一展示的 VR 作品！而本次展場位於希洪市聖約翰浸信會教堂，著名的聖約翰浸信會教堂歷史悠久，期間歷經不同建造風格，融合哥德式、文藝復興時期和巴洛克式，可謂希洪市的標誌性建築。在這歷史久遠的宗教建築展出我的《沙中房間》、《登月》與《失身記》，讓身處古教堂圓拱下的觀眾，藉由戴上 VR 裝置，進入我所創造的三個場域，《沙中房間》的八個主題房間（犬之房、樹之房、水之房、聲之房、字謎之房、舞蹈之房、寫作之房、粉塵之房）、《登月》的科技迷幻月球旅程，再至富含臺灣本土歷史記憶的《失身記》，觀者穿梭在西方古典與東方意象的衝擊中，體驗科技與古典的交融。

本次個展因疫情緣故未親身前往，我一方面雀躍展覽體驗場次皆被預約完畢；一方面又因無法現場參與而備感遺憾。我很喜歡在一旁觀察觀眾拿下頭顯瞬間的表情，那是唯有身在現場才能體會、無以取代的樂趣，由於疫情之故，很可惜只能透過後續影像紀錄在臺灣遙望，很希望有一天能再度帶著我的作品來到希洪市這座美麗的城市，與當地的觀眾互動、分享。

VR 作為一種藝術媒介，不僅是一種新媒材的技術展現，在其豐富的視覺效果與互動性下，是一個超脫時空的物理限制、能讓我盡情馳騁想像力與創作力的地方。以 VR 的藝術性嶄露而言，透過技術讓觀者沉浸在我的空間中，並親身體驗作品背後表達的觀點，本身便是有趣而宏大的目標；然而透過這次西班牙個展經驗，我越發想像 VR 之於公眾藝術視野外的用途，如同

▲2021 L.E.V.數位藝術節主視覺

圖片來源：https://levfestival.com/21/programacion-gijon/

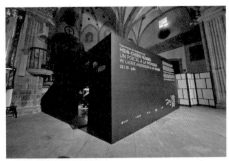

▲ L.E.V.數位藝術節展場

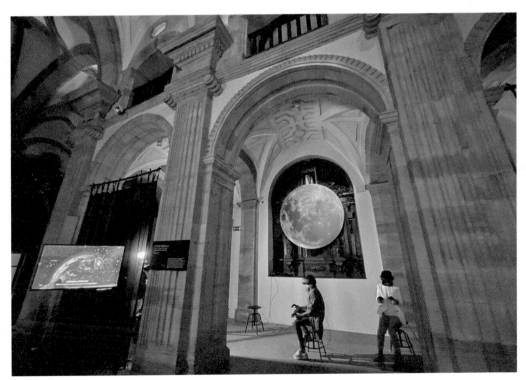

▲《登月》於L.E.V.數位藝術節現場展出

前篇提及，喪女之母透過 VR 技術見到病逝多年的女兒、失去妻子的丈夫進入虛擬世界再次牽起妻子的手共舞等，我認為在未來的世界裡，除了藝術的面向外，我們的生活也會逐漸與 VR 結合，例如平日的日常購物、醫療、建築、職業訓練等。因此，VR 作為時代先驅，不僅是一種藝術的表現媒介，也將會是未來社群的生活方式。隨著時代推演，VR 會像更早出現的攝影與電影一般，成為一種大眾普遍接受的「觀看的方式」。

我認為無論新的演算法、技術或是程式發明，都是幫助人類拓展想像與可能性疆界的輔助者。例如 2016 年 AlphaGo 與李世乭的驚天之戰，起初多數人排斥電腦所缺乏的「人味」，然而時至今日，幾乎所有的職業棋手都在與 AI 對弈、學習，許多顛撲不破的經典定式，如今也有了不同的評價與變化。更甚者，可以說 AI 亦能是人類的啟發者。又如同攝影與電影技術的發明，以及它與該時代藝術相輔相成的歷史，至今又有誰能反對攝影及電影被歸入藝術的範疇？對於新科技將會帶給藝術界的啟發我樂觀以待，甚至是其對於現有藝術帶來的破壞，以長遠來看，皆有益於藝術疆界的探索與未來發展的可能性。

▲展覽現場結合古典建築與數位科技藝術之美,強化整體視覺效果及現場張力

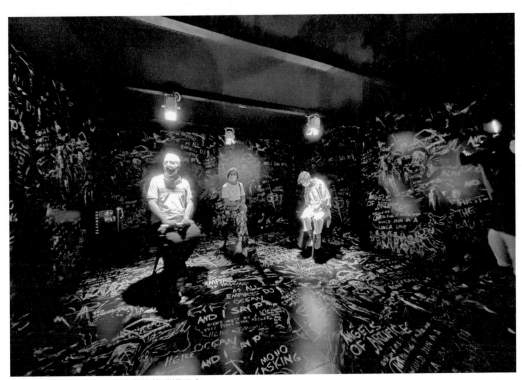

▲《沙中房間》於L.E.V.數位藝術節現場展出

特別篇
Learning Paths

當代表演藝術家
張逸軍

新媒體藝術家
黃心健

國際名廚
江振誠

共創全球第一顆「可以吃的NFT」

【XR教育的向下紮根-1】
臺師大博士生 李映蓉 分享

【XR教育的向下紮根-2】
臺師大博士生 洪小澎 分享

WE ARE
WHAT
WE EAT

食壤 We Are What We Eat

跨界演繹 發展NFT新型態商品

　　疫情時代，藝文展演線上化成為顯學，臺灣藝文產業也因應開展、探索新型態的互動模式。面對全新的局面和挑戰，身為新媒體藝術家的我努力思考：「有沒有可能創造出一種新型態的跨界商品？」不只把眼光投注在自己熟悉的領域，尚且要開創、結合更多的生活形態，例如美食、舞蹈和XR，將之轉化成新的商業渠道，讓表演藝術者有新的獲利模式，讓喜愛藝文活動的朋友們有更豐富的內容選擇，繼續支持藝術創作及臺灣藝術人才的培育和傳承。是故，產生了此次的跨界結合創作。《食壤》（We Are What We Eat）延續了2021奧地利林茲電子藝術節其中一個展覽子項目「食壤」概念──「Taste your Soil」，推出以「可以吃的NFT」為題的行為藝術作品。先前Louis Vuitton 200 歲冥誕時Beeple的NFT 拍賣平台WeNew為此發行了NFT 紀念作品《LOUIS：The Game》，引起各界矚目，也給了我靈感。玩家在遊戲中扮演Louis Vuitton 著名的吉祥物Vivienne 暢遊五大關卡，並且有機會在遊戲過程中獲得NFT，經典品牌與前衛科技的最佳組合莫此為甚！NFT 旋風正隨著區塊鏈經濟席捲全球，於我而言，這正是一個供臺灣藝術創作者實踐的創新想法的絕佳機會。

WeAre
What
WeEat

▲全球首顆「可以吃的NFT」在臺灣

藝術新型態，為數位內容增值

因應疫情改變全球生活樣貌，《食壤》（We Are What We Eat）以四大策略分階段進行，我與團隊們構思如何著眼將藝術轉化為新型態商品，從區塊鏈市場上進行這一次前所未見的行為藝術，也許它將拓展、深化，發展為新的商業渠道，我在每一次的創作中，總是希冀作品相較以往能有所新突破。在這次，我們透過NFT 策展管理平台EchoX的協力，除我之外，另邀請了與我不同專業領域的國際名廚江振誠、當代表演藝術家張逸軍一同凝聚創意，打造了「可以吃的NFT」，我們各自透過身體、食物、VR詮釋，在虛擬的元宇宙世界鑄造了能被永久保存的風土記憶，作品將化為8顆Origin NFT以競拍形式被認購，而後這8位藏家將作為共創者參與在Raw餐廳舉辦的「We Are What We Eat 創作者之夜」，透過體驗張逸軍老師與舞者們柔軟曼妙的舞蹈；戴上頭顯踏入我與江振誠主廚打造的VR 料理世界，最後與我們3位藝術家共同完成這場NFT 藝術創作，化為藝術永恆的一部分。

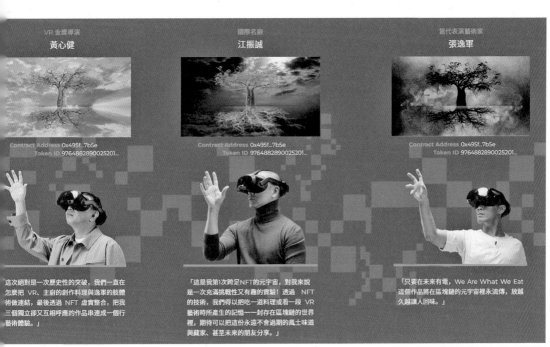

VR 金獎導演
黃心健

國際名廚
江振誠

當代表演藝術家
張逸軍

Contract Address 0x495f...7b5e
Token ID 9764882890025201...

Contract Address 0x495f...7b5e
Token ID 9764882890025201...

Contract Address 0x495f...7b5e
Token ID 9764882890025201...

「這次絕對是一次歷史性的突破，我們一直在怎麼把 VR、主廚的創作料理與逸軍的肢體術做連結，最後透過 NFT 虛實整合，把我三個獨立卻又互相呼應的作品串連成一個行藝術體驗。」

「這是我第1次跨足NFT的元宇宙，對我來說是一次充滿挑戰性又有趣的實驗！透過 NFT 的技術，我們得以把吃一道料理或看一段 VR 藝術時所產生的記憶——封存在區塊鏈的世界裡，期待可以把這份永遠不會過期的風土味道與蘊家、甚至未來的朋友分享。」

「只要在未來有電，We Are What We Eat 這個作品將在區塊鏈的元宇宙裡永流傳，放越久越讓人回味。」

▲ 跨界藝術家透過 VR 創作，在區塊鏈的世界鑄造了可以被永久保存的風土記憶。

臺灣情懷，島嶼壯遊

　　我想大家不會反對「越在地，越國際」這句話，甚至在各界的努力下，這個觀念已成為一種新共識，《食壤》（We Are What We Eat）承接著奧地利電子藝術節線上展《台北/福爾摩沙花園：島嶼壯遊》之概念，想透過「壯遊」，連結世界與臺灣，串聯臺灣風土、歷史與人文。在旅行的過程中，除了醞釀在地情懷之外，也將誕生出嶄新的願景。為強化這樣的意象設計，我與團隊們延伸大會的子題項目，不僅記錄台北陽明山的土壤與氣味，甚至讓張逸軍真正地品嚐土壤的味道，以最靠近土地的方式來關懷我們的環境。藉此，在味覺的延伸之下，我們將視覺與味覺進行共感的交織，並加入VR 內容的互動機制。如此一來，除了增加參展趣味性，也讓臺灣特色能再次躍升媒體曝光焦點，讓「全球在地化」不再是一個空泛的理論架構，而是一個可被實踐並被看見的普世價值。

三種領域藝術家的跨域演繹

　　回想這次行動的初心，來自我、江振誠、張逸軍三人的共同提問：「我們每天放進口裡的食物，會不會有天也以同樣秩序回歸大地，然後開出花來？」於是，我們三人以自己擅長的手法進行詮釋，將這個念想以料理、舞蹈、行為藝術、影像與VR 體驗融合，讓觀者以味覺、視

▲ 全球首顆可以吃的 NFT──《We Are What We Eat》首次公開發表會

覺與觸覺，重新反思並重新體驗疫情下人與土地千絲萬縷的關係。隨著疫情衝擊，許多藝文空間不得不暫時關閉，不論是我多次參與的國際影展、科技藝術活動都改以線上、虛擬形式舉辦，VR 的存在於此時更體現了其價值，透過VR將抽象概念轉為具體，讓身歷其境的觀眾彷彿「活進故事中」，更進一步地，我想讓觀眾不只用眼睛、耳朵，而是能透過五感充分感受作品傳達的意涵。因此，結合了江振誠主廚凝聚巧思烹調的料理、張逸軍以身體連結到土壤大地的身姿，我對於這次的共創藝術充滿興奮，讓我們運用科技促使藝文產業打破疫情的藩籬，以此連結、創造新的可能。在籌備作品期間，我也邀請多次合作的瑞意創科參與協作，我們嘗試了4D 容積影像拍攝技術（Volumetic Capture）拍攝數位內容，搭配富含寓意的3D場景，於最後的「創作者之夜」上以VR一體機結合觀眾互動、NFT 技術等體現這場行為藝術。

NFT結合數位藝術為後疫情時代開拓新商業渠道

回顧數位藝術興起以來，十多年間藝術家大多在網路上無償展示作品，但NFT 的出現，讓藝術家能在商業經營或經濟支持上獲得實質報酬。同時，隨著人們越來越重視體驗經濟，實體商品不再是必然首選，心靈的安頓滋養毋寧更是大眾的企求，換言之，NFT 同時讓藝術家得到應得的報酬，商品也不再受限於實體拘束，是新時代新科技的具體實現，這樣的轉變是我十分樂見的現象。

「食壤計畫」──從「吃」開啟一趟反思的旅程

人類是一種會依想法而改變其自身生命型態的生物。生活中隨時隨地充滿選擇，每一次選擇，都是我們自身理念的實踐和生命型態的改變。我們構思的《食壤》（We Are What We Eat），是一場以「風土民情」為主題的行為藝術活動，不同於一般靜態展覽，觀者不再只是用眼睛參與，而必須透過自己的身體來感受、來重新思考：「什麼是自己的糧食？」用以延續自身生命的這些養分和物質，對我們有什麼意義？以味覺、視覺與觸覺，重新反思人與土地的關係，而這正呼應了《食壤》（We Are What We Eat）的主要概念。接著，讓我們談談這支VR作品的內容，我們計畫讓觀者手持裝設感測器的盤子，戴上頭顯前往虛擬的南法莊園旅遊，從一本古老的食譜出發，觀者將隨著江振誠主廚的引領，穿梭至法國聖米歇爾山前，見證創世樹經由風土創造生命的歷程。在體驗過程中，如遇蘋果自樹上掉下來時，他們可以使用盤子承接，或進行其他互動，我們期待這樣的動作會勾起觀者盛裝料理的美好經驗，也勾勒出享用食物的記憶與感受，我們將一同經歷土中食材如何開花散葉，終於成為料理經典的過程。

最終，在觀者體驗完影片、摘下VR頭顯的同時，他們將真正用味蕾，品嚐到來自一代一代土壤所孕育出的豐厚韻味。不妨這麼說：「品嚐料理，就是品嚐土壤──當我們用身體吃下食物，同時也讓我們的世界更加豐富，孕育出新的身體與味覺記憶。」

再次慶幸我們能運用VR 技術，無縫接合現實與虛擬世界，使觀者能以「第一人稱」體驗藝術作品，跳脫過去觀看藝術品的旁觀者視角。觀者除了能觀看數位內容外，也將現實物件與數位世界中的物件融合，讓實物與數位物件共存共感，並產生即時互動。

蘋果與「土裡的蘋果」，在《食壤》中品嚐風土

Pomme 是法文的「蘋果」，乍看很容易以為是英文的「詩」（poem）。小說家詹姆斯・喬伊斯（James Joyce）就曾拿兩者的相似開玩笑，寫下詩集《一顆蘋果一便士》（Pomes Pennyeach），其中收錄了十二顆「蘋果」，合起來正好是一先令。同樣有趣的是，法文馬鈴薯pomme de terre 直譯的意思就是「土裡的蘋果」，這不禁也讓人想起法式料理經歷一世紀的風風雨雨，直到大革命後，才真正愛上了土中蘋果的滋味，所以我們在餐廳配合上，也將緊扣呈現「在地風土食材」為主軸。

▲ 江振誠主廚精心製作的隱藏版料理Pomme et Terre。

臺灣指標頂級餐廳RAW

　　自開業以來屢屢掀起亞洲餐飲業潮流的RAW餐廳，由史上唯一橫跨米其林、世界50大及全球百大名廚榜的華人名廚江振誠一手建立。以獨特的風格哲理，於世界各國分別創立各大頂級概念品牌，被譽為料理哲學家的江主廚，在2018年毅然決然宣布返回故土臺灣，並將「傳承」視為己任，推動臺灣餐飲意識轉型，現今已將RAW打造成一個「不只是餐廳」的國際級臺灣品牌，於此同時，其料理創作也更加全面。此次RAW成為全球第一間提供以元宇宙概念結合虛實的「食藝之旅」的餐廳，獨家為此NFT創作的料理「Pomme et Terre」透過與眾不同的餐桌VR，藏家可身歷其境地感受將虛入實幻化成眼前的盤子上真實創作。

創作者之夜的舞蹈演繹

　　回顧2021年12月21日的「We Are What We Eat創作者之夜」，與會的藏者們除了品嚐佳餚外，更可現場直接欣賞由舞蹈家張逸軍帶領，與眾舞者們合力演繹的《食壤》（We Are What We Eat）概念舞蹈。「美食」建構了臺灣的馥郁風土，「舞蹈」則外顯了內在想像，兩者共同建構出藏者自身的專屬體驗，當夜，透過江振誠主廚「Forest 山林、Earth 大地、Reef 岸礁、Ocean 海洋、Pomme et Terre 土壤」五道料理，再佐以張逸軍的舞蹈，我的虛擬實境VR視覺藝術，我們期待體驗不同層次的感官享受讓這件「可以吃的NFT」作品層層遞進，展現NFT跨域的藝術性、創造性及獨特性，對我來說，在年末時分可舉行這樣一場特別的活動，實為2021年令人難忘的一夜。

　　不少朋友好奇「創作者之夜」中藏家們體驗到的VR流程，我想藉著這次書籍出版，和大家分享在VR體驗中，江振誠主廚是如何以口白配音的方式，引導藏家們踏上這趟旅程……

▲ 臺灣指標頂級餐廳RAW

▲ 當代舞蹈藝術家張逸軍，在「創作者之夜」活動現場演繹「食壤」概念舞蹈。

以下節錄配音員與江振誠主廚 VR 口白：

配音員：

獨一無二的旅人，歡迎您的到來。這是一趟只存在意識之中的旅程，我將引領您以身心靈和全部感官，完成這個前所未有的行為藝術。

如果您準備好了，請輕輕抬起您面前的白色盤子。獨一無二的旅程，即將開始。

主廚：

(French) "Nous partons pour un voyage de terroir, une histoire de terre où le passé et le futur se sont imbriqués⋯"

配音員：

旅程首站，我們來到了13世紀位於法國諾曼第的古老農村，所有的一切，都將從這裡展開。請使用您手上的白色盤子，蒐集構成生命的三要素——陽光、空氣、水。

主廚：

generation after generation, here conceived the best apple (Pomme) and the best potato (pomme de terre)而這個字的起源以及傳說，來自一個神秘之境，在那裡，天與地，蘋果樹與馬鈴薯，過去與未來，連成一線。

▲ 「We Are What We Eat 創作者之夜」活動現場

配音員：

我們穿越古老的農村，在您眼前出現的是，一切傳奇的開始，生命的源頭：聖米歇爾山。您聽見了嗎？是生命的呼喚。您感受到了嗎？是大地的舞踊。

主廚：

Terre et Mer, 由土地與海洋共同組成的料理，打開了味蕾的可能性，而同一片土地上，同時孕育了這向下生長及向上生長的兩種植物，和料理人在此碰撞。

主廚：

數十年後，我們都將化為土壤的一部分，貢獻出我們獨一無二的DNA滋養大地的同時，也預支著這未來的果實。

配音員：

請您使用白色盤子內的生命三要素，碰觸專屬您的生命之核，就在您的眼前。

請獻出您的 DNA，滋養大地，請往前倒出。

對了，您的 DNA 將開啟來自大地的古老秘密。

是的，這就是：生命之樹。

「生命樹上結成的果實，我們稱它為『Pomme』天上的蘋果」

▲ 透過 VR 開啟一場虛擬的遠古南法之旅。

▲ 前進南法農場尋找美味食材。

「當『Pomme』成熟後」

「因為萬有引力，會自然地落下……小心！」

「『Pomme』掉落到地面，自由腐爛後，形成了大地的土壤，核心則會往下掉落到樹根」

「在樹根長成一顆『Pomme de terre』地下的蘋果，也就是現在的馬鈴薯」

「『Pomme』與 『Pomme de terre』經過我的精心融合，成為了您眼前所見，這次我們所推出的全新餐點」

配音員：

請您輕輕抬起白色盤子，享用專屬於您的體驗。

這顆種子專屬於您，結合您所獻出的 DNA，這顆種子將萌芽、成長為獨一無二的創世之樹。我們要做的，就是持續關注、持續互動，讓它更為茁壯，更加成長茂盛。請將您的核心，繼續奉獻給您所屬的創世之樹，您會感受到，它正在受到滋養，正在蓬勃生長。

配音員：

獨一無二的旅人，如同在旅程開始所說的，這是一趟前所未有的經驗，因為您的參與才得以完成。我們已經揭開了《We Are What We Eat》品味風土之旅的序幕，現在，請您舉起手，等候服務人員為您服務。祝福您，獨一無二的旅人。

▲ 蘋果從樹上掉下，但和當年砸中牛頓的蘋果似乎有些不同……

▲ 大約與法國大革命同時，法國料理史的革命也正在「地下」進行……

▲ 元宇宙世界鑄造了可以被永久保存的風土記憶，也就是這次「We Are What We Eat」行為藝術最初的起心動念。

▲ We are what we eat，吃的選擇造就了我們。大自然賜予我們最好的食材，而終有一日我們也將化身為土壤。
　　透過 VR，我們「預習」了必然的歷史循環。

▲ 誰能料想得到，沒人喜愛的家畜飼料，竟會在未來成為法國料理的嶄新詩篇。

▲ 「We Are What We Eat創作者之夜」在正式開始前，黃心健向前來參加的藏家們進行分享交流。

▲ 在NFT平台上建構了蘊含8角哲學的8個元素，邀集8位創作者共創本次的行為藝術。　圖片來源：EchoX官方網站截圖

▲ 《食壤》登上全球最夯NFT第六名

請掃QR Code，一起品味「食壤」風土故事

XR 教育的向下紮根

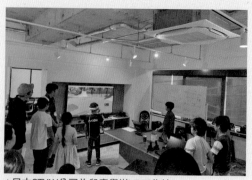

▲日本STYLY公司為兒童舉辦VR工作坊
圖片來源：https://styly.cc/news/education-chuou-styly-2/

在我整理這本《黃心健的 XR 聖經》時，除了回顧這些年的創作外，還有一個重要的理念，希望能將XR 更廣泛地推廣給大眾。相信有許多人腦中曾閃過想運用這個媒介創作些什麼的念頭，但也許他／她會在實踐上感到挫折，最終決定放棄創作的想法。不過，我想呼籲的是，其實 VR 的創作門檻，絕非一般人想像得如此之高。

以日本為例，已有針對小學生舉辦的工作坊（STYLY Kids Workshop "VR from what you see to what you create"），讓九到十二歲的孩童在短短三小時內，便能運用工具打造 VR 場景。試想，如果小學生都能完成，那麼其他成人還有什麼理由認為自己做不到呢？其實，只要運用適當的軟體，人人都能輕鬆加入 VR 創作行列。

市面上現有多款平台，內建各種特效與場景素材供創作者嘗試，資料建構於雲端上，創作者不須改變習慣的創作工具，也無須擔心電腦儲存空間的問題，依照創作者的創意、應用能力，可輕易做出不同深度沉浸式體驗的作品。不過，一直由我向各位讀者喊話「XR 的創作門檻並非遙不可及」，似乎很難使大家真正放心。於是我邀請了兩位在 XR 創作上與我交流過的學生，兩位創作者背景截然不同，但同樣在新媒體藝術上嘗試運用 XR 傳達理念，希望透過他們的分享，讓起心動念想加入創作行列的讀者朋友們信心大增！

【說明者➊】李映蓉

國立臺灣師範大學美術學系新媒體博士班 在學
國立成功大學藝術研究所碩士畢業
國立高雄師範大學美術學系畢業

● **策展**
2021 花蓮縣文化局新銳策展正取：微域 microdomains ─ 當代藝術展

● **作品獲獎**
2021 基隆美展攝影與新媒體藝術類 基隆獎
2021 大墩美展數位藝術類 第二名

● **策展**
2022 《摩爾紋：當代藝術展》，屏東美術館
2022 《微觀敘事─當代藝術展》，彰化美術館
2022 《微域 microdomains ─當代藝術展》，花蓮美術館
2021 《菌人─如何成為新人類》線上展

● **展覽**
2022 基隆美展，基隆
2021 大墩美展，臺中
2021 《i.n.g》聯展，臺北

新媒藝術創作者、策展人，目前於臺灣師範大學美術學系就讀新媒體博士班，擅長以 processing 與動畫的形式製作錄像藝術裝置，描繪議題上藉由象徵性符號傳達極生極死的創作觀念。從藝術理論研究與錄像裝置藝術跨入 VR／AR 創作，始於她對兩者媒材形式的觀察；除了拓展觀眾視角的自由度，更藉由媒材本身在數位時代中的特性，探討虛實概念議題，引發群眾產生更多共鳴。

使用 XR 科技創作的原因？

根據虛擬實境以及擴充實境的特性，可發現除了創作的形式增加以外，更能夠在媒材上呼應那些探討虛實相關的議題。在科技日益進步的時代裡，透過數字與資訊構成的世界，也連帶引發出不少理論探討及創新思維，不論是藝術家或民眾，皆被這一切所包圍，故我認為這是能夠貼近創作主題的媒材外，更能引起民眾共感的重要手法。

AR作品分享：《露西》（lucid），2021，燈箱、AR

這個系列作品詮釋關於現實與虛擬之間的曖昧感，藉由場景燈箱來象徵一個個夢境，如不同的維度空間，而藉由擴增實境所呈現的骷髏形骸正是清醒者 lucid，盼民眾透過擴增實境影像將自身與 lucid 結合穿梭在不同維度空間裡，更希望引發民眾對於虛實感受之共感。每個人都活在現實之中，然而在形體之上的一種狀態雖然看似無形，但卻真正存在於同一股精神之上，倘若記憶是絕對的，亦可證明現實外的部分是存在的，所以此作欲透過擴增實境媒材隱喻建構 lucid，傳達一種清醒狀態記憶維度的多樣性。

此作品藉由 AR 的手法，將虛實進行分別，在觀者所見的現實之上，疊加虛擬的骷髏形骸來象徵所有的個體意識皆為一種形上之物。加斯東·巴舍拉（Gaston Bachelard）認為的時間是點的集合，而這件作品也將時間對人們是一種虛擬軌跡的概念，透過 AR 呈現虛、實與時空的特性。

掃描 QR Code，欣賞作品

XR 創作三步驟：盤整技術、規劃時程、多元平台曝光

　　有關於 VR、AR 的創作步驟，我認為比起以往的創作模式，在製作 VR、AR 相關的作品時，更應注重的是計劃以及相關技術的分工。我認為 AR 作品有著會與現實生活環境相互作用的特性，因此在創作時需考量觀眾的視角，其中包含手持載具以及環境動線規劃，皆在創作草稿時就需要一併考量在內，相較於傳統平面繪畫，所需的計畫性與整合性更高。

　　而 VR 創作雖然在展場的規劃上並非一開始就需要考量在作品中，但 VR 作品在創作時卻需要更加縝密的計劃，此類作品在觀看時，觀看者可以自由轉動視角，選擇自己想要觀看的事物，因而此類作品所需建構的便是一個「世界觀」，這對創作者在發想以及構思方面，增添了不少任務。

　　然而，這兩類作品在創作時所牽涉的並非都只是創意，更多的是整體性，因此倘若要建議創作步驟的話，我想第一個步驟就是統整概念的每項細節，並盤點所需的技術，通常在此階段，我也會重新檢視自己的創作使用該技術作為媒材，是否達成概念上的呼應？這可使觀眾的觀看體驗更為深刻；第二個步驟則是規劃有效率的時程，在時程中特別需要保留測試時間，因此類作品在操作及觀看上，都有許多於一開始無法預測的誤差，經過測試校正才得以完成，故「滾動式修正」便是此類創作的重要歷程；第三個步驟為輸出多樣化平台的觀看檔案，此類作品有別於一般創作，觀看上因技術尚未普及，並不能有效拓展作品曝光度，在大疫情時代裡更是如此，就算在美術館、藝廊預約觀看，穿戴性裝置還是有一定程度的侷限，因此在不同平台上架及錄像式的呈現型態，皆是非常重要的管道。

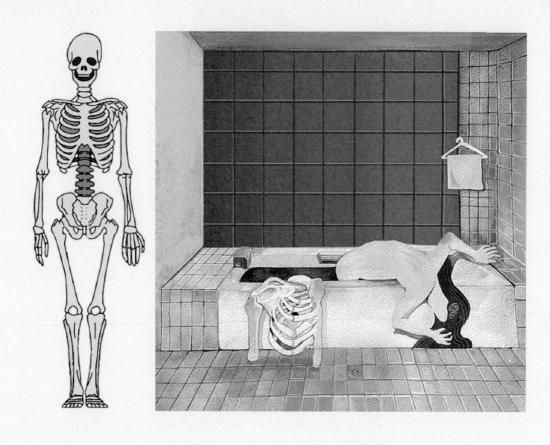

平時使用哪些軟／硬體工具進行創作？

平面繪圖

1.Illustrator：

透過該工具可進行向量圖樣繪製，通常除了排版與視覺識別設計之外，常使用它來製作 png 檔案，放入其他軟體製作動畫使 AR 運行上圖面較為純粹。

2.Photoshop：

像素圖可藉由此工具進行修改及調整，除了是簡易上手的工具以外，更可透過時間軸製作動畫，也可配合 AR 軟體製作濾鏡使用。

3.Procreate：

　　在 Apple Pencil 盛行之際，也連帶引出為此軟體購買的使用者，這款軟體使創作更為直觀，省去以往一定要連結繪圖板的模式，使得創作更為便捷、人人都能創作，多元性的內建筆刷，還有一樣能藉由圖層製作動畫的特性，非常適合與各種軟體搭配應用。

3D 繪圖

1.Zbrush：

　　有別於傳統 3D 建模的形式，如果要我來比喻，Zbrush 堪稱 3D 界的 Photoshop、Procreate 運用畫筆好似捏陶的概念，除有各種筆刷及材質可以使用，在轉換低、高模間，能夠達到的細緻程度更是令人嘆為觀止，如果喜愛動畫角色設計的話，會是非常好上手的一款軟體。

2.Maya：

　　通常在場景裡需要的模型會利用 Maya 建模，而 Maya 適用於動畫、環境、虛擬實境等多元運用，但也因其功能過於強大，許多時候都會意外發現小小驚喜，「原來 Maya 還可以這樣玩」，建議搭配課程與書籍資料使用。

3.Blender：

　　這款免費軟體，非常推薦的原因除了不用花錢購買以外，更是一款「跨平台」的軟體，可用於設計和建模、動畫、繪畫、影片編輯與 VFX 合成，更支援多格式檔案匯入匯出，也因為免費，有許多教學資源，可在各大影像平台觀看世界各地的教學影片。

環境建置

1.Adobe Dimension：

　　這款軟體除了簡單、易操作，更擁有許多素模可進行產品貼圖，透過材質及光源以多元化場景渲染氛圍，更可搭配 Aero 將虛擬之物藉由 AR 方式呈現展示與互動。

2.Unity：

　　遊戲引擎用於主機平台遊戲、裝置遊戲開發，當然更包含 VR 遊戲製作，透過程式編寫可製作出 VFX 效果、結合虛擬實境頭顯與把手，變幻出許多場景以及虛擬實境體驗內容。

3.Aero：

　　這款軟體常會透過 Dimension 直接輸出並手持裝置進行 AR 觀看，可立即展示立體內容與現實的結合。

音樂製作與影像編輯

1.Premiere Pro：

　　這是一款專業影片剪輯工具，不論是影像處理、效果製作、轉場規劃，皆有許多資源可供使用，在自媒體盛行的時代裡，更有許多教學資源在網路平台上，支援匯出、輸出多元格式，是影片編輯的首選。

2.GarageBand：

　　通常會外加 MIDI 鍵盤，內建多元資源包可供下載，可輕易轉換音色，更可透過模組化的形式進行音樂編輯，然而還是需要一些樂理知識才可發揮其效用，並多元運用之。

介面與動畫編輯

1.Adobe XD：

　　近期規劃介面與效果時經常使用的一款軟體，藉由少許的工具選項可製作 Demo 介面，有助於製作項目時的規劃，本身具有多元裝置畫布，也有路徑規劃功能，因此非常適用於內容草稿與使用者路徑規劃。

2.After Effects：

　　一款視覺特效與動態圖形軟體，可剪輯影片以及製作 2D、3D 合成與動畫的工具，在特效動畫領域非常推薦使用。

3.Cartoon Animator 4：

　　這款軟體可結合動捕技術製作 Vtube 模型，是一款具有「骨架」功能的動畫軟體，藉由模組化的動作以及時間軸的調整，同樣可以媒合其他軟體製作成 AR 影像。

認為創作 VR／AR 最需要具備的能力？

環境洞察力

　　VR、AR 使人類所見不再是眼前的現實，也包括了虛實之間特有的感受差異；我認為創作此類作品時最需要的能力就是環境洞察力，配合環境製作出擴增實境效果，抑或改變現實環境使觀眾穿梭於其中，這都影響著人類的感官。面對虛擬空間的物理感受以及作為個體與世界的交互作用，皆非常重要。因此需要具備好的環境洞察力，以促使此類作品更能與人類感官產生共感，也相對會使作品更為精準。

研究規劃能力

　　創作 VR、AR 作品時，其次需要的則是研究規劃能力，這分為兩個部分：其一，製作此類作品通常會是一個完整的計劃項目，在製作時便有許多程序上的前後關係，因此各個步驟的研究使創作者可以完好地掌控每個細節，這是創作上非常重要的；第二則是關於此類作品的特性，在創作此類作品時皆需考量的是，觀眾可以自由地轉動視角、操控器材，為了使虛擬與現實軀體的感受不相互牴觸而造成暈眩、噁心，創作者需要仔細研究每一個觀者體驗歷程，避免在不同的情況下造成作品體驗的干擾。

對於從零開始的初學者，有什麼推薦資源或建議的學習方式？

　　建議初學者可以先透過觀看 VR、AR 的作品，了解此類作品可能應用的形式，歸納出自己所喜歡的模式後，配合草稿繪製以及網路資源搜尋，先利用免費模型進行簡單的物理模擬，腳本確認後，開始進行研究與規劃；其中，我建議使用英文關鍵字搜尋教學資源，這可使我們所面臨的問題迎刃而解，最後按照規劃步驟逐一完成。

　　初學軟體方面，我也建議透過團體自學的方式進行，比起購買課程，查找資料需要消耗的時間成本相對高，倘若有一群志同道合的創作者相互解決問題，並討論如何處理效果，都會非常有效。

【說明者❷】洪小澎

國立臺灣師範大學美術學系博士班（美學、媒體藝術與藝術史組）在學
國立臺灣師範大學美術學系研究所（國畫創作組）碩士畢業
國立臺灣大學電機系研究所碩士畢業

● **個展／聯展**

2017 《行‧觀‧遊‧居：互動虛擬水墨創作展》，國立臺灣美術館，臺中市

2018 《臥遊邀約——水墨虛擬實境的臥遊邀約》，
　　　國立臺灣師範大學美術學系德群畫廊，臺北市

2018 《全羅南道國際水墨雙年展》，木浦文化藝術會館，木浦市，韓國

2018 《臥遊邀約——水墨虛擬實境的臥遊邀約 INVITATION TO A SPIRITUAL JOURNEY
　　　OF INK VR》，臺北市，國立臺灣師範大學美術學系德群畫廊

2019 《今不同弊》，濕地 venue，臺北市

2019 《經典之美——新媒體藝術展》，國立故宮博物院，臺北市

2020 《漠漠如織》，鳳甲美術館，臺北市

2020 《Now & After'20：國際錄像藝術節》，莫斯科現代藝術博物館，莫斯科，俄羅斯

2020 《石時世：臺灣當代水墨的時空思維》，名山畫廊，臺北

2021 《大墩美展》，大墩文化中心，臺中市

2021 《飛墨橫山》，橫山書法藝術館，桃園市

來自澳門，從理工跨域進入藝術創作，於國立臺灣大學電機系完成碩士與學士學歷，亦於國立臺灣師範大學美術學系研究所國畫創作組完成碩士學位，現於國立臺灣師範大學攻讀美術學系研究所「美學、媒體與理論組」博士學位。創作內容與媒材多元，遍及傳統平面繪畫、科技藝術，現創作方向以融合水墨與科技藝術為主。

使用 XR 科技創作的原因？

使用 VR／AR 創作的原因：本身就有創作藝術作品的需求。本就因喜愛水墨、山水畫，所以進入師大美術系國畫組讀碩士班。於 2015 年碩士班第二年摸索創作方向時重新審視自我，認為自己原有的科技知識應妥善運用於藝術創作，展現更大的創造性。時值 VR 產品問世，繪畫和 VR 世界都是能自由創作出一個虛幻世界的媒材，於是嘗試融合兩者，運用 VR 創作山水世界。希望連結媒材本身的特性，使山水此一傳統題材加入身體經驗元素，引發觀眾在新形式觀賞之餘更多的思考。

進行水墨 + VR 媒介進行創作的概念？

在虛幻世界的製造上，VR 與風景畫都能自由創作出一處想像空間，不需作為真實世界的克隆風景。傳統風景畫的創作者主要設計出風景帶給觀眾的視覺經驗，而 VR 甚至能操作觀眾遊歷其間的身體經驗，進而誘發觀眾的精神反應，產生藝術效果。

古代的文人既寫詩畫山水，也經常築構園林，將山水濃縮於小空間當中，邀三五文友遊歷其間，探尋世事之道。此三維空間的山水雅趣能否在現今以 VR 形式實現，在藝術性方面仍有討論空間。

分享幾部 VR／AR 作品：《滾滾》

　　創作於 2021 年的作品，主體是 VR。嘗試使早期手繪抽象水墨系列，變身成另一種抽象風景。山嵐化成海濤，皴法變成海浪線條，手繪與自動性技法的繪畫概念，轉換為程式運算以及畫面元素的化合物，繪畫世界內恆定的時間概念，變成永遠循環的日夜週期。數位運算的海面撩動觀眾第一人稱的視覺感受，喚起真實世界的記憶：漂浮於水面、身處於大氣與水體兩種世界介面之間的經歷。一方面被環境中隨機的漣漪起伏所決定，另一方面卻仍有一定比例可以由自身控制。這種被決定與自決的雙重性，也存在於我們的生活經歷中。以觀眾經驗作為操作空間，而描寫對象也恰好是身體經驗，虛擬實境可說是最直接不過的創作手法。此作品於修習黃心健老師的課程期間完成，在課堂上與老師交流甚多，老師也不藏私將實務與思考上的創作經歷與同學們分享，為這一次的創作累積不少養分。

《滾滾》的創作手法與形式？

　　《滾滾》和以往的作品一樣，是以藝術創作為出發點，希望觀眾的觀賞經驗既是「讀一首詩」、又是「欣賞一幅畫」的感覺，結合起來就是「看一首 MV」。再考慮到觀眾配戴 VR 頭顯的舒適度，整部作品希望是具有段落、不斷循環，但觀眾又保有可隨時進入與離開的便利性。

　　我在創作時習慣交互使用各種預先創作好的素材，並彙整到電腦中運用，素材包括 3D 模型、平面素材等，開發軟體主要是 Unity3D。在《滾滾》中出現許多海浪的意象，海浪的部份是衍生藝術（Generative Art），透過程式設計，對預先創作的圖像作出變化，並隨時間自動產生圖像。

　　當程式處理到一個段落，最後卻往往與創作繪畫的後期一樣，需要仔細審視作品再進行微調。尤其要實際進入虛擬實境當中體驗作品，再從中進行三維空間元素的微調、增減等。這也有些類似戲劇創作，整個虛擬實境的體驗是有空間與時間性的。連同號稱「時間藝術」的聲音的設計，都是跳脫於繪畫概念以外、可以置入自己理念的部分。

創作步驟分享

【脫胎於繪畫的創作五步驟】

構想概念／腳本設計／實體素材再數位化／數位創作／以觀眾角度揣摩反覆調整細節

我的創作生涯始於寫意山水，後續 VR 作品仍以幻想風景為主題，創作手法形式也脫胎自繪畫過程。

1.先有概念和欲傳達的訊息

2.決定創作的大致形式

事前做整體規劃和腳本設計，仔細篩選要放進作品的元素，以及其象徵意義、說故事的效果等。並且預想在 VR 世界實現時可能會遇到的技術問題。預先在各種官方文件、教學活動中，蒐集與分析相應的教學或說明資料。評估實作的可行性，尤其開發套件日新月異，每回嘗試新作品都必須學習新技術。腹案中的虛擬世界應比一幅風景畫具備更多環境設定，除了視覺，聽覺也可以是介入的部份。

另一方面，空間、時間、動作的元素也可多考慮，如何從第一人稱撩動觀眾的感官，最基礎的是安排動線，甚至加入互動元素等。

3.適度使用自動式技法創造「肌理」

原指繪畫時，運用各類手法創造肌理。在組構 VR 世界時，則可同時運用實體素材與電子檔案。一部分以實體的素材創作再數位化，例如平面繪畫再掃描，另一部分可直接操作應用軟體組構出 VR 世界的場景，也包括撰寫一些小型程式腳本輔助生成圖像，使 VR 世界按照數位的規則出現雛形。

4.再從肌理即興地進行主要繪畫創作

這部分是最大的考驗，如何運用本有的知識將第三步驟準備好的素材進行組合，就如同繪畫時如何下筆一樣，是一場半即興的創作，密集地完善虛擬風景。

5.將自己代換為觀眾角度審視，來回修改微調

先前的即興創作只是一個基礎，是瞬間心智的反映。激情過後往往還有大量細節問題湧現，例如視覺元素彼此的搭配、程式運行的 bug、視覺元素與程式互相配合後的藝術效果，都需要審視與調整。反複戴上 VR 測試、在鍵盤前調整作品，完善後才進入程式的最後封裝，如同畫作的落款。

對有意創作 **VR** 的讀者的小提醒？

讓自己具備分析資料的能力
千萬記得左右腦並行，不要讓一方壓過另一方

妥善運用左腦及右腦，同時對任一環節分析。這可運用在前期的規劃，進行靈感、創意的感性發想之餘，同時也運用邏輯、數位技術知識等評估技術的可能性。若在創作期間遇上瓶頸時，可採藝術手法持續進行一些技術無法達成的結果，或運用更多技術繞過藝術創意上一時無法達成的部分。

平時使用哪些軟硬體工具進行創作？

軟體類：**Unity**、**Visual C++**、**Photoshop**

Unity 主要用來處理 3D 物件、架構 3D 空間、虛擬實景及輸出最終檔案的軟體，而Visual C++ 程式則用來撰寫 C# 程式，研讀 source code，或自己另行為 unity 撰寫 Editor 的輔助小程式。而Photoshop 則幫助創作者進行初期的軟體貼圖設計與概念圖的繪製。

硬體類：紙筆等作畫工具與掃描器

運用紙筆繪畫，不需設定太多複雜的參數，可達到更強烈的藝術效果。如前述的五步驟論述，最後數位化之後，可應用於虛擬實景設計中。

創作 VR／AR 最需要具備的能力？

空間想像

除了能預想出一個空間，最好還能預想出空間的結構。因為 VR 創作者需要製造出一個環境，將觀眾包覆其中，可想像一個立方體至少包括前後左右上下共六個面的圖像，是平面繪畫的六倍。此空間的呈現端賴諸多物件組織而成，所以也需要能預想物件如何排列以組構出這個空間，其參數該如何調整以修改出想要的效果，甚至如何運用數學、程式方法產生這些空間。

英語

諸多程式軟體的第一手語言都是英語，使用英語版更易上手。「增加廣度」：自行查找教學、說明文件的範圍能開展至全世界。「時間優勢」：第一時間直接了解最新技術，不需等待中文翻譯。

習慣孤獨

VR 不論創作者還是觀眾，都是戴上頭顯、獨享的體驗。旁人無法得知你此時此刻的經驗，是獨享、也是一種孤獨。

對於從零開始的初學者，有什麼推薦資源、或建議的學習方式？

由於 VR 相關的軟硬體更新都很快，每當開啟新的製作專案時，往往在網路上搜尋都可能發現新版本出現比過往版本更方便的功能。建議讀者善用 Google，影音平臺與文字教學並行。最好要篩選日期，優先研讀最新資料。此外，自學最好具備英語能力，查找教學資源的範圍會大很多。若具備不錯的英語能力，上影音網站看熱心前輩分享教學影片會更快上手。因為更替速度很快，（以我自己為例）並未固定收看哪一家頻道或網站，最常使用的就是 Google、YouTube。搜尋結果以 Unity 官方網站論壇（官方人員可能會線上提供解答）、Reddit、Github 等較易出現新解答的站點為主。

後記

元宇宙／Metaverse：
我們共同的嶄新世界之夢

　　此刻，我們正處在一個數位媒介轉型的浪濤上，眾人期待已久的第五代行動通訊技術（5G）已然成為這波轉型的基石，內容產製即將發生顛覆性變化。在新冠疫情肆虐的陰影下，科技蓬勃發展，「元宇宙」躍上版面，成為近期熱門話題——其最早來自於幻想文學與遊戲，意指一處虛擬的世界，而人們可以化身為其中的各種存在。在形式上，元宇宙的概念也與AR／VR 相互呼應。「Metaverse」代表一種集體的、互動式的永遠現在進行式，Metaverse的「meta」字根帶著轉換、超越現狀的含義，它暗示著一個存在於網路中的虛擬世界將假性超然於現實世界，具有去中心化、不受任何人控制的概念，元宇宙的價值更因區塊鏈與 NFT技術的興起而備受討論。

　　有人說 Metaverse 會是網際網路的未來，Facebook 公司更改變企業名稱以表露投入Metaverse 的決心，如同創辦人馬克‧祖克伯所言：「元宇宙將會顛覆人類未來社會。」成為未來科技發展的期待，可克服地理限制的虛擬網路世界，更為地方文化產業帶來嶄新機會，數位作品透過連結在地文化，將能在元宇宙世界中大放異彩。而在 Metaverse 世界中，雖然具體內容仍有待定義與建構，但可肯定的是，「XR 科技」將扮演入場大道的角色。比如使用者戴上 VR 頭顯，開啟並進入 Metaverse 世界大門，卸下則回歸三次元世界。透過各種實體沉浸式體驗串連虛擬與現實，也許演變到最後會逐步改變為全面聯通、無所不在的沉浸感包圍著我們。

網路上有人稱 VR 為「虛實的黏著點」——我認為沒有比這個更為貼切的形容了。當未來每個人都擁有虛擬世界的鑰匙（也許形式已不再只能是頭顯），我們會在那座世界裡建立我們的 digital twins，遵守那處世界的規範、通則，當 Metaverse 成形，擁有不可替代特性的 NFT 貨幣則尋得了最契合的表演舞台，在區塊鏈加密技術下它是最適合 Metaverse 的貨幣，可交易的「虛擬資產」將越來越多元，漸漸形成虛擬世界中牢固的經濟體，與現行世界的金融體系共存共榮。

在我近期的創作裡，不斷嘗試靠近 Metaverse 世界，從《食壤》（We Are What We Eat）開始以 VR 結合 NFT，我們嘗試導入全球限量的八顆 NFT 競拍，想測試限量稀缺性的數位藝術，如何在 Metaverse 中運作出新商業模式。而於我而言，新冠疫情促使了虛實整合的快速發展，透過臺灣以往在 XR 的輝煌實績，我想，Metaverse 還有各種面向的應用值得我們不斷嘗試。一切就如同人類當初發現新大陸，或第一個人類踏上月球，甚至是第一次以天文望遠鏡遙望宇宙；只是這次來得更快、更全面，更是一個眾人都能輕易參與、生活於其中的全新世界。在個人藝術創作的範疇之外，元宇宙的技術發展以及區塊鏈的技術特性，使虛擬物品交易與展示運用更加容易且透明化，可以看到許多跨國企業開始規劃投入資金。我試著在本書裡談及元宇宙的各種應用，試想：當此議題上升到國家層級時，這股元宇宙趨勢是否能成為一個國家翻轉、提升競爭力，甚至是整體產業轉型與升級的契機？並且，我也針對當前全球元宇宙技術的趨勢與發展進行資料蒐集，藉此了解科技產業或企業投入元宇宙的情況，以及在其中擴展版圖的策略與方向。如上所述，元宇宙是一片嶄新的天地宇宙，因此現存的所有產業都能在其中發現應用的機會：包含科技業、製造業、醫療、建築、零售、藝術等領域——正是我們現存宇宙與世界的另一個機會。

關於元宇宙與臺灣，我想透過以下三個層面精簡梳理：

一、元宇宙與臺灣在地文化案例分析

以案例分析的角度，研析當前臺灣結合在地文化之相關數位產業與案例，透過訪談過程中蒐集專家、學者、業界、補教機構與公家協會等對元宇宙應用之想法與趨勢，進而依據訪談結果，試圖討論發想在地文化於元宇宙世界中的可能性。

二、元宇宙鏈結臺灣在地文化的創新商業模式

　　將分析體感科技產業主要之產業需求，建置符合產業未來需求之創新商業模式，以協助相關在地文化推廣與發展，力求創造出新的商機。

　　透過元宇宙商業模式的建立，可以清楚描述該產業核心需求與目標，有助於運用創新思維與技術，進而促進文化產業發展。

三、元宇宙技術的未來運用趨勢

　　依據目前元宇宙領域的發展，結合在地文化產業的需求與特色，研究並提出未來應用的可行性與趨勢，提供多種可操作的可能，讓相關產業把握時機，運用合宜的商業模式，儘早在元宇宙世界布局、並佔有一席之地。

　　回歸我在前言提及，上世紀的六八學運高呼「讓想像力奪權！」，隨後，超現實主義運動得以呼應順利前行。VR 則讓這些想像化為可視的畫面，讓所有人能共同做一場夢、擁有一場共同體驗記憶，這個強勢媒體幫助人們從 Story-telling 進入到 Story-living，以新媒體藝術的數位液態理論延伸至液體串流的繁盛，舊有的媒體形式能持續，新的形式不斷疊上，固定性再也不是唯一選擇。正呼應偉大詩人葉慈那句：「責任自夢中而生。」(In dreams begin responsibilities.)，身為一位新媒體藝術創作者，讓觀眾體驗不同數位科技結合藝術的新形式體驗是我們的責任；推廣、嘗試這些媒介的各種可能，則是一種使命。

　　無論未來 Metaverse 是否會如預言家、趨勢家們所談，以光速成長為一座龐大且複雜的生態系，與現行世界平行並進，在我腦中仍無時無刻盤桓著各種構想，期待著合適的時機，透過 XR 邀請觀眾共同進入這場絕對的沉浸式體驗夢境。我也期待透過在地文化在元宇宙世界下的商業模式方案，能有效協助臺灣相關文化產業向外發展，並規劃出短／中／長期之配套措施。元宇宙技術是未來新興產業發展最重要的趨勢，因此，如何在元宇宙中運作出新商業模式與探索商業可行性，則是最重要的課題。於是，我們第一次，能夠夢著、感受著並體驗著，我們共同的嶄新世界之夢。在那個夢裡，我們做夢，並快樂地以想像力實踐一切。

▲ 2019 年坎城影展導演雙週共同展出

▲ 蘿瑞手繪牆面

▲ 紐約工作室製作《星砂》VR

▲ 2017 年於威尼斯影展受訪前的討論

黃心健是國際知名XR 金獎導演，其經歷集工程、設計、電玩背景之大成，也是2017年威尼斯影展VR（虛擬實境，Virtual Reality）競賽單元「最佳VR體驗獎」首位得主，為國際知名新媒體藝術創作者，長年深耕科技與藝術跨界實驗，並積極培育國內科技藝術人才。日前為展現臺灣發展元宇宙的能量與決心，黃心健亦邀請產官學界的佼佼者，共同籌組「元宇宙大聯盟」，為國內推動元宇宙發展的先驅與領航者。

元宇宙大聯盟籌辦處

資訊連結：http://vpat.metatale.com/